U0047032

蔡志忠作品

制心

蔡志忠的微笑人生

蔡志忠 著

是誰發明了文字？
是誰發明了書本？
這是智者和作家的事。
是誰能將難懂的文字說清楚？
這是漫畫家的任務。

目次

諾大的冰原

唯一會動的只是山雀的眼睛

我像走在北極的一匹狼

宇宙孤寂得唯有一人存在

默默無言、朝向夢想

唯一會聽到的只是那顆炙熱的心

我和三毛

走不完的心路

是誰來的

三毛　臺灣作家

前幾年的一個盛夏，我恰好回臺。就在同時，新加坡的好朋友，當時《聯合早報》的董事總經理錦西、莫雪黛伉儷也來了臺灣。

錦西和雪黛是多年好友，知道他們抵臺，我迫不及待的跑去希爾頓飯店探望他們。因為當天下午錦西約見了許多公務上的朋友，所以外間的客廳讓給他，雪黛和我躲在飯店內室中，講也講不完的話，東南西北地扯。

雪黛靠在床邊給我弄水果吃，我抱了一個大枕頭盤腳坐在地毯上，就坐在電話旁邊，因此順手替他們接電話。電話好多，典型的中國式熱情歡迎遠方來的朋友。

就在接好多電話之後，又來了一通電話，對方客氣地在電話中自我介紹，說是蔡志忠。我將電話筒摀住，輕問雪黛：「接是不接？」

雪黛聽到這個人的名字，跳起來搶過電話說：「錦西在忙，什麼時候一同吃飯要等會兒才知道，請蔡先生過幾分鐘再打來。」

掛了電話，雪黛看我表情漠然，才好吃驚地問我：「剛才是蔡志忠來的，妳不認得他？」

我茫茫然。她說：「虧妳還是個漫畫迷來的，《大醉俠》難道不曉得？」

這才輪到我尖叫起來，把枕頭用力一打，怪她怎麼不在電話裡給我介紹。

「反應慢來的，現在明白了？」雪黛笑著敲一下我的頭。

新加坡的人，用華語和我們有些不一樣，他們的口頭語「來的、來的、來的」什

麼句子上都用，聽了十分有趣。

後來電話又響，我就在電話裡向蔡志忠叫喊：「我是三毛來的，久仰大名了，你們要什麼時候聚餐，我也要去，你請不請呢？」

去認識一位心中仰慕已久的漫畫家，卻因為自己俗務纏身，結果沒能參加一場渴望的晚餐。

許多年，就這樣流去了。

蔡志忠的電話

今年中秋節回到臺灣，下決心不再遠居，其中最大的原因是為了年邁的父母。去年夏天我購下了一幢樓中之樓、外加屋頂小花園的舊公寓，將這個家佈置得極為鄉土又舒適，就坐落在父母家幾條巷子相隔的地方。當時，我想與父母天天見面，可總在深夜回到自己的小樓來生活。

制心

這一回，父親主張將那棟屬於我的小樓賣了，搬回家去與父母同住，省得兩邊跑路又得費心打掃花園。我答應父親，於是小樓要賣的消息就傳了出去。

有一天，我回家去，母親說有一位蔡自忠先生打電話來，說：「如果三毛賣房子，請先通知。」

我看見母親留下來的字條寫著「自忠」，一時反應不過來，立即回了電話，那邊說起黃錦西先生。

我這才又尖叫起來：「蔡志忠、蔡志忠。」連名帶姓地喊他，好似一個老朋友一樣，原來是「大醉俠」。

如果房子能賣給他，我的心裡不知道會有多高興，可又捨不得賣，因為明年的櫻花還沒能在屋頂花園上見面，而我正在熱切地盼望著。

蔡志忠說：「沒有關係，我也並不急著找什麼房子。」

後來在電話中我們談起別的事情來，才發覺，他的漫畫已經走上了另一個方向——將中國的經典名著搬上漫畫的舞臺。

沒過幾天，我收到一本美麗的書，書名叫做《自然的簫聲——莊子說》。那個深夜，我捧著一本漫畫書，看見我心深愛的哲人——莊子的思想，透過漫畫成為了一本人人可讀、可懂、可賞的圖畫故事，內心的激盪是無可言喻的。

我同時也在想：「為什麼前人從來沒有想到，中國看似艱深的哲學思想，可以通過漫畫的管道，走向一條更通俗、更被人接受的路。」

蔡志忠的智慧，使一些視古人如畏途的這一代中國人，找到了他們精神的享受和心靈的淨化。沒過幾天，我去了忠孝東路金石堂書店，發現這本漫畫書高居「暢銷書榜首」，我的心，再一次默默地歡喜。畢竟，中國人還是愛中國的，這本好書的誕生和暢銷就是最好的證明。

於是，我悄悄去探討蔡志忠這人的一生。發覺，他的必然成功，其中沒有偶然。

　　　　　　　　　　　　　　　　　　制心

他的故事

蔡志忠在念完初中後就放棄學校模式的教育，不再上學，將自己的意念完全投注到一個在少年時就已肯定的興趣上。

他的自我教育和手中的那枝筆，在成長的路上，可以說藉著不斷的嘗試和摸索，一步一步、日日夜夜，為著一個理想——沒有懷疑過的理想，帶著他走向未知。

十五歲開始畫漫畫，二十歲時已經出版兩百多本武俠畫了。就算是我們口中由一數到兩百就得花上好幾分鐘的時間，更何況那不是數字，是兩百本實實足足的漫畫。光憑想像，就可以曉得作者近乎癡迷入狂的那份努力。

我覺得，一個人無論做什麼事情，如果少了那份癡心和熱愛，終是難以成就的。

而這份「癡迷」，如果不在一開始就堅持下去，時間過了，也會沖淡。只有在不斷的追求中，人才能在付出了若干年的血汗後，看見那個可能進入的殿堂。

本以為，蔡志忠畫了那兩百多本漫畫之後，接著而來的三年兵役可能使他就此放下畫筆，可他的心還在漫畫上。服完了兵役，還是兩袖清風。也在那個時候，天主教的光啟社招考美術設計人才，這個廣告上明明寫著必須具有大專程度的學歷，可蔡志忠這個初中畢業生跑去報名，因為他的學歷不合要求，於是跑去向光啟社的鮑神父懇求，無論如何給他一個參加考試的機會。

那一次，蔡志忠考贏好多好多大專生，進入光啟社去工作。我認為志忠的獲准考試，除了他本人努力之外，鮑神父的愛心，也令人感動。

誰教卡通

蔡志忠雖然畫了許多年的漫畫，可是對於卡通片的製作技術還是陌生的。當他進入光啟社，接觸到許多卡通片的資料和片子之後，以志忠這麼好學又好畫的個性，等於進入一座寶山。雖然完全沒有人教導他如何製作卡通，可是他自有方法和苦心，一張畫面又一張畫面鍥而不捨地去追求、去研究、去嘗試、去失敗，再去分析、探討、改進。

這一段又一段心路歷程想來是艱苦而磨人的，可是我相信志忠並不以為苦，在他的學習過程中種種經歷過的瑣事，在他那份忘我捨命的追尋裡，必然給了他相同代價的回報。這份長長的路途，終於在一九七六年遠東卡通公司、龍卡通公司的誕生，給了蔡志忠另一個新天地。

蔡志忠去畫卡通片了

一九八一年，一個初中畢業的青年，抱回了一座「最佳卡通影片金馬獎」。如果當年我在臺灣，在電視裡看見蔡志忠去領獎，我定會快樂得又要擦淚又要替他鼓掌，這條路，是他一個癡心人所走出來的。由臺下到臺上的那條路很長。以後的蔡志忠漫畫，不止在臺灣，他的作品同時出現在新加坡、馬來西亞、香港、日本跟讀者見面。

發表的作品《大醉俠》、《肥龍過江》、《光頭神探》、《西遊記38變》、《盜帥獨眼龍》等，使我這個愛看漫畫的人，一回國就想找書來看。

一九八五年，我大半不在臺灣，當我知悉蔡志忠當選「十大傑出青年」的消息時，內心深深地為他感到光榮與驕傲。

雖然，那時候我們並不相識，可是我一直注意著他，內心也曾想過，以後的蔡志忠，會再畫什麼、寫什麼呢？他能不能再有突破呢？而這種突破，做為讀者的我們是絕對不可以寫信去給他壓力的，畢竟他才是最明白自己的人。

更上一層樓

當我的手中拿到《自然的簫聲——莊子說》這本書時，他不必對我講什麼，我自然而然地又看見了蔡志忠更上層樓的成績和進步。

在電話中，我問志忠：「除了莊子，下一本你畫哪一個『子』呢？」

他說：「老子也畫了。」

我再追問：「再下一個是什麼『子』呢？」

志忠說：「是列子。」

制心

列子、列子？當年我的中國哲學史考到九十九分，卻不甚明白列子說什麼。於是，自己查、託人又去查，都只有時代、作者，並沒有關於列子這本書更進一步的說明，直到昨天大晚上。當我匆匆忙忙趕回父母家去的黃昏，我看見一本安排得整整齊齊的筆記，夾放在茶几上等著我，翻開來一看，就是蔡志忠的新作《列子說》的稿件。當天晚上，不必再查書了，就將這本精緻的原稿，由〈湯問篇〉開始慢慢地看起來。我看其中的思想、故事，當然也看漫畫，更看那些文字和圖片的佈局與安排。

一個念哲學的人如我，一面看一面覺得汗顏，原來還有那麼多引人深思的故事自己都不曉得。如果不是志忠請人送來原稿，我的常識不會再寬廣一點，這是要深深感謝他的。

在電話中，我問志忠：「你怎麼選了比較冷門的這本書來畫呢？」

志忠回答得好，他說：「心裡喜歡的書，就去畫，沒有什麼特定的理由。」

我覺得志忠是一種林懷民所說的「自由魂」，他的談吐、繪畫，以及「古書新說」

的方式都是出於一種自然。

也曾跟志忠說：「這份工作很苦。」

他笑著說：「忙、累都會有的，可我不以它苦。世上許多事情，只要甘心，吃多少苦頭都不會受到傷害，反而成就可貴的印記和生命的痕跡，是成長中不可少的經歷與磨練。這種體認，我本身也有過，以此類推蔡志忠這條漫長的心路，就很能體會了。〈和先聖並肩論道〉是蔡志忠收入《莊子說》這本書中寫的一篇前言，我的看法與他不謀而合，都寫在本篇第二小段裡去了。

我喜歡蔡志忠在文章中與先聖「並肩」那兩個字的含意，也看出他在這一階段中所著手繪畫的大計劃和苦心。他的確正在「並肩」與古人一同工作。

目前《莊子說》、《老子說》都已結集，現在志忠的新作《列子說》也跟我們見面了。我禁不注要為這一位勤力、勤思、勤學、勤畫的傑出青年在這兒喝彩、鼓掌加感謝。但願經過這一本又一本漫畫，使我們在觀看漫畫，賞心樂事的時光裡，自然而然

　　　　　　　　　　　　　　　　　　制心

悟出先賢的思想和人生的哲理。

蔡志忠，好朋友，請問你聽見我們為你起立鼓掌和那一聲又一聲加油、加油的響聲嗎？

約寫於一九八七年，並收錄在三毛《你是我不及的夢》一書。

大醉俠的臍帶

李碧華　香港作家與編劇家

大醉俠彷彿流行了好久的卡通人物，其實他老人家是一炮而紅的。他在一九八三年十一月方才面世，至今還不到一年，但已在臺灣、香港、日本、澳洲、美國、新加坡等國江湖行走，簡直像個神話。

這大醉俠仁兄，廣東俗語中最傳神的形容詞「歪挑鬼命」便是為他而設，他頑皮、縮骨、奸邪。他的行徑荒誕，比武招式旁門左道，又其貌不揚，嘴裡永遠銜著一株小草。

廣告起家

我對這小草很有興趣，問原作者蔡志忠：「是不是因為他缺乏安全感，所以像《史努比》（Snoopy）漫畫中那小孩，整日抱著一塊安全毯（Security Blanket）的心理作用？」

蔡志忠說：「妳猜得不對，他比妳所說的嚴重多了。」

他解釋說：「我原來也沒刻意塑造他銜著什麼，後來才下意識地覺察，那小草代表的是臍帶，這個人不安全到有戀母情結。」

真沒想到，以後讀者可從四格漫畫中，進一步認識他的不安全感。

蔡志忠真奇怪，一點也不像筆下的大醉俠那麼活躍，他給我的第一印象是：靦腆、害羞。嚇得我！在香港，害羞的男子屬於稀有野生小動物，大概需要政府立法加以保護。

忽然在臺北南京東路五段的龍卡通公司——認識一位那麼害羞的男子，真有意思。他盛名家喻戶曉，大部分的報紙刊物都有他的作品，同樣一段漫畫，便坐收世界九份版權費，他還不感覺自己紅呢。

最初他是搞廣告的，香港的電視上也放映過，例如獅球麥、地鐵。當然，你會記得林子祥形象的沙士告白，便是出自他手筆。在廣告之前，他導過《老子說》第一集、第三集和《烏龍院》、《杜子春》等四部動畫電影。

也曾失意過

最灰心的一段日子，是製作《老夫子》第三集時，雖然自己很用心地趕，卻什麼也得不到。片子拍得不好，又不賣座。第一集倒是非常轟動。

一路追溯上去，最初的最初只是一個初中生時，他便已經投稿。十七歲時便月入一萬多元新臺幣，收入是父親的五倍。服兵役後，他覺得畫漫畫好像也沒什麼面子，忽然不想畫了。他給我看一本畫冊，是他十幾年前畫的水滸人物漫畫，全部不成比

例，各具特色，不過他畫了三十個就很悶，又擱下不畫。

「不過後來仍然是搞這些」始終不能擺脫。他如今擁有龍卡通公司，是個從不發脾氣的老闆，員工四、五十人。

他帶我參觀各部門，有上色、背景、製作、描繪、動作設計……有時有百多員工，那是因為繪製長篇動畫電影需要大量人手，近作是《烏龍院》，臺北已經上映了。還有單慧珠的《愛情麥芽糖》，我在香港見到一些片段，馬上認得是蔡的風格，這戲很有趣，一半是電影，一半是卡通，匪夷所思。像他那麼溫柔，單慧珠那麼陽剛，合作的過程一定更有趣。十足一個女強人在跟一個文弱書生配搭著。

他告訴我：「我的公司只單叫一個『龍』字，那是很男性的字。」

「如果要換一個女性的字，你揀什麼？」

「我會揀『雅』字。」

（不是聾，就是啞？）

我問蔡：「你每天工作量多少？」

「二十四小時都在開工。」

他永不拖稿。筆下的人物除大醉俠外，還有肥龍過江、光頭神探。每個人物，他早畫好了一千多個表情姿勢。構思好之後加以描繪就是。他想得很快，有一天晚上他請我吃消夜，我遲了，他在等我的短短一段時間，已經想好九段題材，他每天晚上大約在凌晨四點之後才上床睡覺。

太太是電視臺導播，所以接受一切不正常的作息，女兒已經八歲。而他真一點也看不出來是三十六歲了。

愛打橋牌

「你那麼忙碌，豈非沒什麼消遣？哪有快樂可言？」

「我最喜歡的是打橋牌。」

他的工作室擺著很多獎牌，冠亞季軍都有，全是橋牌賽得來的獎盃。其他時間他都用來工作。抽的菸是土產「長壽」（這土產香菸，很多藝術家喜歡，林懷民也抽這牌子）。日常飲料是咖啡、濃的。晚餐是一百二十元速食，但他給岳父母和妻子二十萬新臺幣，讓他們到日本旅遊。

他這樣說：「我只覺平淡的生活最好。」

那晚消夜，他喝了一點酒，忽然告訴我說：「我打算不再繼續經營卡通公司了。」

「為什麼？」我很奇怪，方興未艾呀！

「我不喜歡處理行政，我會把公司股份送給員工，專心畫漫畫。五年內自己一個人完成大醉俠卡通電影，希望不會令自己臉紅。」

「你認為大醉俠可以持續受歡迎嗎？」

「我不知道，也許很快就不受歡迎了。」

是的，一切都是不安全的，雖然現今那麼紅。

「你賺夠了錢嗎？」

「夠多了。」他想想又補充：「不應該說夠多，人家會笑話，應該說不是賺得多，而是我花得很少。」

所以他覺得夠了，夠多視乎每個人自己的標準。夜裡蔡開車送我回旅館，途中經過一些僻陋民居，一幢舊樓要拆了，他指給找看：「二十年前，我從鄉下彰化來臺北

　　　　　　　　　　　　　　　　　　　　　　　　　制心

時，就住在那兒。」

那兒還餘下一間古老的牙醫鋪子，寫著「安康牙科」。

他只是一個初中生，今已成為臺灣的高所得。記得他投稿，把自己作品拿到大報去，不見底下人只直投上級。

毫不卑微地介紹：「我已經在你們樓下了，我的作品很棒，要不要下來看一看？」在那一刻，他就是他自己的臍帶。

一九八四年三月二十日

後記：李碧華採訪完三個月之後，蔡志忠果然如其所言，結束經營七年的龍卡通公司，隻身到日本東京四年，畫完一系列漫畫中國思想《莊子說》、《老子說》、《孔子說》，這套書出版以後，全球共有四十五個翻譯版本，總共銷售了四千多萬本，轟動亞洲出版界！

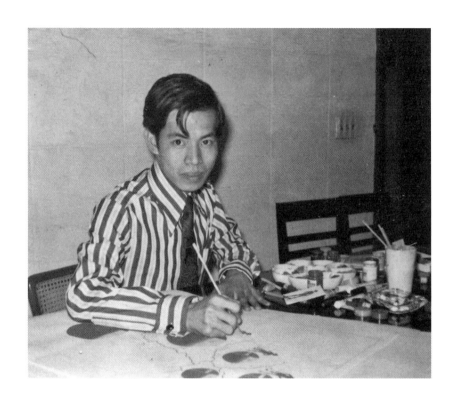

自序

夢想成真

沒有孤獨，

什麼事都幹不了。

當我們閉口不言，處於孤寂時，

大腦便喋喋不休地說話起來了。

我出生於貧窮的鄉下、沒有家世、沒有學歷文憑、沒有顯赫背景。又出生於百廢待舉的二次世界大戰後，唯一擁有的是自己的小小夢想，有朝一日能成為當時並不怎麼令人羨慕期待、看得起的漫畫家。

十五歲從事漫畫至今五十多年，我還興致勃勃、樂在其中，持續從事動漫行業。

有人問我：「如果能時光倒流，你會不會改變初衷，改行從事別的行業？」

我回答：「開玩笑，請問世間還有什麼比美夢成真更快樂的呢？」

一九八九年，臺灣文經社吳社長打電話問我：「蔡先生，我們已經收集好雲門舞集林懷民、女子高爾夫名將涂阿玉、漫畫家蔡志忠，你們幾位十大傑出青年的資料，想出版你們的自傳。」

我說：「吳先生，感謝您看得起，但我不是偉人，沒有長江黃河的奮鬥血淚史，也沒自認偉大的大頭病，謝謝您的善意。」

一年後，臺灣遠流出版社總編輯——周浩正先生打來電話，很明顯周先生比較擅長說服別人，他說得我無言以對，不好意思拒絕。

周浩正說：「我們不出版你的自傳，而是希望透過你的人生故事，讓年輕朋友可以學習，或許其中有句話或有段故事會影響他們的一生。」

由於我正移民溫哥華，當時又不太會寫作，便以口述錄音方式，由遠流主編楊豫馨小姐整理，才有了一九九二年《蔡志忠半生傳奇》的出版。後來我瘋狂寫作無法止息，因此才有親自寫自傳的想法。

這本書出版的理由跟一九九二年一樣，希望我的人生故事，其中有一則觀念、一句話或一段故事能讓年輕朋友學習，或許真能影響他們的一生。

我個人認為改變一個人最有效的方法，莫過於觀念改變。努力與毅力只是一時，觀念改變才是一生一世。從前我出版的《豺狼的微笑2》裡有一則故事。

綠綠草原，有一百隻兔子，兔子高興幾點起床都行，大家都能吃得飽飽的。

後來兔子繁殖為一千隻，草原面積沒有變大，從此兔子必須清晨三點起床，才能吃得飽。

最後兔子繁殖為一萬隻，草原快被啃光了。兔子就算每天花二十四小時努力吃草

也吃不飽，大家都快餓死了。

這時有一隻兔子思考：「努力是沒有用的，任憑我再怎麼努力也吃不飽，或許我應該改變觀念不要吃草，改吃兔子。」

於是牠便從有九千九百九十九個競爭者，轉變成擁有九千九百九十九個可獵食的對象。由於營養充足，體型越來越大，慢慢地牠從兔子變成豺狼。少數幾隻兔子的觀念跟著牠一起改變，也變成了豺狼，從此世界演化為自然生態平衡法則。

兔子吃草，狼吃兔子。

狼淘汰不夠水準的兔子，確保兔子不會繁殖過多吃光草原，乃至大家都餓死，狼扮演生態平衡的角色。

人的社會裡，情況也是如此，誰是狼？誰是兔子？由自己決定。

有個人問禪師說：「人應該如何走自己的一生？」

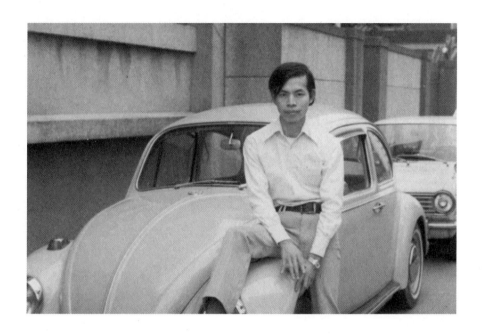

禪師說：「人有兩種：有一種人不知道如何過自己的一生。」

那個人又問：「另一種人正確地踩在自己的人生道路上嗎？」

禪師說：「不！另一種人誤以為人有很多輩子，可一再犯錯，下輩子重新再來過。」

生命不是用來換取權勢名位而已。

生命無法重新來過。

我們只能活一次，

我們只有一輩子，

人有三個階段，起初他崇拜一切：男人、女人、小孩、金錢、土地……後來，他思考自己到此一生的意義？最後他找到人生的目的，活出自己，他已經從第一階段進入最後階段。

希望各位讀者看完本書，能因此改變觀念，無論做什麼？想達成什麼目的？不能只是一味努力，而是要先思考如何才能美夢成真，這也是我出版本書的目的。

1
茄冬下的男孩

每個小孩都是天才，
只是媽媽不知道。

制心

曾聽過一個說法：「如果全世界只剩下一個人，那個人一定是中國人。」

我說：「那個人，是中國人中的臺灣人。」

臺灣人有個與眾不同的性格，大環境改變，狀況不好時，不會是留在熱鍋的青蛙，被慢慢加溫的熱水煮熟也不會逃走；也不會留下來對抗大環境，而是會遷徙尋找美麗家園重新開始。

例如，我們這支蔡姓家族早從三千年前周武王時，由上蔡、新蔡、河洛、泉州、同安、彰化、臺北、溫哥華、臺北遷徙到杭州。

臺灣人又稱為河洛人，據說六朝之前定居於黃河洛水之間，每逢戰亂便往南遷徙。一千多年來從河洛、泉州，一路遷到臺灣。臺灣人保留了遠古的中華文化，取的地名都很優美。我出生於秀水、芬園之間的花壇，花壇有棵很高很大的茄冬樹，所以花壇又稱為茄冬下，我就是茄冬下的男孩。

小時候，我很愛看電影，也很愛看書。常想像自己是故事的主角人物，想像自己是王度廬《鶴鐵五部曲》中玉嬌龍於風雪中騎白馬，把她剛生下的小男嬰放在我們家門口。

我總認為自己很特別，不應該有這麼平凡的身世。

「媽媽，我真的是妳親生的嗎？」

「傻孩子，你當然是我親生的。」

從小我就愛問母親，我是不是她親生的，總祈求答案是否定的，期盼著自己的身世有那麼一點點特別。

一九四八年二月二日，風和日麗，天空毫無異象，我很平凡地誕生於臺灣中部靠山的小村莊。不平凡的奇蹟是「三家春」這小村莊，在我誕生那年蓋了一座改變我一生的教堂。

長山過臺灣

一六六一年（康熙元年），長山祖公蔡乞誕生於福建同安，十七歲時搭船過臺灣，在鹿港上岸後便直接落戶於靠山的小村莊。一六八二年（康熙二十二年）六月，同安總兵、福建水師提督施琅打敗鄭成功的後代鄭克塽。施琅平定臺灣後，引發海峽對岸泉州漳州移民潮。

聽老一輩的人說：「當初只有長山公沒有長山媽，渡海來臺的只有男人沒有女人。」

據說第一代移民大都娶平埔族女性為妻。我長得大眼高鼻厚唇，算來應有些許臺灣原住民血統，我很自豪有部分混血，因為……混血智商比較高。

由族譜發現：蔡乞、蔡情、蔡提、蔡石、蔡城、蔡長、蔡志忠。我是長山祖公到

臺灣的第七代;蔡氏家族排行第十七個男丁;也是蔡家七男;是第二十三屆十大傑出青年排名第七位;臺灣第十七位橋牌終生大師。

七、十七、二十三都是數學質數;除了本身之外,沒有任何數除得盡。我喜歡質數,生命中有這麼多質數,連我自己都覺得神奇。

原本我有高嵩、安東、高岩、高崇、五郎、高雄六位哥哥;和琇瑢、麗芬、麗華三位姊姊。我出生三年後母親又生了妹妹蔡水仙,我們家原本有十一個小孩。由於二次世界大戰時臺灣缺乏醫藥,加上當時流行霍亂瘧疾。小孩只要感染便註定夭折,我出生前已經死了安東、高岩、高崇、五郎四個男孩;和誘瑢、麗華兩個女孩。

我的生日與剛死去不久的姊姊——蔡麗華同一天。她生於一九四六年二月二日,幾個月後夭折。兩年後再以男生重生一次,我有點中性,大概還附帶替蔡麗華在世上活一次的使命,套用怪力亂神說法:我跟她很可能是兩個生命的男女合體。

我一生專注的領域有漫畫、動畫、橋牌、鎏金銅佛收藏、佛學、禪學、物理、數

學、道家思想、中國智慧起源等十項。把自己活成五、六輩子，像替沒機會長大的兄姐們活出他們的一生一樣。

小時候常聽父親說我母親極力避免到山丘墓園，每逢清明掃墓時，母親會在墓園哭一整個下午不肯回來。因為六個經由她九月懷胎，親自餵奶養大的親生骨肉，一個個去懷念哭訴，得花很長時間。

出生前死了六位兄姊也有個好處，就是父母因此不再存有望子成龍、望女成鳳的想法。只要孩子能平安長大，便是他們最大心願，讓他們有機會走出自己。

然而我能選擇走自己的路，十五歲便離鄉到臺北當漫畫家的關鍵，信仰天主教才是主要的原因。

制心

鄉下突兀的小教堂

十七世紀初葉，西班牙和葡萄牙船隊經過臺灣海峽發現這美麗的小島，驚呼：

「福爾摩沙」！

福爾摩沙就是西班牙語「美麗海島」的意思，也是臺灣另一個名字。當時便有西班牙的神父到臺灣傳教，但無功而返。

一八五九年西班牙道明會神父，由菲律賓、馬尼拉經廈門，到高雄來傳天主教。

由於臺灣老百姓崇拜民間信仰，人人都信仰媽祖、土地公、城隍爺、三太子，因此西班牙和葡萄牙神父在臺灣傳教並不順利。

二次世界大戰結束後，來臺傳教的神父由荷蘭、葡萄牙、西班牙變成美國神父。

夾著大量美援物資的優勢，教堂每個月發放牛油、奶粉、玉米粉等物資，美國神父在

臺灣傳教，因此獲得很大的進展。

在彰化市都還沒有教堂時，我家旁邊卻有一座新蓋小教堂，突兀地矗立於純樸鄉下，這間小教堂也是改變我一生最重要的因素。

故事起源於一位一心想改行當天主教職業傳道士的老裁縫師——葉舉。家住田中的葉舉是天主教老教友，他想改行當傳道士。

員林教堂柯神父允諾他：「如果你能招募十戶人家改信天主教，就讓你當有給職傳道士。」

由於葉舉臉皮薄，不好意思在家鄉傳教，我父親是花壇鄉民代表會祕書，跟葉舉是好朋友，因此他選擇到我們村子傳教。

或許很多人不知道三家春究竟在那裡？臺灣民俗村就是建立於三家春的山坡地，原本是我們鄰居的山林地。臺灣民俗村剛成立時是遊客第二多的旅遊風景區，後來經

營不善，據說現在已經賣給妙天禪師當道場了。

在村民都是佛道信仰的時代，外來的天主教很不容易推行。物資缺乏的窮困農村，確實有幾戶人家為了每個月發放的麵粉而改信天主教，因此村民還編了首兒歌嘲笑教友。

不拿香，祖先沒人拜！

天主教，死了沒人哭，

天主教，麵粉教！

葉舉白天在村子裡傳教，晚上常到我們家喝茶聊天，跟父親述說在村子裡傳教的種種困難：「陳家已經受洗改信天主教，張家正在考慮中，還沒決定。」

好不容易說動九戶人家改信天主教，父親為了幫助朋友，我們家便成為第十戶。

我出生那年，一棟種滿仙丹花、鐵樹、聖誕紅和各種奇花異卉的外國小教堂，就在彰化客運車站前蓋好了，葉舉成了有給職的傳道士。

父親是個無神論者，不信鬼神，他從不念《聖經》、不進教堂，答應信教只是義氣相挺。母親則是把天主當成一般的觀音媽祖神祇崇拜，她認為信什麼都一樣。念經越多、望彌撒領聖體越多，祈禱越久保佑就越多。

我們家信教，獲益最大的就是我。我一出生就受洗，我一歲時二哥六歲，他每天早上抱著我到道理廳和教友小孩一起上課。一歲小孩雖然還不會說話，但天天聽，聽久了還是能明白。

我依稀記得最期待下課十分鐘，葉舉分給每個小朋友一顆米酒浸泡的超大紅肉李子，甜甜帶著酒味，很好吃、很特別。從小吃米酒紅肉李，很可能是此後我千杯不醉的主要原因。

傳道士每天教我們《聖經》，從創世紀講到耶穌受難，被釘十字架到復活為止。三歲半的我，已經會背誦《天主經》、《聖母經》、《玫瑰經》等多首經文；也學會懺悔祈禱、望彌撒、辦告解、唱聖歌、領聖體等天主教信徒應該會的基本要求。

誠實的由來

平日在村子裡的小教堂上課，星期天則要搭車到員林教堂上道理班。

美國籍的柯神父會發給每個小朋友車資，三家春到員林的來回車資，當時是新臺幣兩塊錢，去程媽媽給一塊錢，回程神父給兩塊錢。回家後，媽媽不再要回她給的車資，所以我每星期會有零用金一塊錢，成為村莊孩童群中最有錢的首富。

柯神父很愛看好萊塢電影，往往星期天下午兩點，道理班開始上課時，突然宣佈帶大家去看電影，看完再回教堂望四點半，他主持的彌撒。

於是一個高大銀髮的外國神父，領著一群小朋友浩浩蕩蕩往電影院前進，像極了牧羊人帶著一群小綿羊走在街頭。

柯神父選的片子都是他愛看的外國片，後來我也因此很愛看外國電影。

教堂儀式整個環節中，以「辦告解」最讓我困擾，告解就是向天主坦承自己所犯的罪。教友進入小密室，悄悄跟神父訴說自己犯了什麼過錯，神父以天主代言人身分處罰你念幾遍經文，並赦免你的罪。念完被處罰的經文，此後便是無罪聖潔之身，可以領聖體。

我最大的困擾是：自己完全沒有犯錯，又怕神父不相信。

每次辦告解，我都跟神父說：「神父，我已經一個星期沒辦告解了，這星期唯一犯的錯就是想騙人。」

其實所謂想騙人，是現在進行式。自己明明沒犯錯，正在騙神父說自己想騙人。

有一次辦完告解，念完被處罰的經文，望彌撒時我昏昏欲睡，道理班老師突然問

我：「蔡志忠，你打瞌睡了嗎？」

我隨口反應：「沒、沒有啊！」

哇！我說謊了，完了完了，犯罪之身不能領聖體怎麼辦？

聖體代表耶穌基督的肉，彌撒就是重複耶穌基督的最後晚餐，神父雙手高舉圓圓聖餅，高聲說：「這是我的肉，請大家拿去吃。」

道理班老師說：「小朋友，排隊領聖體。」

我坐著不動，老師說：「蔡志忠趕快出來領聖體啊！」

我猛搖頭，雙手緊緊握住長椅，坐著不動，更不敢去領聖體。

我三歲半時，人生第一次說謊；上小學三年級，我第二次犯罪。

那年夏天，我一個人搭火車到高雄大哥家過暑假，大哥住處樓下，鹽埕區路邊騎

樓有漫畫租書攤，看一本漫畫兩毛錢，租書前可以先**翻閱**一下，再決定要不要租。我**翻**得很快，兩三下便把整本看完，然後趕緊租另外一本。

從高雄回來之後，這件事讓我耿耿於懷好多年，因為我確實看完整本漫畫，但沒有付人家兩毛錢，這是我人生第二次犯罪——欠債不還。

信仰天主教，養成了我誠實不說謊的習慣，當然像：「你看起來很年輕」、「妳很漂亮」這種善意的謊言不算。

後來我常說：「世界上沒有任何人、任何事偉大到需要我說謊。」

當我還是蛋的時候便開始思考

成為正式教友，必須讀完整部《聖經》，學會一切上教堂的儀軌，然後通過主教當面口試的堅貞禮。主教會發給一串十字架念珠當信物，才算真正的天主教徒。我三歲半就通過口試，正式成為教友。

由於我身材十分瘦小，媽媽經常半開玩笑地說：「你這麼瘦弱，肩不能挑、手不能提，我看將來你只能背個竹籃子到馬路撿牛糞。」

我總是回答說：「我不要撿牛糞，我一定會找到自己的職業。」

當時鄉下的確有斷手瘸腿或殘障者，在路上撿牛糞為業。我當然不肯去撿牛糞，但也真不知道自己將來，能學會什麼謀生技能？四歲半時，父親為了教我寫字，送我一張小黑板。因為這張小黑板，我終於找到自己的人生之路。

我發現自己有畫畫天賦，會畫、愛畫、也畫得很好！

於是便立下志向：「只要不餓死，我要一生一世永遠畫下去，一直畫到老、畫到死為止。」

可惜當時並沒有畫畫這行業，比較接近的工作是畫招牌。後來又發現，畫電影招牌更接近我的夢想，因此四歲半的夢想就是：「長大後，我要畫電影廣告招牌！」

記得有一年暑假，大哥帶家人返鄉探親，父親問我和大哥的兩個兒子——永寬和永豐說：「你們長大要當什麼？」

永寬指著牆上穿軍裝、佩軍刀，非常神氣的蔣介石照片說：「我長大後要當大總統。」

永豐說：「我長大以後要當警察。」

小時候我常常躲在父親的大桌子下思考。

我說：「長大後我要畫電影招牌。」

我不知道父親當時對這麼小的志向是否感到失望？長大後，三個人的志向只有我真正落實，只是稍微提高一點點標準：「當個漫畫家」。

畫電影廣告招牌是當時一個愛畫如命，在小鎮能找到的最理想工作，我的志願非常務實，沒有好高騖遠。大哥兩個兒子所說的志向，當然只是童言童語聽聽就好，當大總統的確很偉大，當員警也很神氣，但畫電影招牌才是實際的人生夢想。

及早選擇人生的刷子

明朝無異元來禪師說：「每個人出生之後，要疑生從何來？死向何方？」

套用西方的講法，就是每個人在人生一開始，便要自問：

我是誰？

我從哪裡來？

我要去哪裡？

歷來成大功立大業者，都在早年就立下遠大志向。兩千兩百年前，劉邦見秦始皇浩浩蕩蕩巡遊，慨然立下「男兒當如是」的壯志，統一中國成為漢高祖。

同一個場面楚霸王項羽看了，更是豪氣干雲快意地說：「取而代之！」

當年項羽才二十三歲，帶領八千江南子弟兵起義，三年後果然拿下咸陽。

劉秀志氣稍遜一點，他說：「仕宦當作執金吾，娶妻當得陰麗華。」後來他光武中興也當上了皇帝。

以上這些偉大的成功者，很早便已選好舞臺，展開一生的志業。然而人生這麼大的旅程，大多數人卻不知道自己要去那裡？亦不知道目的地？豈不荒謬。

每個人應當了解自己，及早練好人生的那把刷子，選擇自己的人生之路。

三歲決定一生

天才不是天生而是後天養成的。一八一八年，德國牧師卡爾威特說：「讓孩子聽故事，可以鍛煉小孩的記憶力。啟發想像、傳授知識，用講故事的形式更容易記住。教育孩子運用講故事的方法是最有效的。」

在三歲半之前，在小孩的大腦裡灌進一千個故事，必能提昇他們的想像力和對世界的認知。

我大哥從小是個聽話又認真念書的乖寶寶，高中畢業後一生都在高雄電訊局上班，二哥從小愛玩，長大後在斗南菜市場賣鴨肉，大姊十八歲時便嫁作商人婦，妹妹是一般良家婦女。而我的智商一百八十四點八，現在應該超過兩百，是全家最聰明的小孩。

為何相同父母所生的小孩，智商會相差這麼大？我常常思考這個問題，細想我的一生或許能明白其中關鍵。我的高智商不是來自於父母，而是三歲半之前在教會裡聽了一千個故事，引發自主性思考才變聰明的。

智商不是天生的，是生下來以後再灌進大腦的，而負責為子女灌進軟體最關鍵的人物：是父母親。

啟發你自己的子女，讓他們的心充滿想像力；

鼓勵他們努力做自己，幫助他們完成心中的夢想。

2

我的家在山的那一邊 ——

人沒有夢想，
就像蝴蝶沒有翅膀。

我的父親

父親小時候，曾經跟他的大哥到霧峰林家大宅當童工學記帳，十二歲返鄉才上小學，由於他已經認識漢字也學會書法，所以六年課程三級跳，只花三年便畢業。由於待過豪門學會做生意，婚後便自己創業經營碾米廠和樹薯加工廠。

二次世界大戰後期日本潰敗，工廠所有機器被徵收造槍砲，工廠被迫關閉。臺灣光復後，由於他是鄉下知識份子，曾當過三春小學第一屆家長會長、村幹事、鄉民代表會祕書。每天早上騎腳踏車到花壇鄉公所上班，下午則扮演農夫，耕種自家九分地水田和一甲山林地。

父親是花壇鄉書法第一人，無論是鄉公所、農會、三春小學等公立機構的大門招牌都是他寫的，然後再請人雕刻製作。村子裡的婚喪喜慶和過年春聯，如果有誰敢不請他寫，都會令他很不高興。

每年春節前一個月，村民便陸陸續續拿紅紙、墨水、毛筆來請他寫春聯，有錢人帶一點禮物，還帶很多紅紙，窮人家只象徵性帶來幾張紅紙。父親完全不介意，他只是愛寫字和獲得村民對他書法的肯定而已，如果有人膽敢請別人寫春聯，他會很介意，認為對方不尊敬自己。

除夕下午，他一定會把全村的春聯寫完，好讓村民能及時貼好春聯。吃完團圓飯，他便開始書寫家訓或有意思的箴言，有的送人，有些自己裱好掛在書房或大廳兩側。他書寫的文章有些非常像莊子的無為精神，例如：

有本事，生了事；無本事，省了事。
生出事來便是無本事，
省了事則是有本事。

跟莊子「能則勞智者憂，無能者無所求；飽食而遨遊，泛若不繫之舟」的道家精神很像。

他從除夕開始寫到元宵節之後，才收拾筆墨，結束一個半月的書法工作。我長大後也從除夕展開一年的新工作。

古語說：「一年之計始於春！」

十五歲到臺北工作後，每年春節回家過年，初二依禮節，我這個小舅子要到姊夫家邀請姊姊回娘家。初三無事，便跟父母宣稱要回公司加班畫漫畫，事實上是急著回臺北看新春檔好萊塢電影。

每逢春節，我常放逸到元宵節都還沒收心，後來學習父親一年之計始於除夕的精神——畫畫通宵，變成每年除夕夜的習慣。

聽媽媽說父親年輕時為了練習書法，每天中午頂著大太陽，以磚為紙、以水當墨，拿毛筆在磚上練字。一塊磚寫濕了再拿第二塊，一磚兩面可以寫很多遍。這樣幾年下來，便成為花壇鄉書法第一高手，像極了武俠小說中，大俠練成天下無敵蓋世武功的情節。

我家正廳中間掛著一張天主端坐雲端，右手執十字架，左手拿地球的畫。畫像的上方掛著一張「萬有天主」書法，是父親騎腳踏車專程到鹿港，向彰化縣書法第一高手——施崇堂求來的墨寶。

父親對我最大的影響就是：「熱愛自己的工作，要做就要當第一！」

我的求勝意志不是天生的，而是從小看父親全力以赴地專注用心寫書法所得到的啟示。

零用錢的總量調控

我父親抽菸又喝酒，鄉下人大都很窮，父親也很節儉，一根菸分兩次抽，一次抽半根；喝最便宜的臺灣米酒，每天午餐、晚餐各喝一大碗。一瓶米酒三大碗，一個月二十瓶米酒。每個月我替他跑腿二十次，一瓶米酒一塊兩毛錢，也是我零用錢的重要來源。

蔡氏家族是三家村望族，村長、村幹事、碾米廠、小商店老闆大都姓蔡。開雜貨店是我四伯，父親要我到四伯雜貨店買米酒，有時給現金有時賒帳，等月底領薪水再結算。如果我口袋空空，每個月總會有幾次把父親給的現金改為賒帳，兩個一毛錢硬幣得分別放左右口袋，以免硬幣相互碰撞發出「噹──噹──」聲來被他發現。

因此我的零用錢便突然有一塊兩毛錢，而非一般小孩口袋裡的一毛兩毛。但這種事經常為之很容易被發現，因此我也要做現金改為賒帳的次數總量調控。

這種行為是當小偷偷錢？

我可沒這麼想，也沒有罪惡感，對我而言這只是替父親買米酒，自己主動發放的走路工資。從這件事看來，我從小就不是一個依世間規矩行事的聽話乖寶寶。

我父親也不是個聽話的乖寶寶，當初在政府單位上班當公務員，必須加入國民黨，父親是第一批臺灣籍國民黨員。可是他並不盲目聽從國民黨的政令宣導。

我物理研究出版三本書，其中《宇宙公式》這本書的扉頁寫著：

僅以此書獻給我的父親：蔡長

小時候常常聽父親對別人說：「報紙亂寫、歷史亂寫、教科書亂寫。」

我不知道是父親亂講？胡亂批評？

但另一方面，我也真不知道報紙、歷史、教科書是否真的亂寫？

從此我看到任何寫在白紙黑字的事物，不會立刻認為是真理，

只會說：「我曾經在報紙、歷史、課本看過有這麼個說法。」

一切事實必定等到自己親自證實後才信以為真，這也是我從小便養成獨立思考、獨立判斷的好習慣。謝謝父親！

父親又抽菸又喝酒，活到八十六歲的最後死因，很意外的不是肺癌，而是胃潰瘍內出血。他活在艱困的年代，沒有更好的出路，無法以最喜歡的書法做為自己的職業。他一生安於貧窮，對人生的體悟有如他所寫的一篇詩文：

天下有二難：登天難，求人更難。

有二苦：黃蓮苦，貧窮更苦。

人間有二薄：春冰薄，人情更薄。

有二險：江湖險，人心更險。

克其難、安其苦、耐其薄、測其險，可以處世矣。

我成名之後，每每有村人告訴父親：「在電視上看到你兒子又獲獎了。」

我知道他聽了當然很高興，不過我相信最讓他替我高興的是：我能以自己最喜歡最拿手的漫畫作為一生的職業，是他無法辦到的終生遺憾，我代替他完成夢想，最令他感到欣慰。

我的母親

我出生後的第一個記憶，是我對母子之間親密關係的疑惑。當時我還不能站、不會走路，應該還不到一歲。只記得媽媽抱我在路上遇到兩位鄰居，三個女人站在樹下，東家長西家短聊個沒完沒了。由於抱我太久有點累，母親讓我站在地上，雙手抱著她的大腿，大熱天她的大腿冰涼，摸起來感覺很舒服。

於是我的右手便順著她的大腿往上伸，母親邊聊天邊用手把我的小手往下推，我還是不依，又用左手順著她的大腿往上，母親又把我的小手往下推回去。

哇！這是我出生以來首度被母親拒絕，還連續拒絕兩次，原本嬰兒與母親的關係是全世界最親密的。在不到一歲的小小心靈對這件事很不解，內心感到十分惶恐不安，這便是我對母親的第一個記憶。

小時候，後院養了很多雞鴨、鵝和好幾頭豬。母親清晨三點多便要起床，背著我煮豬食、調理雞食，然後餵豬雞鴨鵝；五點還要趕著煮稀飯，好讓一大早到田裡巡視稻作，回家準備到鄉公所上班的父親吃早餐。因此從小我一直保持凌晨三點前起床的作息，就是嬰兒時期跟著母親早起，培養出來的好習慣。

《時間之歌》這本書的扉頁，我寫著：

僅以此書獻給我的母親：蔡餘治

從我兒提之時，她就背著我於清晨三點多起床，煮豬食、餵雞鴨。

也因而養成我每天凌晨三點起床的習慣，

讓我每天都有很長、很長的時間，能優雅地思考有關時間的問題。

父親很嚴肅，平常在家難得講一句話，整天繃著臉很兇的樣子。所以我們家變得很安靜，有事情才有人講話，平時大家都維持不講話。我也因此養成不太說話而愛思考的習慣。

我一生中，跟我父親、大哥、大姊、妹妹大約談不到五十句話。記得七、八歲時曾跟二哥睡同一張床，整整兩年期間，我們好像不曾講過話。

但我跟母親則無話不說，放學回家第一件事就是急著找媽媽。跟她報告今天老師說了什麼？學校發生什麼新鮮事？

如果課堂上老師說了《天方夜譚》的故事，我會把整個故事從頭到尾跟母親重述一遍，她邊餵雞鴨，邊聽我重播的神燈故事。有時我看她工作太認真不專心，還會生氣地責怪她沒仔細聽。她會笑著說：「有啊！我很認真在聽啊。」

我說：「那麼妳重述一遍剛剛我說了什麼？」

她總是回答說：「好啦！別生氣，你繼續接著講，我一定專心聽。」

母親沒嫁父親之前，是家中的大姊大。從小就要幫忙照顧妹妹和略有殘障的弟弟，因此對於主持家務很有自己的想法。不像一般鄉下婦女遵循三從四德，百分之百

聽從丈夫的指示。

母親很愛看歌仔戲。每當兩個月一次，歌仔戲班巡迴到花壇演出時，她總無視父親生氣與否，非要去看一場不可。

每當歌仔戲的鑼鼓聲打破鄉下平靜，公演的廣播宣傳車掃街發傳單，孩子們總是追著車搶廣告戲單。好不容易搶到一張，便急忙跑回家告訴媽媽：「媽媽！這次是演《許仙與白娘子》，我們哪一天去看戲？」

迫不及待的母親一定回說：「明天下午，我們去看第一場。」

第二天父親吃過午飯後，她急忙洗碗盤，還來不及把碗盤擺入櫥櫃，便拉著我直奔花壇戲院。隨著《陳三五娘》、《陳世美與秦香蓮》、《孟麗君》的悲歡離合，她總是邊看邊哭，淚流滿面，哭得像親人過世。

散場後，我的主要任務是：先回家打探父親是否已從田裡回家？如果父親在家，

我得偷偷打開廚房後門門栓、輕掩門板，然後再告訴躲在稻草堆後的母親。她手捧著預藏在後院柴堆上方餵雞鴨的空盆，從廚房後門進屋，假裝自己在後院工作了一整個下午。

其實父親心裡明白得很，他早知道只要有歌仔戲班演出，母親一定不計一切去看戲。但她寧願忍受父親臭臉一整個星期，也要飛到戲臺前過過戲癮，只要聽到歌仔戲的鑼鼓聲響起，母親的心便無法平靜安心地做家事。

得先去看完一場戲，讓平凡清淡的鄉下生活變得精彩炫麗。但她還是很克制，像跟父親約定的默契，每次歌仔戲班來花壇公演十天，只去看一次下午場。我知道如果父親不反對，她一定日場夜場連看十天。

於是我們家每兩個月都會上演情節一樣的戲碼：歌仔戲到鄉下公演十天，母親偷偷去看一場戲，父親臭著臉一個星期。

我小時候很不能理解：「既然母親愛看戲，為何父親會那麼反對？」

後來想清楚：「在貧困的農村，父親不能諒解自己在田裡辛苦工作時，母親不做家事，還花錢買票看戲。」

長大後，我發現我的好勝心來自全鄉書法第一的父親，但我的成長與個性形成，大都來自於母親。永遠不責罵自己的孩子，絕不跟自己的孩子說「不」！

沉迷於自己所喜歡的事物，橫眉冷對千夫指。不理會世間的價值觀和別人的看法，隨著心中想法而為，這些特立獨行的個性是來自我的母親。

十五歲時，我離家到臺北工作，有時會突然想家。但每當想家時大腦裡的第一個畫面，絕對是母親慈祥的笑容，突然我明白一個真理：

母親就是孩子的家，
母親在那裡？
家就在那裡，
母親就是孩子的寂靜彼岸。

　　　　　　　　　　　　　　　　　　　制心

在母親的懷抱，心無掛礙、無有恐怖、身心安頓、遠離顛倒夢想，得究竟涅槃。

通常小孩都是由母親帶大的，因此小孩的個性也多來自於母親。我本人就是一個例子，母親跟我言談時，總是以相互鬥嘴調侃的方式說話。例如我跟別的小孩到田裡抓泥鰍，雙手玩得很髒。

她會說：「哇！好厲害，能玩得這麼髒。」

我說：「還好啦。」

她笑著說：「這麼髒的手，除非用菜刀剁掉，否則怎能洗得乾淨？」

我說：「不必剁，我自己洗給妳看。」

小時候，我喜歡端著一碗飯，邊吃邊到左鄰右舍串門子，到處打聽新聞。

她會說：「好厲害！一頓飯竟然可以吃到天涯海角，今天有什麼新聞？」

我說：「左鄰阿花下星期一從臺北回來，右舍阿珠明天有人來相親。」

聽完，她說：「你這麼認真當新聞播報員，有沒有人給你錢？」

我說：「我當免費志工，不收錢。」

我聰明反應快，大概是因為媽媽以這種方式跟我對話，激發了我的臨場反應和機智。後來我自己有了女兒後，也學母親跟我的對話方式跟女兒講話，印證了我的觀點。

例如：我常笑著對女兒說：「好醜！好醜！長得好醜。」

女兒回答說：「不會醜！很漂亮啊，怎麼會醜呢？」

但我還繼續說：「哪有漂亮？很醜啊！」

於是她便學會反擊：「沒辦法，因為爸爸長得實在太醜啦！」

078 　　　　　　　　　　　　　　　　制心

漸漸的女兒也學會以調侃方式跟我對談，她確實也變得反應快，比別的小孩聰明。

還沒上學之前，我曾經擁有好幾百條橡皮筋，有的是花一毛錢在雜貨店抽到的，有的是和鄰居小朋友賭撲克牌贏來的。橡皮筋有紅、黃、綠三種顏色，我喜歡將每種顏色五條一束，依色排列像編麻花一樣，串聯成一長串。多的時候可串成五公尺長，用來玩跳繩或翻觔斗；也能用來訓練算數與乘法，如果一共是四十二組紅黃綠，那麼便等於六百三十條橡皮筋：

42×3×5＝630

母親看我玩瘋了，常常偷偷把橡皮筋藏起來，假裝不關她的事。

我發覺橡皮筋不見了，問她：「妳把橡皮筋藏在哪裡？」

她總是回答說：「我早就忘記了。」

我只好自己在家裡翻找，通常很快就能找到。母親讓我玩橡皮筋幾天後，又會找個新位置藏起來，好像母子之間玩橡皮筋捉迷藏一樣。

母親養雞鴨，除了過年過節宰來吃，也是她私房錢的重要來源。她知道，一個媽媽如果口袋裡沒有幾兩銀子，是得不到孩子的尊敬的。因此她沒錢時會賣掉幾隻雞鴨，以備我跟她要錢買零食。過年過節，家裡買魚買肉是父親的責任；平時買豆腐，則歸母親私房錢的責任。早上九點，聽到豆腐小販的叫賣聲，她會拿錢叫我去買豆腐。

她在後院洗衣服時，我總是蹲在旁邊聽她講故事，《虎姑婆》、《白賊七》、《邱罔舍》、《桃太郎》、《周公鬥法桃花女》。我經常在聽故事空檔跑進廚房先吃一小部分豆腐。每每到中午煮飯前，豆腐早被我吃了三分之一，這樣幾年下來，我從來沒聽她問過：「豆腐是你吃的嗎？」

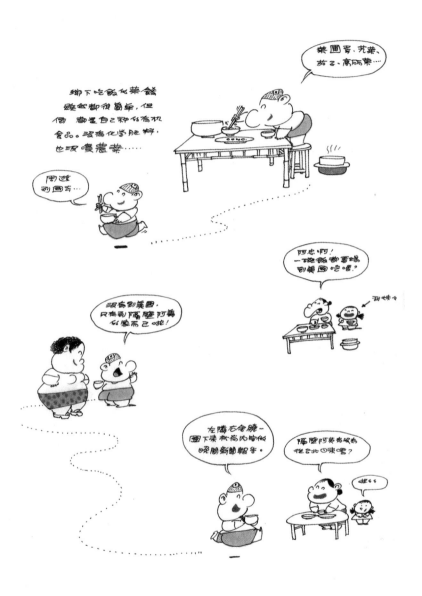

從不說ＮＯ的父母

鄉下好像家家戶戶都跟我家一樣，每個小孩生下來就是家裡的一份子。生而為主，每個人要為自己的行為負責，不需受大人管教。媽媽把菜飯煮好了，走到曬穀場大喊：「回家吃飯嘍！」

是。

餐桌上的菜飯用竹罩蓋好。孩子什麼時候想吃，打開竹罩自己吃，吃完洗好碗就是。

我小時候貪玩，經過四伯的小商店時。四伯說：「你還不回家？肯定要被處罰，你媽媽半個鐘頭前就喊吃飯啦！」

我說：「喔，是嗎？」

又玩到十字路口，大人說：「你完了，你媽一個鐘頭前就喊你回家吃飯啦！」

我說：「喔，是嗎？」

又玩了半個鐘頭，才回家吃飯，會被打才怪！我們家小孩，從來不曾因為太慢回家吃飯，而遭受責罵。

我十五歲離家到臺北畫漫畫，在家中住了十五年。有記憶以來，從來不需要用問句說：「媽媽！我可以吃人家送來的月餅嗎？」

直接把六個月餅都吃光就是了。

也不需要用問句說：「爸爸！我可以坐車到彰化市看電影嗎？」

只要看電影之前告知一下便行。

就算十五歲時，要離開家到臺北當漫畫家，也不是去徵詢爸爸同不同意？而是離家的前一個晚上，告知他明天要離鄉到臺北發展。

小時候經常跟母親去花壇戲院看歌仔戲，這大概也是我長大後很會編故事的緣起。母親寧可忍受父親一星期的臭臉也要去看歌仔戲，我似乎也遺傳了母親的這股特質：「為達成自己喜歡的事，不計任何後果。」

　　　　　制心

子欲養而親不待

父母四十歲前，生活於臺灣受日本統治時期，受日本文化薰陶，也會講生活上的日語。雖然沒去過日本，但對京都、神戶、大阪、東京很是嚮往。

臺灣開放出國觀光時，我正好剛創辦遠東卡通、龍卡通動畫公司，正在拍動畫電影《七彩卡通老夫子》，工作很忙。後來母親中風無法行動，臥病在床十幾年，等到他們雙雙離開人世，我才想通一個事實。雖然很忙，但應該主動給他們旅費，讓他們到日本參觀。等到事過境遷機會不再，才深深體悟到：「樹欲靜而風不止，子欲養而親不待。」

知識的味道

一九五四年九月，不知道因為我比較早熟？還是我父親是第一屆三春小學家長會長？我六歲就上小學。第一堂課發新書，我拿到課本，聞到一股強烈的油墨味。當時直覺認為這味道就是「知識」。

女同學拿到新書回家後，喜歡用月曆紙細心包好課本。我總是迫不及待在當天就把所有課本看一遍，了解這個學期要學的到底有哪些？

一年級級任導師叫蘇鴻猶，蘇老師很會畫畫，教室講臺黑板上方與後方牆上，貼著很長一張——由三皇五帝、夏、商、周、春秋、戰國、秦、漢、三國，到魏晉南北朝、隋、唐、五代、宋、元、明、清的歷代圖表，是開學前他用水彩畫的大作，他以不同色彩區隔年代，也在長卷中加畫三國孔明、唐太宗、岳飛等歷史人物場景。對學生上歷史課時，理解朝代變化過程很有幫助。第一次看到蘇老師畫古代人物的技巧，

讓六歲的我佩服得不得了。但課堂上，他並沒有特別教我們要如何畫畫。

蘇老師很會講故事，常常不上課，講故事給我們聽。

每當蘇老師說：「從前，從前……」

所有的小朋友立刻停止講話，端正坐好專心聽故事。

我愛畫畫並不是受他影響，喜歡編故事、講故事給媽媽聽，倒是受蘇老師的啟發。

愛種花的小孩

朝會之前，每位同學都要分配清潔打掃任務，有的負責擦門窗玻璃、打掃教室，有的負責擦桌子，清掃教室外面兩側空地，而我被分配的任務最特別：「負責教室門前，三坪面積的小花圃。」

我每天上學澆花、除草、育苗、插枝、種花。到教務處領取各種花草種子、幼苗、球根來培育花苗。

我最喜歡自己插枝，將一棵花培育成幾十棵，我種過孤挺花、大理花、日日春、馬纓丹、滿天星、紅莧、臺灣百合等，從一年級到六年級，我一直都負責花圃，大概是因為我能把班上的小花園種得比隔壁班漂亮優雅。這六年的種花經驗，也養成我長大後喜歡種植花草，喜歡自然的好習慣。

制心

接觸女生恐懼症

我畫《大醉俠》、《光頭神探》漫畫很像吳宇森導演的風格，劇中幾乎沒有女主角。大概來自於小學一年級時，兩次與女生互動的慘痛經驗，所留下的陰影吧！

小學一年級第一天上課，由於我個子小坐在第二排，後面第三排小女生名叫李淑櫻，是學校老師李再興的女兒，她媽媽也是學校老師。我反身趴在她桌上跟她說話，她便用小指頭招我的臉。

放學回家，媽媽慘叫驚問：「是誰把你的臉招成大花臉？」

我趕緊照鏡子，哇！整張臉被刺滿了帶有血絲的新月指甲印。

班上還有一個住在學校附近，長得比我高的李翠琴同學，不記得是她主動牽我的

手，還是我牽她的手。反正是放學後我們兩個人手牽手一起走路回家，經過他們村子雜貨店時，她跑進去買糖果，買完走出商店後，我問她：「你們這裡一毛錢可以買幾顆糖果？」

她回答說：「一毛錢兩顆。」

這時跟隨在後面的男同學便跑到我前面，臉緊貼著我的臉，學我的口氣說：「妳們這裡一毛錢可以買幾顆糖果？」

我與李翠琴羞得滿面通紅，趕緊鬆開雙方的小手。

接下來幾年，每每我走在學校操場或教室走廊時，經常會有男同學跑到我前面，貼著我的臉說：「你們這裡一毛錢可以買幾顆糖果？」

我生氣地追打他們，他們則哈哈大笑著說：「蔡志忠，羞！羞！羞！男生愛女生。」然後故意跑給我追。

還沒上學之前，我常跟鄰家的大姊姊或小妹妹相互往來，不覺得男生跟女生說話有什麼不對？上學後才知道當時的校風，男生不能跟女生說話。而老師們好像也同意這種風氣，六年期間從來沒有任何老師對這問題提出糾正，一年級與女生牽手事件產生的陰影，大概是我長大以後，怯於跟女生交談的主因。

從小養成的完美主義

我上小學二年級的時候，一九五五年十二月十九日星期一，學校舉行第三十四屆校慶停課一天，但又規定星期天全校學生必須到學校補課。星期天剛好是聖誕節，我必須到員林教堂參加彌撒和道理班的表演活動，沒有辦法到校補課。

第二天，我要媽媽到學校向老師說：「星期天沒有去補課，應該不能算請事假。」

母親拗不過我苦苦哀求，過了兩天她真的站在教室門口，級任老師問她：「有什麼事？」

母親說：「我是蔡志忠的媽媽！聖誕節蔡志忠必須到員林教堂，沒來補課不能算請事假。」

周老師說：「好！好！」

母親回去之後，周老師也沒對我說什麼。過了兩天，我又要求媽媽再到學校向老師問個清楚。

母親說：「你的老師說好啊！他已經同意聖誕節那天你沒來學校補課，不算是請事假的啊。」

我還是苦苦要求媽媽再去問個清楚。隔一天上課時，母親又站在教室門口，周老師問她說：「又有什麼事？」

母親說：「蔡志忠聖誕節沒來補課不能算他請事假，星期天本來就不需要上課的啊！」

周老師說：「我上次就答應妳，說『好的』啊！」

母親說：「你自己要親口跟蔡志忠講，否則他還會一直要我來學校。」

媽媽回去之後，周老師答應我，沒來補課不算請事假，於是我才放心。

為什麼有沒有請事假，對我這麼重要？因為上小學的第一天我便下定決心，畢業時要拿「六年皆勤獎」。畢業典禮時我除了得到「校長獎」，果然還拿到只有少數同學得到的皆勤獎。我在光啟社上班五年也沒請過假，只是光啟社沒頒發「五年皆勤獎」而已。

潔癖、龜毛、完美、自我要求人生沒汙點，是我從小便養成的——要命的完美主義。

我們家一共有五間房間，由右邊算起分別是：

廚房和餐廳

大哥的臥室

正廳

媽媽、姊姊、妹妹的臥室

父親的書房與臥室

由於大哥一直在高雄電訊局上班，他們全家只在過年與暑假時，回到鄉下住一個星期。當我二哥還在鄉下念小學時，我與他曾一起睡在大哥的臥室兩年，由於年齡與觀念的差距，我們之間很少互動，同住的三年期間，好像沒有主動和二哥講過話。

小學二年級時，二哥小學畢業後就直接到臺北水電行當學徒。從此大哥的臥室，就變成我的個人書房與房間，我一直睡到十五歲離鄉，到臺北當漫畫家。

一個人住，會養成什麼事都自己做決定的習慣。我有一個特殊的習慣，每次學校考試之前，會事先預定由哪一天開始準備功課、認真念書、把每枝鉛筆削尖，並打掃房間。有時還會變動家具的位置，有的衣櫃實在太重，還得請媽媽幫忙，媽媽也沒問我：「為何複習功課，要移動家具？」

當書房清潔完畢，很慎重地洗澡沐浴淨身，然後全力以赴、專心複習功課。直到現在還保持這個習慣，畫畫之前，我會先削好所有的鉛筆幫助靜心，有如宮本武藏坐在船上冷靜地削櫓，朝向船島海灘跟佐佐木小次郎決戰一樣。然後才正式上戰場工作。

九歲的人生覺悟

一九五七年，我小學三年級，這一年發生了很多事。是一生中最重要的年份。

九歲時，村子裡新開了一家雜貨店，店內牆上掛了好幾本漫畫，小朋友只要付一毛錢便可以抽獎。這是我第一次看到臺灣自己出版的漫畫書。隔幾個星期，我到員林上教堂望彌撒時，才發現市區到處都有街頭漫畫出租攤，通常攤位都在騎樓的柱子邊，斜掛著簡便書架。上面擺滿各種漫畫雜誌，看一本漫畫要花兩毛錢，旁邊的小凳子則坐滿看漫畫的小朋友。

臺灣席捲一股漫畫旋風，《漫畫大王》、《漫畫週刊》、《學友》、《模範少年》等週刊雜誌大受歡迎。諸葛四郎、阿三哥與大嬸婆、義俠黑頭巾、呂四娘、孟麗君、小俠龍捲風、仇斷大別山……很多漫畫主角人物成為孩子心中的偶像，我當然也是漫畫超級粉絲。於是我改變原來畫電影招牌的夢想，立志長大後一定要成為職業漫畫家！

當時所出版的漫畫，葉宏甲的《諸葛四郎》、陳海虹的《小俠龍捲風》、陳定國的《呂四娘》、林大松的《義俠黑頭巾》、劉興欽的《阿三哥與大嬸婆》……都是百分之百原創，沒有日本少男少女漫畫風，也沒有模仿《超人》、《蜘蛛人》的美國風格。如果當時政府與新聞媒體不打壓漫畫，臺灣原本有機會成為世界第二大漫畫王國。

我愛畫畫應該是信仰天主教的緣故，我們上課的道理班課本像中國連環畫，每頁上方都有一張插圖。除了耶穌基督和聖母瑪利亞畫成西方造型，其他人物諾亞、摩西或聖若瑟，全部畫成中國式風格。教堂裡也放滿很多本《米老鼠》、《大力水手》的大本彩色漫畫。每年聖誕節，神父都送我一大疊美國教友捐贈的聖誕卡片與賀年片。聖嬰誕生、三王來朝、乘著四隻鹿拉著車的聖誕老公公……畫面常常裝飾著點點金粉銀粉，非常精緻美麗。

當時我立志當職業漫畫家，常在課堂畫漫畫，把課本空白的地方畫滿各種人物。有時也在每一頁的左右下角，畫簡單的連續動作，高速翻閱時就變成動態卡通。有時上自修課，老師從後面走過來，自己常找不到沒畫漫畫的空白頁。

我與別人不同的是：打從一開始便知道漫畫最重要的是故事內容，是故事的曲折劇情感動人的。漫畫的要領是：

漫畫最重要的還是，吸引人的故事內容！

漫畫只是故事的語言，充滿情感的內容才是王道。

畫畫技巧只是呈現故事的工具，漫畫是故事的手段；

故事！故事！故事！

雖然我的小小腦袋瓜裡已經有一百到一千個聖經故事，但還需要自我訓練出創作故事的本事。因此我看盡了所有自己能接觸到的書，例如：《農友》、《拾穗》、《皇冠》、《創作》、《小說創作》、《偵探》、《小說偵探》、《今日世界》、《新生兒童》、《三劍客》、《鐵面人》、《基督山恩仇記》、《魯賓遜漂流記》、《孤星淚》、《湯姆歷險記》等世界名著，甚至於厚厚一本蔣介石寫的《蘇俄在中國》，我也仔細看完。

當時最愛看的除了《農友》月刊裡楊英風的農家漫畫，最喜歡的雜誌是《偵探》和《小說偵探》兩本月刊，每當拿到書時，我會先看配有插圖的那幾篇小說，當時還差一

點想將志向，由當漫畫家變為當偵探，因為我常常在故事發展到一半時，便能猜出凶
手和後續的發展與結局。但考慮到自己又瘦又小，拳頭不夠硬，不能跟壞人打架，沒
有能力制服凶手，當偵探的夢就煙消雲散。我也自己編故事，也常將編的故事講給媽
媽聽。

　　　　　　　　　　　　　　　　　制心

跟老師學習沒有活路

小學三年級，全班同學要繳三塊半買國語字典。收到字典的當天，發生一件很奇怪的事，全班身材最高的顧聰德同學的字典被偷了！每個人都有字典，為何還要偷同學的？老師實在想不透原因。

當時老師沉重地對全班說：「各位同學，把眼睛閉起來，偷字典的同學請自己舉手，老師保證不處罰你，也不會宣佈是誰偷了字典，我只是要知道偷字典的原因。」

幾分鐘後，老師說：「好了！大家可以睜開眼睛，繼續上課。」

同學互相看來看去，不知道是否有人自首承認，是誰偷了字典？

下午老師宣佈：「字典被發現了。」

這本字典很神祕地被一頁一頁撕碎，丟棄在校園牆外的花圃裡。下課後，我與班長楊文欽被老師叫去教師辦公室。

老師說：「字典是林漢彬同學偷的。他自己承認，因為常常被顧聰德欺負霸凌，所以才偷他的字典撕碎洩恨。明天星期六下午，你們代替老師到林漢彬家，去跟他爸爸說這件事。」

記得一個月前，班上陳義松同學上課不乖，他住在我家隔壁，老師也要我去告訴他父親。我到他家沒看見陳義松的父親，我跟他母親說：「老師要我來告訴妳，說你們家陳義松在學校很不乖。」

什麼事！還要你來告訴我？」

只見陳媽媽臉一橫，突然大吼大叫，手執一根扁擔追出來：「我兒子乖不乖關你

嚇得我落荒而逃，回家告訴媽媽。

母親說：「陳媽媽也真不明理，不過蘇老師應該親自到陳義松家，不應該派你做這個吃力不討好的任務。」

陳媽媽愛面子，自己的孩子在學校不乖已經夠丟臉，老師還讓其他同學昭告天下，她才氣炸了。如果蘇老師親自到她家悄悄跟她說，肯定沒事。不過這一次的任務更艱難，如果沒跟著班長楊文欽，我一定不去執行老師的任務。星期一上課時再跟老師說，已經告訴過林漢彬爸爸了，但楊文欽太老實，一定不敢配合我這麼做，甚至會偷偷跟老師報告。

星期六滿山蟬聲的午後，我們舉著沉重步伐，走到林漢彬家門口，只見他害怕得全身發抖，低頭在曬穀場工作不敢抬頭看我。跟林漢彬父親說完，他父親從廚房拿著一根扁擔痛打他：「可惡！到學校不學好，竟然偷別人東西。」

嚇得我與楊文欽落荒而逃，只聽到遠方傳來林漢彬哀號求饒：「阿爸！我以後不敢了！以後再也不敢了！」

這事件讓我沮喪了好久，完全改變對老師的看法，林漢彬生性乖巧，也主動承認偷字典，蘇老師說話不算數還通知家長。一位失信的老師，怎能獲得學生的信任與尊敬？從此我體悟一個人生事實：「老師並非萬能，為人處世不是什麼都懂，老師不是聖人，能力不見得樣樣好過學生。學習不能只跟老師學，跟老師學沒有活路。」

事實上，當時我已經讀完《聖經》的《舊約》、《新約》。也想通了人生之路，立志要當職業漫畫家，為了畫漫畫編故事，我讀過的書應該比老師還多了，學習的關鍵是：

及早學會自主學習的能力，自發性學習，

所得到的效果百倍於跟老師學。

從九歲起，我便開始自發性學習，

無論是學畫漫畫或是快速讀書的方法。

與蟲混戰的日子

二哥蔡高雄小學畢業後，便到臺北水電行當學徒。那年冬天傍晚，母親在廚房煮飯，我坐在爐灶前，幫忙把柴火丟入灶中。十三歲的二哥忽然從臺北回家，蹲在灶前不發一語。

母親說：「臺北工作怎麼樣啊？生活習慣嗎？」

二哥默默不語，紅著眼眶。

母親接著問：「中秋節前後，我託你堂哥拿棉被到臺北給你，聽說你拿到棉被便開始哭泣，到底怎麼回事？」

二哥突然哭起來：「原本我已經和老闆講好，要回家拿棉被，堂哥卻送來了，我

就不能回家了啊。」

二哥說完又開始哭了，原來二哥想家想得緊，一心想逃離臺北，藉故回家。我的個性跟二哥很不同，換做我有機會到臺北畫畫工作，一定樂不思蜀不想回鄉下。

三年級暑假，家中接到一封來自臺北的電報：「雄、車禍、父母速來。」

由於鄉下沒有電話，電報需要由彰化市電信局派專人遞送到府，價格很貴。所以電報內容大都是狀況很急的壞事，誰接到電報，看電報時都會雙手發抖，知道大事不妙。爸媽急急忙忙坐火車北上，原來二哥騎腳踏車送貨時，在赤峰街平交道的坡上，被一輛人力三輪板車撞個正著。內臟嚴重受傷、生命垂危，必須立刻動開腹手術。父親留下母親在醫院看護二哥，回彰化向親友借了四萬元，又急忙趕去臺北。

此後三個月，父母都在醫院全心照顧二哥，偶爾回彰化來，也只住一天又急忙離去，生怕二哥病情發生變化。

第一次開刀，二哥病況仍不穩定。醫生立刻開第二次刀，才挽救回來，接著又瀕臨死亡邊緣。第三次開刀時，身體的狀況已經無法打麻醉劑，只好活生生地開刀，聽說他有如來自地獄的哀號，慘叫聲震動醫院整棟五層大樓。

可憐的二哥，肚皮上留下了三條長疤，每一道疤痕長達二十公分，是二哥動手術所留下的痕跡。

由於所有的錢都挪去搶救二哥。沒留下任何生活費給家中的姊弟三人，更別說零用錢了。漫漫三個月，我和大姊、妹妹相依為命，自己負責料理生活起居。唯一的依靠是：

一缸白米和幾甕豆腐乳、醬瓜。

我大嫂是秀水鄉富豪長女，娘家是經營醬油工廠的大地主。除了本業製造醬油，也利用製造醬油的豆瓣，生產豆腐乳和醬瓜。自從大哥結婚後，我們家中醬油、豆腐乳、醬瓜從不缺貨。

苦守家園的日子，正逢長期梅雨季，天天下小雨，整缸白米都長滿了約一公分細長的黑色小蟲。醬油、豆腐乳、醬瓜也都長滿肥胖蠕動的蛆，看起來很可怕。

淘米時無法將米蟲篩選乾淨，煮成飯時密密麻麻幾百隻小蟲，看起來挺人。如果煮成稀飯，蟲子便會漂浮在米湯上，用勺子撈便能撈乾淨。連續三個月，我們每天吃稀飯配豆腐乳和醬瓜，我與姊姊對瓶子裡的蟲不在意，妹妹則要替她挑選方方正正、沒被蟲子咬過的豆腐乳，她才敢吃。

三個月後，在爸媽辛苦照料下，終於從死神手中搶回二哥。二哥健健康康地回到家鄉，大家都感到欣喜萬分。走在他後面拎著衣服雜物的父母，在開朗笑容背後，掩不住疲憊的神情，雙頰也明顯凹陷，看起來好像突然老了好幾歲。我知道父母親度過一段精神與體力極度耗竭的歲月。也知道二哥，從生死存亡的搏命中贏回自己的生命。

二哥也真的不辜負這段少年時期，父母為他生死的用心，直到父母過世之前的十幾年歲月裡，他是我們子女五人當中，真正照顧雙親到老的孝子。而我只是名義上：讓父母在鄉親中增添光彩，好看而不實的角色。

印證父親常說的一句話：「有能力的子女飛上天，沒能力的子女留身邊。」

我們姊弟三人靠一缸白米和幾甕豆腐乳、醬瓜，沒花一塊錢度過三個月的經驗，

也讓我對錢有新的認識：「過多的錢只是滿足財富的貪慾，不是為了生活。」

打小鼓的小孩

　　小學的五、六年級同學，要為初中入學考試準備，必須留校補習到晚上九點。因此學校樂隊向來都是由四年級擔任，四年級時我們班上擔任樂隊，除了大鼓、中鼓、小鼓，其他的同學一律吹笛子。每天升旗典禮要列隊演奏國歌和升旗歌，校慶運動會時也要演奏其他的進行曲。

　　全班最高的顧其鴻同學打大鼓，黃嘉財負責中鼓，我打小鼓。大概由於這個經歷，養成我後來喜歡音樂的興趣。

小小升旗手

五、六年級時，我與黃嘉財同學負責升旗，全校同學每天早上八點，必須在教室前排隊報數，依進行曲走到操場參加升旗典禮。我與黃嘉財最輕鬆，蹲坐升旗臺後面，看著一班一班整齊劃一的步伐走進操場。

唱國歌時，黃嘉財要雙手拿著展開的國旗站在司令臺上面，負責升旗的我只要坐在司令臺後等國歌唱完，升旗時才輪到我上場，依升旗歌速度將國旗緩緩升到旗杆最上方。剛開始負責升旗時，有幾次沒控制好速度，升旗歌快唱完時，國旗只到三分之二旗杆；有時相反，升旗歌還有三分之一時，國旗已快升到頂端。最後一分鐘，國旗突然升得很快或很慢，常引起全校同學爆笑。

升了幾次，我便由杉木旗杆幾個不平順的樹瘤，記住歌唱到哪裡時，國旗應升到哪裡，朝會爆笑的場面就不再發生了。

負責升旗最大的好處就是不必跟大家排隊參加朝會，也不必站在操場聽校長或訓導主任、教務主任訓話。上課時如果突然下雨，我與黃嘉財馬上要到操場降旗，可以離開教室趁機會上廁所，或不再回教室上課。

小學六年期間，被分配種花、打鼓、升旗等特殊任務，我不知道是由於父親是三春小學第一任家長會長，才受到特殊禮遇？還是我看起來天生乖巧可愛，才受到這種好待遇。

挑戰派克鋼筆

由於馬上要面臨初中入學考試，所以三春小學的六年級，向來都是由最有名的李隆泰與李再興兩位老師負責教導。村民們私底下認為李隆泰老師只是個粗人，對他並不是特別尊敬。

常聽村民說：「你們的李隆泰老師只讀秀水農校，他大字不認識幾個，唯一會的就是動手打學生。」

李隆泰的確是全校最兇、最愛處罰學生的老師。他負責教我們國語、歷史、公民，嚴格規定每位同學考試一定要達到的分數，低於規定成績一分，便要被處罰用竹條打手心。我被規定不能低於九十七分，成績最差的同學不能低於八十分，萬一六科都考五十九分，則要挨一百二十六下竹條，每次發放考卷之後，看功課不好的同學挨打哇哇大叫，場面十分恐怖。

李再興老師個性剛好與李隆泰老師相反，言談舉止十分優雅也很會彈風琴，他也是學校兼任音樂老師，升旗時負責彈國歌、升旗歌，他教我們數學、自然、地理。

有罰則有賞，李隆泰老師常常對全班同學說：「任何同學能六科都考一百分，就可以得到一對派克鋼筆。」

我對於用刻字機器漂亮雕刻著「某某小學某同學六科一百分獎品」幾個正楷文字的那對派克鋼筆很著迷，小學六年級的一整年，每逢抽考、月考、期考時，當考卷一發下來看完題目後，就覺得這次一定能得到那對刻著我名字的派克鋼筆。但每次都栽在國語考卷上，老是因為一個字的筆劃被扣一兩分。

直到我上初中時才恍然明白：「李隆泰老師根本沒有那對派克鋼筆。」

他也從來沒有拿出來對同學展示，後來我以小人之心度君子之腹的想法：「或許真有同學六科都考一百分（例如我），他便在國語考卷上動手腳，硬是扣他一兩分。」

負責教數學、自然、地理的李再興老師比李隆泰老師有愛心多了。有一天李再興老師在課堂上完數學課後，有感而發地對全班同學說：「學問就是要學！要問！課堂上不懂，上課時間；課外問題不懂，下課後問。」

於是下課後，我急忙跑去問李老師：「老師！老師！為何玩水玩久了，手指的皮膚會很皺？」

李老師說：「老師明天再告訴你。」

我又問：「老師！米缸裡的米蟲如何從白米中平白生出來？」

李老師說：：「老師明天再告訴你。」

很明顯李老師家裡的圖書資料不夠豐富，我問了很多問題，第二天李老師並沒有告訴我答案。而且同一個問題也經不起一再深入追問，如果真的能追根究柢直到最終真理，那麼李老師便可以拿到諾貝爾物理獎了。

例如：每個小孩都曾看過筷子放進水杯中，看起來筷子像似會彎曲，但少有人拿這個問題去問老師。

而我就是問了：「老師！老師！為何筷子放進水杯中，會彎曲呢？」

李老師說：「因為光的折射，使筷子看起來彎曲了。」

我繼續追問：「為何光會產生折射？」

李老師說：「因為光在空氣中的運動速度比較快，在水中速度比較慢。」

我繼續問：「為何光在空氣中運動速度比較快？在水中速度比較慢？」

李老師說：「老師明天再告訴你。」

在我問了李老師很多關於人生、宇宙、物理、時間等問題之後，有一天我從教室

走出來，李老師剛好也從教師休息室走出來，一看到我便立刻轉進去保健室。從那一刻起，我便不敢再問李老師了，因為他還欠我二十三個問題沒有回答。從李老師身上我認清一個事實：老師不是萬能的，除了課本之外，他知道的事物並沒有比學生多多少。而且他能回答的，也只是從書中的資料找答案而已，從此我便養成一個好習慣：自己的問題，自己找答案。

例如：「玩水玩久了，為何手指的皮膚會很皺？」

這個問題他從來沒有回答我，正確的答案是：「因為皮膚長時間浸泡在水中，皮膚的表面積會擴張。」

而李再興老師，也為我做了一個很好的示範：不知道就說不知道，不會跟學生瞎掰也沒有找藉口。

為了感謝他，我在《物理天問》這本書的扉頁寫著：

僅以此書獻給我的小學老師：李再興老師

上小學時，李再興老師說：「學問就是要學、要問！課堂上不懂，上課時間，課外問題不懂，下課後問。」

於是我一有不懂的問題便問李老師，問到他只要看到我便刻意閃避！因為他還欠我沒有回答的二十三個問題。李老師教我學習最重要的是要問問題，同時他也展現出不知道就說不知道的正確治學態度。我因而養成從小就很愛自己問自己問題，無論是人生或是宇宙、物理、時間等問題，也養成自己的問題自己尋找答案的習慣。謝謝李老師！

美國物理學家費曼說：「每個小孩都會問為什麼太陽每天都會由東方升起來？為什麼水會往下流？為什麼天空會出現彩虹？」

媽媽會回答說：「這些問題等你長大以後到學校，老師會告訴你。」

小孩到學校之後老師卻回答說：「這問題跟你長大以後要做的事沒有關係。」

從此，大部分小孩就不再問這些問題。於是他們長大以後，就變成會計師、律師、公務員。但有一些小孩，還是繼續對這些問題保持高度興趣。於是他們長大以後就變成畫家、詩人或物理學家。

我從小就很好奇，很喜歡問問題，原本天真地以為問題越難，便越難以找到答案。後來我發現：「一個簡單的問題的確只有一個答案，但是一個困難的問題，會有一百個答案！現在新的問題產生了，那一百個回答裡面，有沒有真正的答案？」

由此我悟出：「自己的問題，自己找答案！除了自己，別人無法幫助你。」

從此我便養成有問題自己找答案的好習慣。

天下沒有公平這回事

小學畢業典禮，除了頒發「六年皆勤獎」，還頒發五個個人獎。全校畢業生最優秀的同學，得最高榮譽「縣長獎」，接下來是兩位「鄉長獎」，再來是兩位「校長獎」。

我的成績一直保持班上前三名，六年級總共十次考試、四次抽考、四次月考和兩次期考，每次考試都是我和李彩鳳、李華娥三人競爭第一名，其他的男生們早已遠離競爭的戰場。

原本我自以為有機會獲得縣長獎，畢業典禮前，才被告知我和黃嘉財得到校長獎，班長楊文欽與副班長李慶育得到鄉長獎，李彩鳳得到縣長獎，李華娥則什麼獎也沒有獲得。當時我感到非常不平，李彩鳳與李華娥相同等級，只因為她是李隆泰老師的堂哥女兒，形成李彩鳳升上枝頭榮獲縣長獎，李華娥什麼獎都沒有的怪現象。

世界沒有公平這件事，

尋求公平得親自自己來！

我們不必等到出社會，經歷無數挫折才體會公平正義是怎麼回事？小學六年級，我便對大人世界黑暗面看得很清楚。

畢業典禮之後，學校放暑假，但我們還要留下來補習，準備七月一日初中入學考。當時初中考試不像聯考，依成績分配學校。而是全省所有的初中同一天舉行考試，考生只能依自己的程度選一所學校考。女生第一志願是彰化女中，男生第一志願是彰化中學，第二志願省立員林中學，第三志願是國立員林實驗中學。如果不幸落榜，只好參加下一梯次的職業學校考試，去讀省立彰商、省立彰工或秀水農業學校。

彰化位於臺灣鐵路山線與海線的交會點，通宵、宛裡、清水、大甲、梧棲的學生如果在臺中一中念書，上學通車要由海線到彰化轉山線很不方便。所有海線的學生們也都報考彰中，因此彰中比臺中一中還難考。

一九六〇年省立彰中的大學升學率達到百分之九十二點五。省立彰中的傑出校友有：宏碁電腦董事長施振榮、華碩電腦董事長施崇棠、康師傅魏家老三魏應充、大氣專家臺灣大學副校長陳泰然與滾石唱片著名歌手任賢齊。

三春國民小學自創校以來，就保持每年至少有一位男生考上彰中的優良傳統，三春小學的女生考上彰女的情況就比較稀少。

報考哪一所學校是由老師依成績決定的。我們這屆老師選了我與黃嘉財和班長楊文欽、副班長李慶育四位報考省立彰化中學。

另外有一位成績很差的陳澤虎也一起報考彰中，個性帥得可愛的陳媽媽說：「反正我兒子無論考哪所學校都考不上，同樣要繳報名費，要考不上就讓他考省立彰中考不上吧！」

成績最差的學生只好去考秀水農校，當時很少有家長願意讓自己的孩子就讀秀水農校（只要參加考試一定錄取）和員林農業學校。

他們說：「要讓孩子到學校去挑大便學種菜，家裡就有大便可以挑不用到學校。」

由於臺灣實施國民義務教育還沒多久，孩子受教育的觀念還不正確。農忙期間種田的家庭會讓孩子請假，全家大小都要到田裡幫忙農務。

鄉下父母們普遍認為：「孩子讀書只要會寫自己的名字，會看報紙就夠了，反正孩子將來還是會在家當農夫。」

與其讓小孩念初中、高中直到大學畢業，然後到縣政府、鄉公所或農會當小職員，倒不如讓一個正宗農家子弟到農校學習如何改良作物，學習新的農業技術！

考試那天，李再興老師帶五個女生考省立彰化女中，李隆泰老師帶著我們五個男生考省立彰化中學。其他考省立員林中學和國立員林實驗中學的四十位同學，則由校長室的兩位職員分別帶隊去參加考試。

考試一天考完，一共考三科：國文、數學、自然，不過自然科包含歷史、地理、

公民等科的試題。第一堂課考國語，我很快寫完答案，自己再檢查兩次後，便繳卷走出考場。

李隆泰老師急著問：「作文的題目是什麼？」

我回答說：「品德與學問。」

李老師說：「你寫得怎麼樣？」

我說：「這題目很簡單啊！跟彰中的校歌精神一樣：學術精進、品德深高、群策群勵、真善美。因此我先分析品德與學問，雖然學術精進重要，但品德比學問還重要。最後結論我寫如果沒有品德，有學問只會造成更大的禍害。」

李老師問：「你寫幾個字？」

我回答說：「試卷規定作文不能超過三百個字，我一口氣寫完，自己算了兩遍，

124　　　　制心

「一共寫了一百五十七個字。」

李隆泰老師聽了，便認定我一定考不上彰中。因為全班我的作文能力最好，上作文課時每每我剛寫完，老師看完後便要我上臺把寫好的文章唸給同學聽。他認為作文是我的強項，佔語文總分百分之三十的作文，我竟然只寫了規定字數的一半，一定得不到好成績。

我自己可不這麼認為，如果詞不達意，就算剛好寫了三百個字也不會有好分數。如果能用一百五十七個字說清楚，何必寫三百個字？

第二堂考數學、下午考自然，這兩科的試題我覺得很簡單，應該只會錯一兩題，自信考九十分以上沒問題。考完初中，雖然早就畢業了，但全班同學們每天仍得到學校去。白天老師為我們複習功課，晚上自修到九點。放榜前兩天晚上，我們自修到快九點時，李隆泰老師從教室後門進來，同桌李慶煙急忙搖醒趴在桌子上睡覺的我，我紅著臉，惺忪著眼回頭，剛好看到由後面走到講臺的李老師。

李隆泰老師一臉怒氣走上臺，指著我大喝：「蔡志忠！你給我站起來！」

我立正站好。

李隆泰老師說：「你以為你會考取彰中嗎？我告訴你：你考不上彰中的！」

然而老天好像故意跟李隆泰老師過不去，過了兩天放榜。三春小學五個最厲害的男生考彰中、五個成績最好的女生考彰女，十人中只有我考上，其他全軍覆沒。我三科總分是兩百七十八點五分，剛好就是錄取標準，算是吊車尾過關。數學和自然都是九十多分，國文則拿了八十多分，所以在作文上，應該沒有失分太多。

李隆泰老師親自到彰化看榜，回到學校之後自己不好意思到班上宣佈，拜託李再興老師到教室，悄悄地帶我到教師辦公室。

李老師說：「剛才李隆泰老師到彰化看放榜，李老師要我轉告你，恭喜你考上彰中了。」

得知考上省立彰中，我只淡淡問了一句：「明天我不用到學校自修了，對嗎？」

老師說：「是的。」

我默默地走回教室，一句話都沒說，跟大家一起下課回家。至於第二天李隆泰老師如何自圓其說，在班上宣佈：「只有蔡志忠考上省立彰中，其他九位同學通通名落孫山。」已不是我關心的事。

初中歲月

考中彰中，最高興的是我父親，他特地為我買個白書包，書包正面他以正楷大大寫著「省立彰中」四個大字，害得我每天搭車上學都得反背書包，深怕同車其他學校學生誤會我故意炫耀。

一九六○年九月一日上課第一天，我分發到英士組。

彰中將每一班級以革命先烈名字命名，英士即是陳英士。我的學號九九一九，第一個九代表民國四十九年學年入學，高中部學號由九○○一開始算起，宏碁創辦人施振榮先生初中就念省立彰中，跟我同一年考進高中部。初中部由九五○一展開，所以我是民國四十九年學年，初中一年級編號四百一十九位學生，應該也是初中五百位新生中，入學考試成績第四百一十九名。宏碁振榮先生比較厲害學號九一二八，是高中五百位學生成績排行第一百二十八名。

當時我對自己的學號很感興趣，四位數中有三個九，我用心思考看有什麼數學方程式可以描述？過了幾天就找到非常漂亮的數學公式：

$$10^4 - 3^4 = 9919$$

我也因此對自己的數學能力信心大增。

彰中校長翁慨

省立彰化中學位於八卦山華陽崗，彰商與南郭國小中間，鄰近彰化縣立體育場，是彰化縣第一學府，入學考試競爭非常激烈。彰中的前身是日治時期臺中州立彰化中學校，創立於一九四二年四月二十七日，改制後才形成現在的彰化中學。

一九四七年到一九六五年，翁慨當了十八年彰中校長，校長個人很崇尚北大蔡元培校長的治校理念，倡導自由思想，他認為品德教育比學科教育重要，大部分的學校下午上三堂課，四點二十分才下課，彰中硬是比人家少上一堂，下午三點二十就下課。學校沒有圍牆，放學時，學生可以四面八方往任何方向離開。

早上學生沿著二十度斜坡的道路上學時，翁校長騎一部淺藍色速克達摩托車，在路上遇到遲到的學生不是停下來訓話，而是載他們趕到學校參加升旗典禮。有時他的速克達摩托車，前後後載著三、四個遲到同學加速上山，場面看起來很嚇人。

人生第一個汙點

彰中上學那些年，有位好校長，可惜我碰到的壞老師居多，好老師少。

入學第一年剛好碰上學校進行教室改建，原本作為學校門面的三層樓高中部拆掉，重新改建五層樓，由於教室不夠用，初一新生只上半天課。十班新生分成兩組，輪流上上午課或下午課。

更大的災難是，那一年我們分到的六位老師中，有四位老師剛從臺灣師範大學畢業，人生頭一次當老師就來教我們。

黃發葵也是一畢業就當我們班的級任導師。記得黃老師上第一堂課時，一走進教室就發問：「在小學當過班長的同學請舉手。」

乖乖！彰中果然是超級名校。全班五十個同學，舉手的竟然超過一半，班上同學大多來自彰化市最著名的中山國小。老師選了身材最高的游建雄當班長。游建雄的哥哥游建雄，是足球隊隊長。彰中足球校隊非常有名，曾獲得全省高中聯賽冠軍，一個月總有幾次接受其他學校校隊的挑戰，放學後在操場比賽足球。

有一次，下午三點半放學後，臺中一中與彰中在大操場舉行校際足球對抗。原本這星期應負責掃除教室的我們這兩排同學，急著去看比賽，大家說好比賽結束再回來清潔教室。五點半球賽結束，回到教室發現人都跑光了，只好搭車回家。

第二天中午到學校上課時，一進校門發現有好幾位同班同學在看佈告欄，有股不祥預兆，急忙擠進去看公告。

初一英士組同學：某某某（包括我在內十六位同學）因未打掃教室，小過一次。

我一生從來沒有被處罰責罵的經驗，記小過是人生中頭一遭，白紙染了一個汙點。黃發葵老師還沒有學會當導師，卻很會掌握當導師的權力，並把權力發揮得淋漓

盡致。上第一堂課時，黃發葵老師走進教室，淡淡地對大家說：「下次有誰膽敢不打掃教室，記一大過。」

大概他對自己辦事效率很滿意，一個早上便把記過簽呈由訓導處、校長室、總務處走完整個行程，印好記過公文，洋洋得意地親自將它張貼在佈告欄上。

黃老師作為班級導師錯得很離譜，人們自愛的關鍵常因為自己沒汙點，有一個汙點之後，多幾個汙點便無所謂了。正如我小學時很在意六年皆勤獎，從來不請假，如果請過一次假，便不在意之後多請十次假了。

第二次被處罰

我很可能是因為很會畫畫，字又寫得工整秀麗，第一學年就被選為學藝股長。除了為班級畫壁報之外，每天還要負責寫「教室日誌」。放學後要先交給導師簽名再送到校長室。

有一天放學後，我寫好教室日誌，去辦公室請導師簽名，可是找遍了全校也找不到黃老師，應該是他臨時有急事離開學校。我回家的末班車時間快到了，校長室祕書也即將鎖門，這時我有幾個作法：

代替黃老師簽名

直接把教室日誌放進校長室

報告校長應如何處理

　　　　　　　　　　　　　　　　　　　　制心

看來前兩個方法都對黃老師不利，依我的模仿能力，模仿黃老師的簽名筆跡相似度能達到九成，因此我模仿他的筆跡替他簽名，心想明天再向老師解釋，相信他能理解我的善意。

第二天上課，剛進教室，同學說：「黃老師急著要你到教師辦公室。」

聽起來就覺得情況很不妙。

黃發葵指著教室日誌的簽名說：「是你替我簽名的？」昨天他提早走，想必也很擔心自己沒在日誌簽名這件事，才會一到校便急著翻閱。

我說：「全校找了三四遍，都找不到你，我不知道該怎麼辦才好？」

他說：「沒找到我就可以替我簽名嗎？」

我說：「替你簽名，是怕你提早離開學校，被校長知道啊！」

他腦羞成怒拿出五十公分長條木板說：「要處罰你，打雙手十下。」

我默默伸出雙手，站著不動讓他打手心。只見他像在對付深仇大恨的世仇一樣，高舉長條木板奮力連打十下。端著一雙紅腫得很厲害的手，好想直接走進校長室，向翁慨校長報告事件的始末。

我知道校長的治校理念，跟他據實報告，最多我只會記小過，而黃老師此後大概很難在彰中混出什麼名堂。

這兩次被處罰的經驗，大概也是我以後更願意自學的主因。

只是個善意的玩笑

初中一年級，每星期上兩次體育課。班上體育老師叫蔡寬，年紀輕、為人好、說話風趣又講義氣，全班同學都好喜歡他，把他當成自己的大哥。

有一次上自修課，他從教室門口走過，同學都好高興，在教室內隔著窗戶和他大聲打招呼：「蔡老師！蔡老師！」

有的同學以日文單字高喊：「あにき！裡面坐啊，あにき進來裡面坐啊！」

「あにき」是日文「哥哥」之意，喊起來特別親切，蔡老師面無表情匆匆走過，沒說什麼。

第二天下午，上體育課在操場列隊時，同學們意外發現事情不得了。

蔡老師一臉鐵青，兇巴巴問道：「昨天叫我『あにき』的同學，站出來！」

大家聽了都嚇一跳！在鄉下稱別人為「あにき」是認同對方的親切用語，但臺灣黑道流氓也互稱道上兄弟為「あにき」。蔡老師認為我們喊他「あにき」，是侮辱他是黑道大哥，因此非常生氣。

我和幾位同學立刻自動從隊伍中站出來排成一排，蔡老師舉起拳頭重重地捶了每位同學胸口一拳。

接著說：「只有這幾個叫我『あにき』嗎？沒站出來的同學列隊跑操場。」

跑了七八圈，蔡寬令同學歸隊，再次問：「叫我『あにき』的同學出來，其他的人繼續跑。」

當時他實在太兇了，沒在第一時間承認的同學，已被嚇得不敢站出來。最後從沒叫過「あにき」和不敢承認的同學，全體在烈陽底下跑了五十分鐘。從此，班上同學

在學校遇到蔡寬便直接閃人，再也沒人把他當成大哥、親兄弟了。

這是在彰中再次被曲解遭受懲罰，最讓人無法理解的是：「受過教育學分，身為師長的大人，竟然沒有判斷是非的能力？也不先問清楚就直接懲處。」

《禮記·學記》篇，對老師的要求說得很清楚。如果一個君子已經知道，教育成功的原因，又知道教育失敗的原因，他便能為人師表。君子引導學生的方法是：

啟發學生，而不示之答案。

教學嚴格，而不抑制發展；

加以引導，而不強迫服從；

引導而不強迫，則師生關係和諧；

嚴格而不抑制，則學生能自由發揮。

啟發學生而不示之以答案，則能引發學生思考。

師生關係和諧，學生自由發展，引發學生思考，可稱之為最善於引導學生了。兩千多年後的今天，有幾位老師真正達到《禮記‧學記》篇的要求？

雖然對教過我的幾位老師很不滿，不過彰中時期，我倒是真碰到一位對我影響深遠的老師黃界原。另外還有李再興、蔡聰明兩位關心學生的好老師，謝謝他們把學生當成自己的孩子一樣真心教誨。

黃界原老師的一席話

初中二年級的導師名叫黃界原，他也是彰中校友，剛從師範大學畢業便回母校當我們的級任導師。第一堂課，黃老師走進教室一句話也沒說，便在黑板上寫了一句話：「老黃賣田，給孩子念書」。又馬上將字擦掉，然後有感而發地對班上同學說：

「讀書並不是人生唯一的道路，也不是每個人都能從讀書中獲得好處。我父親辛辛苦苦供養我到大學畢業，現在當老師一個月薪水才六百三十八元；而我有個同學只念到小學畢業，在臺北龍山寺旁開水果店，一天就能賺三百元。每個人現在就要思考將來要幹什麼？當你已經決定自己的人生之路，現在就可以開始做了，千萬別等到念完所有的書，大學畢業後才去做！」

黃老師的話像是在對爛學校放牛班的學生說的，對臺灣中部第一流學府學生，說這種論調確實很奇怪。雖然我不同意黃老師以賺錢多寡來衡量成就，但他鼓勵我們及早尋找自己的人生之路，現在就開始去做！對我產生很大的啟示：「我可以現在就開

始畫漫畫，不用等到初中畢業啊！」

我從九歲便立志成為職業漫畫家，自從聽完黃老師的這番話，便下定決心：「只要有機會成為職業漫畫家，便立刻放棄學業去畫漫畫。」

但過去我所畫的都只是實習作品，於是我便以職業漫畫家的標準來畫漫畫。例如：使用正確的漫畫稿紙、沾水筆、鴨嘴筆，用鉛筆在漫畫稿紙四周寫漫畫對白。當我第一次寄四頁漫畫到臺北漫畫出版社投稿時，出版社看了畫稿，誤以為我早就是個職業漫畫家呢。人想成為什麼？便要做得像什麼！打從一生下來，人生就已經開始了，沒有所謂的實習階段。我後來便以這個觀念帶自己的女兒，她小候用瓷碗吃飯，用玻璃杯喝水。兩歲以前教她學會自己跨越馬路。人生不是演習，任何時期都是真實人生的實況轉播。

小小漫畫聯誼會

彰化市廟口有最有名的彰化肉圓、肉羹，廟口騎樓有一攤漫畫出租店，釘得像書架一樣的六片門板，大小不一的夾板上擺滿了各式漫畫書。借看一本兩毛錢，也可以租回去看，一本五毛錢。租書攤老闆自己也喜歡畫漫畫，因此這裡便成為愛畫漫畫小孩的聚會場所。有男生，也有女生，大家帶自己的漫畫作品彼此相互觀摩。

彰化第一位在臺北畫漫畫的職業漫畫家——李逸人回彰化時，也常到廟口租書攤。他給我們幾頁漫畫正式稿紙，同時也教我們該用什麼樣的筆畫漫畫。

有人提議我們七、八個熱愛漫畫的學生組個漫畫聯誼會，大家同意後，決定星期六下午，在其中一位成員家中客廳，舉行第一次漫畫座談會，同時也邀請李逸人做一場漫畫專題演講。

座談會那天，大家圍著李逸人席地而坐，這時有個同學提議：「大家先輪流簡單自我介紹一下。」

眾人同意後，便一個接一個站起來介紹自己。

「我叫呂金泉，精誠中學一年級，我和大家一樣喜歡漫畫，謝謝！」

「我是林瑞萱，彰化女商二年級，請多多指教。」

「我是林瑞蓮，彰商一年級，請多多指教。」

眼看著就要輪到我自我介紹了，我手心發汗好緊張，心裡越來越慌。突然身旁的人搖搖我手臂說：「該你了！」

所有目光都朝向我，我滿臉通紅害羞地站起來，低頭不語。

有人說：「講話啊！你叫什麼名字？」

我急忙說：「我叫蔡志忠⋯⋯」

蔡志忠三個字還沒講完，我便急忙地坐回椅子上，整張臉羞得好紅好紅。大概是小學一年級與女同學牽手事件帶來的陰影，我像是雙重個性，外表與行事風格極端相反。羞於在公眾場合表現自己，但又勇於單刀赴會挑戰別人沒勇氣做的事。

初二的暑假，我畫了四頁漫畫，寄到剛成立不久的小出版社──集英社。

一星期後，收到了一封短信，寫著：「如果你現在能夠來臺北畫漫畫的話，我們邀請你到本社當正式漫畫家。」

那天下午，我告訴媽媽：「媽媽！明天我要去臺北畫漫畫了。」

母親說：「你走之前，要先去告訴你爸爸。」

當天晚上吃過飯，父親一如往常地坐在室外走廊的籐椅看報紙，我走到他後面說：「阿爸，明天我要到臺北畫漫畫。」

他說：「找到工作了嗎？」

我回答說：「找到了。」

他說：「那就去吧。」

短短四句對白，二十五個字。他沒回頭看我，我也沒走到他面前。

什麼都不怕向前走

一九六三年七月十五日早上，帶著簡單行李和家人給的兩百五十元，先到彰化大姊家跟姊姊、姊夫告辭，下午搭平快火車上臺北。

火車漸漸離開月臺，載著我朝向未來，我走到最後一節車廂，望著往後退的鐵軌和漸漸遠去的家鄉景色──再會吧！我的故鄉，再會吧！我在中大喊：「故鄉！我永遠不回去了！永遠不回去了！縱使會餓死臺北街頭，也不回鄉下了。」

情境宛如林強《向前走》的歌詞：

火車漸漸欲起行　再會我的故鄉和親戚
親愛的父母再會吧　鬥陣的朋友告辭啦
阮欲來去臺北打拚　聽人講啥物好空的攏在那
朋友笑我是愛做暝夢的憨子　不管如何路是自己行

ＯＨ！再會吧！ＯＨ！啥物攏毋驚

ＯＨ！再會吧！ＯＨ！向前行

車站一站一站過去啦　風景一幕一幕親像電影

把自己當作是男主角來搬　雲遊四海可比是小飛俠

不管是幼稚抑是樂觀　後果若按自己就來擔

原諒不孝的囝兒吧　趁我還少年趕緊來打拚

ＯＨ！再會吧！ＯＨ！啥物攏毋驚

ＯＨ！再會吧！ＯＨ！向前行

臺北臺北臺北車頭到了啦　欲下車的旅客請趕緊下車

頭前是現在的臺北車頭　我的理想和希望攏在這

一棟一棟的高樓大廈　不知有住偌濟像我這種的憨子

較早聽人唱臺北不是我的家　但是我一點仔攏無感覺

ＯＨ！啥物攏毋驚！ＯＨ！向前行

　　　　　　　　　　　　　　制心

OH！啥物攏毋驚！OH！向前行

望著早已看不到的故鄉，我淚流滿面，分不清是告別故鄉的離情，還是朝向夢想的喜悅。但很確定的是我內心那股永不回頭的絕情。

六〇年代的臺灣，十五歲離鄉並不特殊也不奇怪，村子裡的小孩往往小學一畢業，便到臺北當童工或學徒。

三毛念北一女初二便離開臺灣，浪跡天涯寫《撒哈拉的故事》。

李昂初二便開始寫《花季》，她的第一本小說。

古龍念淡江英文系大一，便開始寫武俠小說《蒼穹神劍》。

在那條件匱乏的年代，大家都來不及長大，誰都沒有背景與家庭支援，每個人都知道，一切要靠自己主導未來。

後來我發現，鄉下小孩很獨立，韌性強過都市小孩，有很高的憂患意識。我除了會畫漫畫，自學足以上臺表演的魔術，學會放電影，後來學會開車，正因為臺北沒有家，只能當臨時避風港，而我又不想回鄉當農夫，所以學會一切能留在臺北的謀生技術。成名以後，媒體記者問我：「當初決定休學畫漫畫，有沒有經過痛苦的抉擇？」

我回答說：「一個人能走自己的路，又能以最愛的漫畫作職業，哪來痛苦？」

我們猶豫不定，是因為我們不知道自己要什麼？當漫畫家是我從小的夢想，選擇自己的摯愛，怎麼會有痛苦煎熬的事情發生呢？

四個小時車程，抵達臺北已是黃昏，走出火車站，給三輪車夫出版社地址，講好車資三塊半，沒幾分鐘就到了目的地，原來出版社與火車站同在八德路上。

集英社位於臺北工專正對面的窪地（原址現在是光華玉市，三創園區附近），窪地內有不少住戶，三輪車夫按著地址，在一家門口停下來。付過三輪車車資，我拎著皮箱，透過稀疏的竹圍籬往裡面望去，是一間日式簡樸平房。

按了門鈴，一位高壯二十來歲的大人來開門：「你找哪一位？」

「我是從彰化來畫漫畫的蔡志忠，你們寫信希望我來工作的。」

「我叫許誠，你看起來好小，今年幾歲？」

「今年十五歲。」

許誠看著比皮箱沒高出多少的我，問道：「你寄來的漫畫看起來很成熟，沒想到你是個小孩子。」

講好月薪三百元，提供吃住，分配了畫畫的工作桌，安置我到一坪多左右的小臥房。裡面擺了兩張雙層床，四個小漫畫家擠在一起睡覺。

第二天早上四、五點，我從鄉下清晨雞鳴狗吠聲，變成都市卡車行駛與喇叭聲中醒來。朦朧中突然意識到，自己已經不是個鄉下尋夢的孩子——而是美夢成真的漫畫

家了。

心中高興得大叫：「哈哈哈！我以經成為職業漫畫家了，我是漫畫家了。」

從此便展開我的小小漫畫家生涯。

3
漫畫生涯

每個人都能改變未來，
走出自己的人生之道。

集英社是由許誠、郭富雄、曾先生三位當兵同袍合夥的，郭富雄當兵前曾當過編輯，因此由他當漫畫主編，許誠與曾先生對漫畫完全外行，兩人騎腳踏車載書負責販售。許誠股份應該最多，因為集英社就設在他家，連郭富雄、曾先生都稱他許老闆。

六〇年代臺灣物資缺乏，人人都很努力想辦法賺錢養家。現在的光華玉市就是當年的集英社原址，也是許誠的家。當時是個比八德路路面略低一層樓的窪地，裡面好幾戶違章建築，住了很多窮苦人家。

其中有戶人家經營婚喪喜慶樂隊，平時晚上常集合附近鄰居小販們，一起吹奏練曲，常從屋內傳出不太專業的各種進行曲。

有人要辦理喪事聘請樂隊時，大家暫時不賣菜、賣肉、賣水果，每個人穿上袖口髒髒的制服，戴著帽子。有的人掌旗，有的人打大鼓、吹大喇叭和小喇叭、吹笛子，隊伍不太整齊地走在街頭，作為喪禮的前導樂隊。宛如麗江古鎮十幾個八、九十歲老者吹奏納西古樂時，邊演奏邊打瞌睡，有的還在演奏中睡著，不專業得純真又可愛得令人發笑。

許誠與曾先生為了賺外快補貼收入，也常參加前導樂隊，看到我們在路邊觀看，他便紅著臉微微一笑，很不好意思。對於此事我倒是很感動，許誠為了讓出版社有錢發薪水，無論多麼卑微的工作都願意做。

當時社內有五、六位年紀不同大小的漫畫家，我的年紀最小。漫畫家通常智商都很高，也多才多藝，其中有一位名叫許不了的漫畫家，後來改行到廣播電臺當主持人賣藥，聽說賺了很多錢。

五〇年代由於娛樂缺乏，武俠小說在臺灣廣為流行，例如諸葛青雲的《奪魂旗》、《紫電青霜》，臥龍生的《飛燕驚龍》、《玉釵盟》，都深受讀者歡迎。漫畫流行之後租書業興起，很多店面或路邊騎樓紛紛開設租書店或租書攤，供人現場觀看或租借，漫畫租一本兩毛，武俠小說一本五毛錢。

租書店通常將漫畫書擺在右牆，武俠小說擺在左牆，比較受歡迎的武俠小說會被改編成武俠漫畫出版，小說也因而更受歡迎。在不重視著作權的年代，武俠小說家也很樂意作品被改編為漫畫，常有小說家到出版社，找改編他小說的漫畫家，一起喝酒

吃飯。

集英社專門出版武俠漫畫，那時後沒有版權概念，我們也是把別人寫的小說改編成漫畫，由於一本小說可畫成三本漫畫，一套武俠小說約六十本，整套改編：會變成一百八十本漫畫書。

因此一套八本的漫畫，我們只能引用小說的開端和人物角色畫第一和第二本漫畫，其他六本則要海闊天空想像發展，自己收尾編故事。

我很喜歡畫漫畫，每天都畫到很晚還不睡覺。

許誠說：「快去睡覺吧，明天再畫。」

我說：「好的。」

半夜一兩點，許誠又起床催促：「去睡覺，明天再畫。」

我說：「好的。」

往往畫到半夜兩三點，因為我想趕快畫完，急著想看到自己的第一部漫畫作品。

十天後，我畫好第一本，製版印刷前，許老闆說：「你自己取個筆名吧。」

作家取筆名是六〇年代的風氣：瓊瑤、三毛、李昂、古龍、臥龍生、諸葛青雲等，沒有人用真名。

由於當時流行姓名筆劃命運學，我不想更動姓名前後三個字的筆劃，「忠」、「昌」兩字同為八劃，我便把蔡志忠改為蔡志昌，後來我一直延用這個筆名，五年期間共出版兩百本武俠漫畫。

制心

鳳梨心的滋味

集英社的漫畫家每天加班畫到半夜，有時會到巷口吃消夜。在鄉下時，沒吃過水餃、鍋貼、包子、陽春麵等外省食物。有一天深夜，跟大家一起到巷口路邊攤吃消夜，人生第一次吃麻醬麵。

當時我讚嘆地說：「世上怎麼有這麼好吃的麵？」

直到今天，還是覺得麻醬麵是天下美味。一碗清粥，一盤豆腐乳就是上等美食，並沒有因為有名有錢而改變自己的口味。

由於我熱衷畫漫畫並不太想家。來臺北之前，在家裡經常鳳梨整顆吃個痛快，經過工專附近水果攤，擺滿了切好的鳳梨，突然很想念故鄉。

給小販：「老闆，買一根鳳梨心。」

一個鳳梨切成四片，一片五毛錢，鳳梨心一毛錢，我捨不得花五毛錢，拿出一毛

邊走邊嚼著鳳梨心，

滿嘴都是故鄉的滋味。

匆匆過了一個月，馬上到第一次領薪水的日子。許老闆看我畫得又快又認真，原

本講好一個月三百元，又加薪一倍領到六百元。人生第一次領薪水，立刻到郵局匯

四百五十元給父親，寄薪水回家純粹為了內心那股驕傲，證明自己的確能靠畫漫畫賺

錢。我還附上一封信，簡單報告生活狀況，最後加了這段話：

爸爸，你是全鄉書法第一，但我不僅要做為全花壇鄉最好、全彰化最好、全臺灣

最好的漫畫家，有一天我要成為亞洲最好的漫畫家。

只因第一次出版漫畫，第一次領薪水興奮過度，才寫下這段少年猖狂的話。

　　　　　　　　　　　　　　　　　　　　　　制心

直到二十二年後，我拍《七彩卡通老夫子》賣座臺灣第一，連續獲得「金馬獎最佳動畫片」和「十大傑出青年」獎。

父親送我一張他特地為我寫的書法：「名震亞洲」，才猛然發現：原來父親一直牢記這封少年時代所寫的信。

我相信只要持之以恆，死命地做一件事，一步步向前，總有一天能抵達夢想。

葛樂禮颱風來襲

集英社開始還算經營順利，然而一九六三年九月十一日晚上，葛樂禮颱風來襲改變了一切。

那天從傍晚起，就下起傾盆大雨；入夜後更夾雜一陣猛過一陣的強風。一陣風尖嘯過後，便會聽到「轟隆──」重物落地聲響。

「希望不是誰家的屋頂被掀開了。」

許老闆坐鎮客廳提防突發狀況，我們本來一起陪他，但到九點多他就催促我們先去睡覺。半夜風雨不斷，大水猛然淹到床鋪，許老闆匆忙地把我們叫醒：「快起來！水漲起來了！」

大家急忙起床，來不及套上外衣長褲，穿著內衣就疏散到對面工專大禮堂避難。

當時臺北市政府還滿貼心的，每天送菠蘿麵包給避難民眾，為了消除民眾內心的焦躁不安，每晚還放電影供大家欣賞。

兩三天之後大水退了，才回來整理被摧毀的殘破家園。乖乖，好慘！颱風前從印刷廠搬回來的新書泡水三天，看來只能當紙漿賣錢了。我們的漫畫原稿也被淹水泡得慘兮兮，只能作廢重新畫，集英社整個家當全沒了！

許老闆不肯服輸，要我們將濕答答的新書一本本擺到屋頂曬乾，看看能否以風漬書換回一些錢。連續十幾天，大家都沒畫漫畫，天天在屋頂擺書、曬書、收書、整理書。每天一早就忙著搬書到屋頂曬太陽，傍晚再搬進屋子。一星期後書是曬乾了，但彎曲變形得太厲害了，內頁縐縮難以翻閱。

許老闆自己載著書，一家家書店低聲下氣地詢問，一個個租書攤推銷，最後以每本幾毛錢價格將這批書賣掉，但沒挽回多少虧損。

每天老闆回到公司，看他像個洩氣皮球，說起話來都低沉不少，誰都不知道集英社會不會再出版漫畫？要不要繼續經營下去？經歷十幾天光曬書不畫漫畫的日子，我必須另外尋找出版社，才能繼續待在臺北當漫畫家。

有個週六下午，我帶著幾頁漫畫到潮州街，臺灣最大的文昌漫畫出版社投稿，總編輯蔡昆霖看了我的漫畫原稿，當場答應以每頁五元價格出版我的作品。我很高興地回到集英社，猶豫怎能在這個時候向許老闆辭職呢？無論如何都不能不向他說一聲就走，可是該怎麼開口？

只好向他說：「老闆，我想明天回鄉下幾天。」

許老闆說：「好啊，你回家住幾天再來，晚上我請你到西門町吃飯看電影。」

我羞愧又著急：「不用，老闆不用。」

許老闆說：「不用客氣，我要為你餞行。」

生魚壽司的眼淚

那天晚上，他帶我到臺北西門町峨嵋街──美觀園日本料理店吃飯，點了兩客蛋包飯和一盤生魚壽司，各自吃著飯。

許誠夾一塊生魚壽司給我：「這盤生魚壽司大家一起吃，你先吃一塊壽司。」

我從沒吃過生魚壽司，大咬一口：「哇！」芥末的辛辣直衝腦門，鼻涕眼淚四溢，像是痛哭流涕一樣。

其實我是慚愧又感激到真的流淚，明明是要跳槽，卻謊稱回家鄉，許老闆目前情況很糟，還花錢請我，實在太對不起他了！

飯後，他又請我到兒童戲院看電影《鈕扣戰爭》（War of the Buttons），更令我羞愧

得不知如何是好。

第二天，我便離開集英社到文昌出版社報到，隔沒多久，聽說集英社勉強維持一段時間便結束營業，許老闆改行開自助餐廳。

一九九二年，我到光華玉市買銅佛，得知他改做古董生意，光華玉市大部分是他的土地，他本人也在光華玉市開了一家「品珍堂」古董店。我到光華古董市場時，也會進去和他聊天敘舊，我跟他之間那份父兄般的感情，直到今天依然濃烈。

文昌出版社

文昌出版社跟集英社很不一樣，公司規模很大、很專業，有八十幾位漫畫家，整個出版社桌子排得滿滿，連通往廁所的走道都擺一排桌子，每位漫畫家分配一張桌子，晚上睡覺時把椅子擺到桌上，桌子底下木板就是睡覺的地方。

編輯室牆面整排書架，放滿了日本漫畫雜誌和單行本漫畫，橫山光輝、白土三平、小島剛旭的作品都很齊全，誰都可以隨意拿來參考。每位漫畫家看到厚厚一大本日本漫畫雜誌，都很期待自己有朝一日，能成為刊登在日本漫畫雜誌的漫畫家。後來我一心朝向日本漫畫王國發展，正是這個時候所激勵出來的渴望。

編輯長蔡昆霖人很優雅，是二二八事件受害人，他唸臺中一中高中部時，曾因參加學生讀書會，被國民黨以叛亂罪起訴──判刑十五年，蹲苦牢期間在監獄裡自學日文，聽說他的日文比日本人還棒。

幾年後蔡昆霖離開文昌出版社，先後任職國華廣告總經理、國泰美術館館長，創辦《王子》半月刊、《龍龍雜誌》。曾支持紅葉少棒隊到臺北，在中華體育場，跟剛奪得世界冠軍的日本和歌山少棒隊比賽，轟動一時，他也成為臺灣早期的出版教父。

文昌出版社編輯部原本設在潮州街，後來搬到和平東路三段一百八十號，一樓前段是編輯部，後段是製版部和印刷廠，二樓則是漫畫家工作室，二樓半夾層閣樓是我們睡覺的地方。

漫畫工作室、編輯部、製版部、印刷廠在一起有個好處。我們早上跟編輯部交稿，晚上便可以在製版部作業，第二天中午可以從印刷廠拿到印好還沒切割的全開紙張，第四天早上便可以拿到自己的新書，完成整套流程只需要三天。

我曾在這裡住了一段時間，很神奇的是五十年來臺北到處改建大樓，而這棟兩層樓老舊房子至今安然不動，李碧華採訪我的時候，是「安康牙科」牙醫診所，現在則是「山西刀削麵」，緊鄰由師大教師宿舍改建的國科會大樓。

制心

聽說文昌出版社老闆廖文木很會吹口琴，有一天在電視上，看他上臺視《星星星》現場節目表演口琴獨奏，由當時最棒的鼓霸樂隊伴奏，親眼看他上電視，才見識廖老闆多才多藝厲害的一面。

當時我很想學他，除了本業之外，還要有一項傲人的個人專長。原本上臺北時想學吉他、交際舞和游泳，多年來這三項一項也沒學會。直到後來我贏得橋牌一百多座冠亞軍獎杯，才完成這個夢想。

老闆的弟弟廖文雄是臺灣棒球的打擊王，國內外比賽他都是第四棒，晚上常有棒球國手到出版社打麻將，赫赫有名的棒球投手官大全、捕手葉龍輝都是座上常客。

廖老闆自己也很喜歡棒球，午休時大家都跑到緊鄰出版社的師專操場打棒球，當時愛打棒球的漫畫家超過二十幾位，太慢到操場的人，入選不上兩隊對抗的十八個隊員名單。文昌出版社有自己的棒球隊，取名為「克龍隊」。

一九六五年，我們報名參加規模堪稱臺灣第一的中華盃棒球錦標賽，克龍隊果真

克龍，將強隊克到底。由初賽、複賽到決賽一路過關斬將，最後奪得冠軍獎杯，成為那年的大黑馬。

雖然大部分隊員不是漫畫家，而是強投官大全、強補葉龍輝與超級強棒廖文雄，然而畢竟是文昌漫畫出版社的棒球隊，與有榮焉。

領了獎盃之後，兩人一部三輪車，三十幾輛三輪車浩浩蕩蕩遊街，由敦化南路回到和平東路出版社，沿途不斷有人放鞭炮，實在風光極了。

很可能由於天天運動，我的身材也慢慢長高了。每次回鄉，母親都欣慰地看著我說：「你在臺北很會照顧自己，愈長愈高，已經從小孩變成大人了！」

文昌時期，曾跟來自臺南的漫畫家范萬楠、陳博文、歐文龍合租房子，當時我還跟范萬楠合作五套漫畫書共四十本，後來范萬楠改行創立東立出版社，出版社經營得非常成功，是臺灣最大的漫畫出版社，我跟他是五十幾年的好朋友，當年同穿一條褲子，我跟他是到現在還從事漫畫行業的異類。

第一次漫畫災難

臺灣由一九五七年開始，《漫畫週刊》、《模範少年》的漫畫，到八本一套單行本的武俠漫畫，促成為期將近十年的第一波漫畫狂潮。

一九六六年遭遇來自媒體的危機風暴。很多報紙專欄作家如何凡、丹菲、薇薇夫人在他們的方塊文章裡對漫畫猛力撻伐，他們說漫畫敗壞社會風氣，學童迷上漫畫不認真讀書，講得漫畫一無是處。社會新聞甚至還捏造假新聞栽贓，說學童看了漫畫，逃學到深山尋仙想學法術，被當地員警找到。

新聞沒提那個學校？哪位學生？

在哪裡發生？也沒具體照片。

如果是這個理由，為何沒怪武俠小說？

由於媒體與專欄作家對漫畫的圍剿，家長老師紛紛禁止學生看漫畫。政府也要求漫畫出版前必須先送審，取得國立編譯館執照後，才能印刷出版。

由一九六六年五月一日開始，漫畫出版前必須先送審，取得國立編譯館執照後，才能印刷出版。

漫畫銷路越來越差，出版社紛紛關門倒閉。廖老闆面對這種情勢，仔細考量後，認為審查標準不好應付，這幾年錢也賺到了，四月三十日那天結束了文昌出版社的營業。

這便是臺灣第一次漫畫災難，現在回想起來，如果不是媒體與專欄作家和政府強力打壓，臺灣有可能繼續發展，成為繼日本之後的世界漫畫第二大王國。

那一年五月初，出版社已結束營業，只好收拾行囊回鄉下待了一個月，沒告訴父母我失業了，他們一句話也沒問。父母的觀念認為家是孩子永遠的避風港，要住多久都沒問題。

幾天後，父親悄悄跟母親說：「看起來挺嚴重的，連唱片、唱片機都搬回來了。」

鄰居問我媽媽說：「咦？你們志忠這次為何回來這麼久？」

媽媽回答說：「他是讀書人，做什麼必然有他自己的理由。」

我媽媽雖然沒讀書不識字，但她是全家最睿智的人。後來我認識施振榮與溫世仁和他們的母親，我同樣認為施媽媽是施家智商最高的人，溫媽媽是溫家最有智慧的人。

我常思考這個問題，看似沒有文化背景的媽媽為何最睿智？很可能是女性比較有包容心，事情看得比較寬廣。

南昌出版社

我當然不會留在鄉下當農夫，一個月後，又上臺北找機會。聽人說南昌出版社無懼於漫畫審查，還是繼續出版漫畫。

我去和平西路植物園附近的南昌出版社，跟老闆蕭喜棠見面。由於當時我已經有點名氣，談好一頁八塊錢，同時也替出版社設計封面，每張一百元。便開始在南昌畫漫畫。

一年後，蕭喜棠以新臺幣二十七萬元在東園街，民本電臺附近買了一棟三層樓別墅，公司改名為義明出版社，我在東園街工作到當兵為止。

再度上臺北畫漫畫，發現臺北的漫畫家早都改行或回家當靠爸一族了。無論大環境情況有多惡劣，還是堅持畫漫畫的都來自於中南部，原因可能是來自窮困鄉下的小孩，韌性強過都市小孩，也可能是中南部小孩沒有退路。

熱愛熱門音樂

如果有人問我：「如果你沒當漫畫家，你會從事什麼行業？」

我一定會回答：「我會當音樂作曲家，創作音樂。」

雖然我是個漫畫家，但我的好友：滾石唱片段鍾潭、風潮唱片楊景聰、李泰祥、朱哲琴、譚盾、何訓田，都跟音樂有關。

跟音樂節結緣，除了小時候在教堂唱聖歌和小學四年級是學校樂隊之外，就是因為我姊姊出嫁。

十二歲考上初中那年，我大姊結婚，當時出嫁的嫁妝必須要有「四點金」：腳踏車、縫紉機、收音機、電唱機四種貴重金屬，於是姊夫便將他的老式唱片機及保羅‧

羅‧安卡（Paul Albert Anka）、康妮‧法蘭西絲（Connie Francis）和傑夫‧貝克（Jeff Beck）的《Beck's Bolero》西洋唱片送我。所以我從初一開始便很愛聽西洋音樂，保羅‧安卡是我第一個西洋歌手偶像。

一九六三年剛到臺北畫漫畫時，我除了很愛畫漫畫，還很熱愛電影和熱門音樂。

義明出版社期間，我對西洋流行音樂非常著迷，記得十五歲剛上臺北時，我到西門町看電影，超大的黑白披頭四（The Beatles）照片貼在萬國戲院四根柱子上，是電影《一夜狂歡》（A Hard Day's Night）的宣傳劇照。來臺北之前，我早就知道英國披頭四樂團紅遍全世界。

望著這四幅照片，當時便暗自發誓要學他們不剪頭髮的披頭作風──這也是直到今天我還留著長髮的原因。

當時唱片出版得很慢，環球唱片、風靡音樂大都依據《錢櫃雜誌》排行榜出版當前最受歡迎的十大流行歌曲，我每天聽中廣陶曉青主持的西洋流行音樂，再到門町中

華路的唱片行買唱片，但唱片發行老跟不上本週流行歌曲排行榜出版。

我會打電話到環球唱片：「請問你們的風靡音樂第一百零七集，什麼時候出版？」

「這要問工廠才知道。」

「工廠什麼時候能做好？」

「還在工廠趕工啊？」

於是跟出版公司借一輛腳踏車，根據唱片封套背後工廠地址，從東園街找到西藏路，花了將近一個小時。到了工廠，問工人：「請問環球唱片風靡音樂第一百零七集，什麼時候會做好？」

工人說：「應該下個禮拜三吧。」

到了星期三我又跟公司借腳踏車，再到工廠問：「出版了沒？」

工人說：「還沒。」

雖然來去路程得花一兩個鐘頭，但我樂此不疲，不以為苦，因為只要能提早一天買到愛聽的流行音樂，就值回票價。

熱愛好萊塢電影

小時候到員林教堂上道理班時，柯神父常常帶我們去看電影，此後便養成愛看好萊塢電影的習慣。

剛到臺北只要一有機會，我便常去看電影，當時電影票很便宜，只是有些戲院條件很差，記得曾在空軍新生社花三塊錢，看法國明星亞蘭‧德倫（Alain Delon）主演的《洛克兄弟》（Rocco e i suoi fratelli）與義大利C‧C（Claudia Cardinale）主演的《手提箱女郎》（Girl with a Suitcase），電影散場時，走到外面陽光刺眼一陣暈眩，頭昏眼花，因為已經在暗暗的電影院足足看了五個鐘頭。

第一次看費雯麗（Vivien Leigh）主演的《亂世佳人》（Gone with the Wind）是一場災難。在觀眾擠爆的南陽戲院，兩隻腳搖搖晃晃站在椅子扶手上，雙眼穿過黑壓壓的人頭空隙，努力朝銀幕盯了一個半鐘頭，在郝思嘉（Scarlett O'Hara）啃了幾口蘿蔔，

高舉右手向上帝吶喊：「我發誓，從今以後永遠不再餓肚子了。」的聲中，字幕宣布休息十分鐘。

觀眾如釋重負，鬆了一口氣，紛紛跑到廁所解決問題。

接下來的第二個問題是：「自己是否還有足夠勇氣繼續看《亂世佳人》的下半集？」

當時我發誓：「從此再也不上南陽戲院看電影。」

後來跟臺南幫漫畫家住在一起，跟他們一起看香港邵氏影業出品的《故都春夢》、《秦香蓮》或胡金銓的《大醉俠》等國片。

義明出版社期間，有位來自虎尾的漫畫家名叫翁泉芳，他跟我一樣也喜歡看好萊塢電影，我們為了看盡所有的外國片，還一起遠征樹林、板橋、三重、士林等地區，去看原本遺漏的一輪院線所上演的舊片。

記得有一次看了柯克．道格拉斯（Kirk Douglas）主演的《海盜》（*The Vikings*），看到維京海盜掠奪後回到基地，大口喝酒大塊吃肉的慶功場面，被其中情境感動。花十張電影票價格買了兩隻烤鴨回家，學他們一樣拎起一隻腿肉大咬一口，就往身後扔掉的豪情。雖然很暢快，其實光烤鴨一點也不好吃。

我也曾跟翁泉芳比賽，一個月內看誰電影看得多？要拿回票根做依據。我看二十四部以為會贏，但他二十八部，我輸了一場首輪電影的賭注。

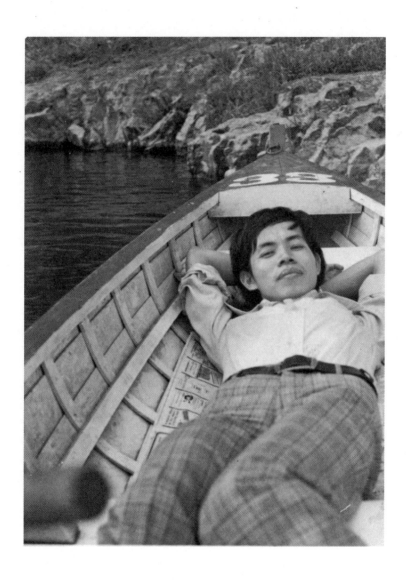

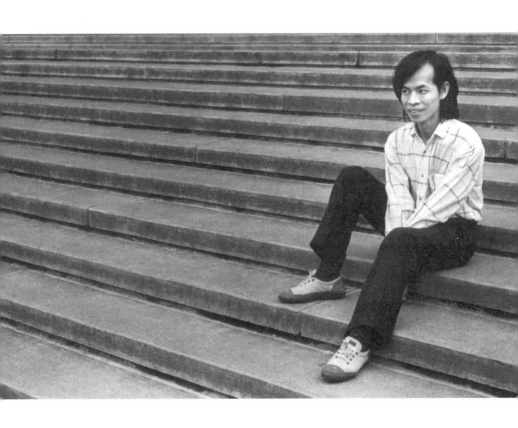

　　　　　　　　　　　　　　　　　　　　　　　　　制心

無限瘋狂

我當時畫漫畫也很瘋狂！有一次跟翁泉芳比賽看誰畫的速度快，我悄悄到附近小旅館租間一天二十塊錢的小房間，畫了兩個通宵，然後帶著畫好的一百五十張畫稿，贏回一張電影票。

幾十年來直到今天，我還一直保持年輕時代瘋狂投入的習慣。對自己所關注的事物，聚焦似的全力以赴，對於跟自己無關的事物除了概略知道，都失焦予以忽視，而這個習慣也使我深覺獲益。

我們的心，像是一個功能優良的攝影鏡頭，好的鏡頭可以精確無比的對準所要拍的對象，令前景背景失焦，凸顯主題目標。

無論我們做什麼、能有多大的成果與收穫，完全要看我們投入得多深，聚焦得多

準。無限瘋狂才能達成最大的聚焦能力，向無限深處投入，讓內心的熱情繼續延燒，才會抵達成就的臨界點。

無限瘋狂地投入，才知道所投入的對象和自己的底線，到底有多愛。更重要的是讓熱忱燃燒到臨界點後，工作再也不是工作，不需要毅力，沒有苦與累這回事，唯有的只是無限積極。

這就是我年輕時代學會的一件事，也受用到今天。

4
當兵日記

命運不寫在臉上，不寫在掌上，不寫在星相上，
命運掌握在心中的那股意志。

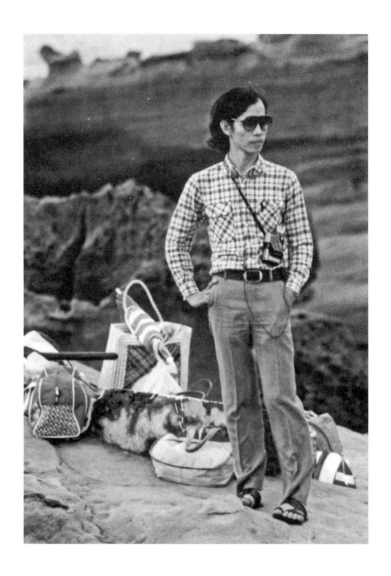

制 心

臺灣年滿二十歲的男人必須服兵役，除非沒通過體檢。早期一個男人沒當過兵便討不到老婆，因為身體必有隱疾，沒有人敢嫁給他。

我滿二十歲前，父親在鄉公所代我抽籤，他問我：「你喜歡當空軍、海軍還是陸軍？」

我說：「我喜歡當空軍。」

父親果然幫我抽到機率只有九分之一的空軍，父親跟兵役科長很熟，不知道有沒有作弊？如果當初我想當海軍，父親大概也會剛好抽到海軍吧！

空軍必須服役三年，原本應於一九六八年九月十九日入伍，我請父親問鄉公所兵役科長：「遲幾天入伍沒問題？」

父親問了，告訴我說：「慢一個星期報到，應該可以。」

九月二十六日早上，兵役科長親自帶我搭火車，到虎尾空軍新兵訓練中心報到，連裡的新兵都列隊在大操場跑步報數。連輔導長拿新兵個人資料表要我自己填寫，寫到一半我跟輔導長報告：「請給我一張A4白紙。」

輔導長問：「要A4紙幹什麼？」

我說：「我出版了兩百本漫畫書，個人著作欄太小寫不下。」

輔導長知道我是漫畫家，便留我在輔導長室畫壁報，將近兩個月的訓練中心生活，都沒到操場出過操。

九月二十八日孔子誕辰教師節
十月六日中秋節
十月十日雙十節
十月二十五日臺灣光復節
十月三十一日蔣公誕辰紀念日

十一月十二日國父誕辰紀念日
十一月十九日空軍新兵結訓日

連續七個節日，畫完七張壁報，我也跟大家一起結訓了。

緊接著抽籤分發，我抽到防空砲兵四十砲營，必須先到臺北三重市高砲補充兵營受訓兩個月，再分發到高砲營。到補充兵營報到後，我問兵營老兵：「分發到四十砲營，未來日子怎麼樣？」

老兵說：「高砲部隊必須臺灣、金門、馬祖三處輪調。四十砲每班七個人戍守一座陣地，其中五位充員兵必須每天輪流站崗。」

我說：「哇！聽起來不太輕鬆。」

一兩年前，年紀大一點的漫畫家比我早當兵，放假回出版社時。

我問他：「當兵苦嗎？」

他說：「因為會畫漫畫，在軍中從事畫畫工作，所以過得很輕鬆。」

他的說法，讓我誤以為軍中有專門畫畫的單位，心想：「我這麼會畫畫，怎能大材小用，每天站衛兵五個小時。」

高砲補充兵營星期四休假，每逢休假我刻意穿軍服，帶著作品到有關畫畫的軍中單位，請他們將我調到畫畫崗位。原本想去國防部心戰小組，聽說辦公室在總統府裡面，不敢進去。

軍中雜誌《勝利之光》編輯說：「你畫得很好，可惜我們單位太小，無法替你申請機調。」

空軍總部作戰部說：「目前我們不需要，你到高砲司令部試試。」

高砲司令部政治作戰處說：「我們這裡沒有，不過聽說後勤處正在找畫畫人才。」

我到操場對面後勤處辦公室：「報告！聽說後勤處需要畫畫人才？」

我將作品遞給處長崔春霖上校，崔處長邊看邊笑：「我們需要的是畫工程圖的建築師，你會畫建築工程圖嗎？」

我說：「不會畫。」

崔處長說：「不過，你真的畫得很好，結訓後，直接到高砲司令部跟我報到。」

此後三年，我便留在臺北機場防空砲兵司令部後勤處，沒分發到部隊去戍守金門馬祖。但我在這期間，替防砲部隊畫了「四十砲」、「九十砲」、「五十機槍」《圖解細部零件分解與維護》三本書，分發給每一位防砲官兵。對軍中的貢獻，總好過在陣地站五千四百七十五個小時衛兵。

自學大學美術課程

由於高砲司令部負責的職務很輕鬆，我決定自修美術設計，退伍後不再畫漫畫，改行到廣告公司當美術設計。畫漫畫或美術設計同樣需要有繪畫根基，差別只在達到的目的不同。

從小我便養成自我學習的習慣，想學大學美術課程不用到大學旁聽，而是買了很多關於西洋美術史、中國美術史、色彩學、設計色彩畫、錯覺藝術、包浩斯設計學院用書，自己研究中西美術史與現代設計藝術。我邊看書並勤作筆記，從希臘羅馬時期的拜占庭藝術到威尼斯畫派、浪漫畫派、印象畫派、唯美主義等，其中我最喜歡的藝術家是米開朗基羅和拉斐爾，最崇拜的藝術家當然是畢卡索。

中國美術史從顧愷之人物畫到張大千潑墨山水，有時也會臨摹顧愷之、梁楷、吳道子、揚州八怪等人物畫作。中國山水畫中的留白令我著迷，用空無表現意境。對日

後我畫漫畫中國諸子百家系列有很大的幫助。個人最喜歡的畫家是梁楷、八大山人，最崇拜的畫家是南宋徑山寺的僧人畫家法常，他的禪畫影響了幾百年來的日本畫壇。

我申請了一張中央圖書館借書證，便常到圖書館一樓看書，好大好大一本冊頁圖錄，裡面有盧溝橋石墩上幾百隻造型各異的石獅子，令人震撼。夏日炎炎，在植物園的蟬鳴聲中，我也常在一樓閱讀廳睡過幾次舒服的午覺。

當兵自學大學美術課期間，我嘗試畫了很多歐普海報、副刊插圖、刊頭，並將這些作品集合成一大本個人圖錄冊頁。當時在《聯合報》副刊畫插圖是凌明生，我覺得自己畫得比他還好，便很自信地跑到忠孝東路聯合報六樓投稿，當時副刊主編是皇冠社長平鑫濤先生。平先生看了看我的作品，沒說什麼丟給我三篇文章要我當場完成插畫。我下樓走到永吉路文具店買沾水筆、細卡紙、墨水，再上樓完成工作。此後斷斷續續為副刊畫了幾十張插畫，平先生還是把大多數插畫交給凌明生。

接著我又到中華路《中華日報》二樓，跟副刊主編投稿插畫，九歌出版社社長蔡文甫是當時的副刊主編，從此持續替副刊畫了幾年插圖。

5
光啟歲月

―――

每個人都能厲害一百倍，
只是自己不相信。

匆匆過了三年當兵的日子，我怕退伍後失業太久，退伍前半個月便開始看報紙廣告欄求職，一面試便當場通過，並要求第二天開始上班，因為不敢說自己其實還沒退伍，只好開始上班，跟漫畫家盧安然當同事，在國藝廣告公司當美術設計十天，負責設計第一百貨公司廣告，為了回部隊辦理退伍手續，只好跟國藝廣告公司辭職。

退伍後，接到文昌時代好朋友陳正典電話，邀請我跟他一起在華美建設公司上班，正逢臺灣經濟起飛，臺北到處在蓋十二層以上的大樓，建設公司是當時的新興行業，我欣然同意。

一九七一年十月一日，我到華美大廈附設的中美超級市場上班，負責超市的美術設計，月薪四千六百元，工作很輕鬆，平常要設計海報、廣告和內部陳設，主要是配合超市的活動。

華美建設有很現代化的自助餐廳，提供員工午餐、晚餐。待遇、福利很不錯，同事年輕有朝氣。但我不願意當超市的美術設計一輩子。每天下班回家後，常翻閱報紙求職欄，希望能有其他的工作機會。忽然看到「光啟社」三個大字，立刻眼睛一亮。

　　　　　　　　　　　　　　　　　　　　制心

光啟社徵求美術設計大專相關科系畢業；兩年以上工作經驗。（男）役畢。

三個條件中，我只符合（男）役畢這項，另外兩個條件，就離得相當相當遠。

光啟社，是歷史悠久的天主教文教視聽節目服務機構，製作廣播、電視節目、廣告短片、紀錄片等。取名光啟是為紀念明末耶穌會教士利瑪竇的好朋友基督徒徐光啟，期望獲得天主之光啟迪之意。

我知道光啟有電視、電影、動畫、廣播、廣告部門，在這裡上班應該可以學很多東西。

第二天中午休息時間，我帶著一大本作品冊，跑到距離華美建設五百米左右，只隔仁愛路圓環的光啟大樓門廳，跟櫃臺小姐說，「我想見你們老闆。」

「我們這裡沒有老闆。」

「那麼我找光啟社負責人。」

「光啟社負責人鮑神父，他是總幹事。」

「那麼我找鮑神父。」

「現在中午休息，他一點半才上班。」

我便到三樓總幹事辦公室門外的沙發等到一點半，終於見到鮑神父。

我開門見山說：「我是天主教員林教區教友，雖然我不具備大專相關科系畢業、兩年以上工作經驗的資格，這是我的作品，請讓我有機會參加光啟社美術設計應徵考試。」

我把作品遞給他，鮑神父翻閱作品冊頁，眼睛一亮，高興地說：「好，十月二十四日星期天下午一點半，我們舉行美術設計應徵考試，歡迎你來參加。」

考試當天，我急忙趕完工作，來不及吃午飯便跑到光啟社。三樓考試會場大約

三十位考生，五點之前要完成的試題很多：

電視字幕－Ｖ卡設計

依文章選擇畫兩張插圖

依劇本設計片頭美術字

依劇本設計歌舞舞臺

依劇本設計農村布景

五點時最後一題我還沒畫完，監考官也沒嚴格催促非交卷不可，大約慢了十分鐘才交卷。看了其他應考者部分作品，覺得自己勝算很大。我充滿自信的原因是因為我知道：只要鮑神父看了我的作品集便會錄取。果然幾天後，鮑神父的祕書楊蓋拿著一張明信片，跑到華美建設辦公室找我。

楊蓋說：「原本我打算走到仁愛圓環寄這封錄取通知書，看到華美建設就在前面，所以親自拿來給你。」

我說：「謝謝你，什麼時候去上班？」

楊蓋說：「還需要再跟鮑神父見面，洽談薪水問題。」

我說：「現在行嗎？」

楊蓋說：「好，我們一起過去。」

到了光啟三樓，鮑神父說：「恭喜，歡迎你到光啟社上班。」

「謝謝。」

「你希望的待遇是多少？」

「薪水多少都行，我無所謂。」

「好，就從月薪兩千九百元開始。」

「謝謝鮑神父。」

鮑神父不知道我原來的薪水是四千六百元，加上吃飯不要錢，他更不知道其實薪水零元我也願意來上班。因為我想進來為的是要學習。

此後，我便在光啟社上班超過五年。在這裡學會動畫，在這段時間談戀愛，在這段時間結婚，在這裡改變我的命運。

在軍中，抽到防砲部隊，帶著作品四處應徵，設法使自己調到司令部從事畫畫；雖然條件不符，自我要求到光啟社參加求職考試。從這兩個實例，我發現人可以憑自己的意志改變命運。我一介布衣，毫無人際關係。面對人生永不妥協，不肯聽任命運安排，走出自己的路，可能是我天生有塊逆骨，是我與眾不同之處。

上班的憂患意識

一九七一年十一月十一日星期四，結束上班四十天的中美超市美術設計，到光啟社上班，我被分發到業務部，負責畫商業廣告影片故事版。

我數學很好，也保持隨時記帳的習慣，每個月我都計算自己到底為光啟社接了多少工作？創造出多少業績？

好慘，好慘，連續半年，業績連自己的薪水都沒達到。完了，完了，連薪水都賺不回只會有一個下場，便是隨時有可能被開除。

於是我常常到地下室，請電影部的同事陳清正，教我如何使用十六釐米放影機放映電影。陳清正教得很高興，因為很少有人對放電影有興趣。

後來他又陸續教我如何使用卡通專用攝影機、如何做卡通攝影，接著又學會了沖片方法。

這段時間，我除了學會動畫攝影、影片剪接、沖片，也自學變紙牌魔術，技術神奇到能上舞臺表演，也學會開車，考到駕照，平常則替西班牙來臺的梁神父畫幻燈片圖檔。此後，我的憂患意識便減輕了一些。

心想：「如果工作丟了，我可以去電影院放電影，當私家轎車司機，或在街頭表演魔術混飯吃。」

晚上回家，跟以往一樣兼差畫《中華日報》副刊插圖，後來又到位於臺視後面巷子的《電視週刊》應徵插畫，跟總編輯梁光明談好：每個星期六下午到編輯部畫〈小煤球週記〉的插畫。

制心

戀愛季節

我生性害羞，有如李碧華文中所稱：「靦覥、害羞得匪夷所思，像似瀕臨絕跡的稀有動物，需要立法保護。」

其實李碧華不知道：我外表非常羞澀，內心卻自信強大得無以倫比。那時有一位跟我合租房子的初中同學李隆東，上文化大學經濟系夜間部，白天在震旦行上班。

有次星期六下班，李隆東說：「今天我們公司來了一位名叫李紫錠的新同事，長得非常漂亮。」

我說：「你趕快追啊！」

「不行，她跟我同姓。」

「我還看過同姓結婚呢，有什麼關係？」

「我奶奶有交待，不能跟同姓交往。」

「好吧，那麼我來追。」

「你那麼害羞，怎麼追？」

「放心，我不必親自出馬，略施手段一定能追到手。」

十六、七歲跟范萬楠四個人同租房子一起畫漫畫時，我便看得很清楚，女人跟男人雖然都是人，其實是不同物種。女人跟男人不一樣，難以了解，不能站在男人的立場思維女人，同樣的也不能站在女人的立場思維男人。

當時我們雖然是漫畫家，但沒有覺得漫畫家身分有多了不起，洗衣店新來一個美麗的櫃臺小姐，或菜市場新來一個漂亮水果妹，四個人中有人宣稱要追，我們便讓他

208　　　　　　　　　　　　　　　　　　　　　制心

去送洗衣服或買水果。

大家在旁邊替他說好話，「他漫畫畫得最棒，賺錢最多啦！」

我發現女人都很死心眼，女人不太喜歡正在追她的那位男生，而喜歡另一位時，什麼好話說盡都不行。男生的情況則不同，四位女生其中一位倒追男生，時間久了男生會接受，雖然他其實比較喜歡另一位女生。

當時我知道一個事實，一群男生要追一群女生中的其中一位，證明自己是這群男生中最厲害的，沒有用。女人不吃這一套！應該反過來，用聚光燈照這個女生，照久了，她便全身虛脫失去抵抗力。

李隆東說：「我聽不懂你的神祕理論，具體你要怎麼做？」

當時玫瑰一朵一塊錢，我給李隆東一百元和七張寫著秀氣字體的「Black Tulip」紫色小卡片，請他星期一上班前，交給震旦行旁邊的花店，要花店每天早上九點送十二

朵玫瑰給李小姐。

前三天無事，星期四下班回到家，李隆東很興奮地說：「搞定了！你跟我，還有李紫錠和一位公司小姐，四個人明天六點在日新戲院門口碰頭，一起看《唱吧，太陽！》西班牙歌唱電影。」

我說：「發生了什麼事？」

李隆東詳細說明這幾天的過程：

星期一：收到十二朵玫瑰，她整天在想送花是哪一位？

星期二：又收到十二朵玫瑰，其他女同事悄悄問她，她也一頭霧水。

星期三：又收到十二朵玫瑰，女同事們暗中商議，大家合作追查出送花的黑色鬱金香到底是誰？

星期四：早上九點，李隆東大概偷看門口被發現了，女同事們包圍他，要他招認自己就是送花的人，他只好說出真相，送花人是初中同學蔡志忠。李紫錠當場要求李

隆東載她回我們租屋處，她獨坐我的書桌良久，然後再回公司上班。

因為每天早上九點收到十二朵神祕玫瑰。

第一天：被神祕玫瑰弄得心神不寧。

第二天：已無心上班，吃不下飯。

第三天：苦思誰是 Black Tulip 而失眠。

第四天：知道誰是黑色鬱金香，更想親眼瞧瞧這號人物。

所以要了解女人，要懂得她的心。要獲得女人的注意，要從她的心開始。當然本人從神祕中現身時，自己條件不能差得太遠。後來我跟李小姐約會過幾次，最後大家各有對象而分手，李紫錠小姐美麗又善良，祝福她有個美滿的好歸宿。

制心

水葫蘆姻緣

從十五歲北上到我買第一個房子，我在臺北一共住過二十七個地方，有時住在漫畫出版社，有時跟朋友合租，曾在延吉街十八號二樓跟滾石老闆段鍾潭他們合租房子一段時間。

段鍾潭比我還厲害，交通大學還沒畢業，二十歲不到，便在中華體育館舉辦大型演唱會，念政大碩士時在臺大對面開九百平方米滾石餐廳，還創辦《滾石雜誌》和滾石唱片公司。滾石唱片培養出來的當代流行歌手李恕權、羅大佑、李宗盛、周華健、伍佰、五月天等無計其數，影響亞洲流行音樂三十年。

後來我又跟幾位同事在華視後面小鐵道旁合租一棟小小的花園別墅。四月春天，鐵道兩側窪地水池長滿紫色水葫蘆（布袋蓮），每天清晨出門採集，用水葫蘆裝飾整間屋子，還剩很多水葫蘆，我便帶到辦公室。

我進光啟社時，社內的員工大多很年輕，六十幾位同事只有幾位年紀大一點的員工成家，大部分同事年紀二十三、四歲，聽說有兩三對隱密地偷偷交往，沒人知道是哪兩三對？

社內最年輕的女導播名叫楊婉瓊，每次辦假日登山活動，她都以到南陽街英文補習班念托福的理由不參加，也常有意無意地透露自己有位在美國留學的男朋友，因此男同事們沒人敢追她，大家便慫恿我挑戰這個不可能的任務。

有一天早上九點整，辦公室女生們都坐在桌前時，我手持好大一束紫色水葫蘆走進導播和助理導播的辦公室，把花插在楊婉瓊桌上，在當時這是公開示愛的挑戰行為。女同事們各個都很詫異，看似靦靦害羞的蔡志忠，怎麼突然變得這麼大膽？

其實我早已思考過前因後果，我個人認為偷偷跟女生暗示自己喜歡她，是很遜的行為！在眾人面前公開獻花，極可能被對方當場把水葫蘆丟進垃圾桶，然而這一定是我的失敗嗎？那可不見得，很可能是她有眼無珠，要看她最後嫁給誰。

如果確信自己是對方一生中能選到的最大顆石頭，對方不接受，失敗的反而是她

自己，想追卻不敢行動才是我的失敗。

第二天早上九點，再送一次，第三天又送一次，連續送水葫蘆三天，公開示愛成

功，她開始跟我約會。

戀愛談話大綱

曾聽人說過：「男人跟女人不同，男人是視覺動物，女人是聽覺動物。」

有個男人問智者說：「如何才能了解女人。」，智者對他說了一個故事：

一把大榔頭奮力打一個大鎖，打了好半天還是打不開鎖。

這時一根小鑰匙叮咚——叮咚——輕快地跑來，鑽進鎖孔輕輕一轉，大鎖就打開了。

大榔頭很驚奇地問小鑰匙說：「為何我費了那麼大力氣也打不開，而你卻能輕鬆打開呢？」

小鑰匙說：「因為我懂得她的心。」

智者說：「懂得女人的心，才能瞭解女人。」

男人問：「如何才能弄懂女人的心？」

智者說：「讚美她引以為傲的優點，傾聽她所講的每一句話。」

男人又問：「為何要傾聽她說的每一句話？」

智者說：「傾聽才能了真正解她的心。」

女人跟男人是不同的物種！女人要什麼不會自己說出口，而要男人主動為她做。如果女人要一杯咖啡，你只送來咖啡，而沒加一塊巧克力蛋糕，你就是呆頭鵝、死木頭。有人誤以為花言巧語才能獲得女人歡心，其實用心傾聽效果好過花言巧語。

我做事計畫周詳，談戀愛也不例外。每次約會前，我會準備小紙條，用心寫上十個話題放在口袋。約會時先提出第一個主題，靜靜傾聽對方訴說。沒話題時，再偷看一下紙條，帶入下一個話題，讓她傾訴自己。如果沒有，就表示愛得不夠。交往五年後，有一天，她爸爸突然對我說：「請你家長到臺南來提親吧！」

一九七六年五月二十二日星期六，我跟光啟社最年輕的女導播結婚，她便成為女兒蔡欣怡的媽。

動畫封神榜

過去，光啟社曾派趙澤修到美國迪士尼公司實習一年，趙則修回臺後製作第一部動畫片《龜兔賽跑》，光啟社是當時臺灣唯一有能力製作動畫片的單位。我到光啟社時，趙澤修早已移民美國，只剩下一些發臭的卡通顏料、卡通打洞機、動畫定位板、動畫專用攝影機……地下室有一部由美國運來很大很重的動畫攝影臺，社裡已經沒有人會畫卡通了。

但臺灣的動畫產業，卻剛好再這段時間興起。我當兵之前，由於臺灣政府刻意打壓，出版漫畫要到國立編譯館送審，經過百般刁難之後取得出版執照，才能印刷發行。出版社承受不住長期虧損紛紛倒閉，漫畫行業早已沒落了。剛好日本興起漫畫改編為電視動畫卡通，日本廣告公司電通社跟臺灣廣告公司合作，在敦化北路成立「影人電視電影公司」，派日本動畫導演到臺北培訓動畫人才，很多漫畫家便轉行改畫動畫卡通。

中華卡通因曾於一九七二年拍攝《中國文字演變》卡通片，獲得當年最佳動畫短片金馬獎。在頒獎酒會上，香港南海電影公司投資新臺幣四百萬，決定拍攝臺灣第一部長篇動畫電影《封神榜》。一九七三年三月，中華卡通老闆鄧有立到光啟社找我，請我畫《封神榜》的人物造型與動畫故事板。由於自己也想學卡通，我欣然答應，以很少的代價接下這份工作。

文字劇本由香港導演申江負責，從此每逢星期六中午，申江帶著剛寫好的劇本從香港飛來，跟我在延吉街口的川菜餐廳一起吃飯，討論劇本情節，我再分鏡畫成可以製作動畫的故事板。

這年七月二十日，超級紅星李小龍在香港過世，在不怎麼尊重著作權的年代，香港資方強力要求把劇中人物楊戩的卡通造型改為李小龍，希望有助於電影票房。這段時間，我常常騎著野狼一二五機車到南港福德街中華卡通公司交稿，常聽動畫師們誇口：「我的日本動畫老師如何如何厲害」。我總是回答說：「你的日本動畫老師再怎麼厲害，也比不上迪士尼厲害」。我認為全世界動畫技術最厲害的就是美國迪士尼，要學習就從迪士尼學起。

制 心

自學動畫

畫完《封神榜》故事版之後，我想自己學卡通，跟鮑神父商量，希望讓我使用動畫攝影臺。

鮑神父問：「好啊，不過趙澤修已經走了，你怎麼學卡通呢？」

我說：「我自己學，下個月你去美國時，幫我買幾卷迪士尼卡通片。」

鮑神父不知道我有一個專長，就是自我學習能力超強。很早我便知道學習的要領就是及早學會自我學習的能力，並自發性學習。

森林裡有一則學習的故事：

智者貓頭鷹教導蚊子、蜈蚣、蛇、風四位學生。

貓頭鷹說：「各位同學，由A到B最短的距離是直線，老師先走一遍給大家看。

抬起右腳，跨出去。抬起左腳，跨出去。於是便從A走到B。」

蚊子說：「我雖然有三對腳，抵達目的地最好的方式，用翅膀飛過去才快！」

蜈蚣說：「我有五十對腳，無法同時抬起五十隻右腳、五十隻左腳啊！」

蛇說：「我沒有腳，該如何？」

風說：「我連形體都沒有，哪來的腳？」

我們知道老師只是提供方法。每個學生要自我發現自己的特長，而非一昧模仿老師的方法。用自己的方式達成老師所說的目標，這樣才能青出於藍，更勝於藍。

三個月後，鮑神父從美國為我帶回《小鹿斑比》、《動物足球大賽》兩卷八釐米迪

士尼卡通影片，我便開始自學動畫卡通。跟公司借一臺幻燈卷片機，回家把它固定天花板樑上，讓影片通過幻燈機投影到桌面，八釐米影片的畫面剛好放大到A4大小。

再以卡通打洞機打過洞的A4白紙，固定於桌面定位板上，讓影片投影落在白紙上，就能把整部卡通影片一格一格描下來。用這方法，我把當初擺在迪士尼桌上的動畫原稿，通過迪士尼卡通影片與幻燈卷片機，轉到我的桌上。

我在一格接著一格的描繪中，學到迪士尼怎樣表現卡通的各個細微動作，分鏡的技巧，原畫與原畫之間要畫多少張動畫，每一張動畫拍成幾格。抓住重點，其他簡單動作就不成問題了。

整整兩個月，我一下班就回家描繪迪士尼卡通影片。有一晚描到十一點，打洞的A4紙用光了，二話不說我跳上摩托車騎到光啟社，壓根沒考慮到是否叫得醒七十多歲的門衛老劉。

還好他迷迷糊糊地來開門，詫異地問我：「發生什麼事？這麼晚了？」

我說：「我忘記拿重要的東西。」

老劉帶我走上三樓辦公室，拿了一疊打好洞的動畫紙，又騎摩托車飆回家描到深夜。後來我自己開卡通公司，曾在教學中跟公司員工提過這段經歷，有位員工聽後說：「我家住泰山，比新店遠多了。」

我說：「錯了！關鍵在於是否想一鼓作氣學會？跟路程遠近沒關係，如果不想畫了，就算紙放在隔壁房間，也懶得去拿！」

描完《小鹿斑比》和《動物足球大賽》兩卷迪士尼卡通片後，我從描繪出來的三千多張動畫原稿，仔細分析動畫原理，這時我自知應該是全臺灣最懂得動畫的人了，現在關鍵的問題是：「什麼時候有機會拍一段動畫來證明自己？」

製作卡通片頭

當時光啟社是臺灣電視公司三位閩南語連續劇製作人之一，每一季要向臺視提出新連續劇企劃案。

星期六下午鮑神父從臺視開會回來，我急著問他：「鮑神父，通過了沒有？」

鮑神父說：「通過了。」

我說：「我替這檔連續劇製作動畫片頭，保證會很轟動。」

「你已經會製作動畫了？」

「是，動作一定勝過之前的《龜兔賽跑》。」

「距離播出只剩一星期，你做得完？」

「保證行，如果沒做完，你開除我！」

「好吧。」鮑神父半信半疑地答應了，儘管他不太相信。

哇哈哈！終於有機會拍連續劇動畫片頭來證明自己，此後四天，我天天加班通宵，幾乎沒睡覺，第五天拍好四分鐘動畫，配上原先錄製好的主題曲，效果比自己預期還好。節目播出後，有趣又有創意風格清新的卡通片頭果然大受好評，之後光啟社所製作的《小魚吃大魚》、《傻女婿》、《青蚵嫂》三部閩南語連續劇都由我製作卡通片頭，我變成了臺灣最著名的動畫導演。

創立遠東卡通公司

此後，經常有廣告公司打電話找我，要求替他們製作動畫廣告。我正考慮是否離職專心製作動畫時，剛好有一位從前的漫畫家朋友謝金塗來找我，希望大家一起合作創辦動畫公司。我接受他的邀請，共同成立「遠東卡通公司」，兩人股份各半。農曆過年前，我離開上班六年的光啟社，邁向人生第一次創業生涯。

一九七七年二月二十二日新春初五，「遠東卡通公司」正式成立於莊敬路二三二號三樓，剛開始公司員工一共十四人。當時臺北還有四、五家只有兩三位員工的工作室，也經營動畫廣告。

那時候製作動畫一秒鐘六百元，我們跟行情一樣，也收六百元；小工作室承諾十天交稿，我們只要三天便能完成；小工作室交稿後客戶不滿意，我們製作出臺灣第一流水準。

因此遠東卡通公司成立之後，這四、五家小工作室紛紛倒閉，當時我想通了一個人生真理。要選擇自己最拿手、最喜歡的事物，把它做到極致。如能達到這樣，無論做什麼沒有不成功的。

當做出來的效率比自己所期待還快，就會更快；效果比自己所期待還好，就會更好。如此一來便能做越快、越做越好。於是完成的東西便能達到成本最低、效率最高、品質最好。如能達到以上三點，無論從事哪一行，同行中再也找不到競爭者。

反之，沒有效率則沒有數量，沒有數量就沒有經濟規模，無論做什麼事都不容易成功，也會虧錢。如同自序所言：

狼，是為了淘汰不夠水準的兔子而存在，狼的出現，讓不夠水準的行業無法生存。

悟通財富的定義

但也由於自己的私心，乃至陷入人生第一個困境。客戶委託製作動畫廣告，當然希望越快完成越好。

A 客戶說：「這件工作三天後要交稿。」

我說：「好好好。」

B 客戶說：「這二十秒廣告，你必須先趕工替我做，不然我得找別人製作。」

我答應他：「好的，好的。」

當時我心胸不夠寬廣，不想讓他們把工作轉給那四、五家小工作室製作，所以一

律答應客戶的要求。

C客戶說：「這個動畫廣告，你五天內必須完成。」

我也答應他：「好的。」

我明明知道這個時間根本趕不出來，但又不希望他們把影片交給別家製作，只好勉強答應。

我一向對自己的工作效率很有自信，但工作愈接愈多，一年下來，已經積壓得喘不過氣來，每個案子幾乎延遲兩天才交得出影片。長期精神緊繃狀態下，壓力大倒幾乎要瘋掉，甚至想結束生命。

下班後大家都走了，公司裡剩下我一個人加班。手上有四、五件案子沒完成，都是答應客戶今天要製作完成交稿的。

我繼續趕工，繼續工作。

「鈴——鈴——」電話響了。

瞄手錶一眼：「六點半！這是影響電視電影公司來要片頭的。」我沒接電話。

將近七點，電話又響了，是映象公司來催摩卡咖啡。

過不到十分鐘，電話又響起來，這應該是聯廣的陳小姐，我欠她一個十五秒的廣告。

電話放在我座位的左後方，那一晚，鈴聲不斷響起。看時間我都能猜出是誰打來的，我沒有接任何一通電話，任由鈴聲響著、響著⋯⋯

我站在落地窗前面對臺北天空思考⋯

　　　　　　　　　　　　　　　　　　　　　制心

我做得這麼忙，到底為的是什麼？

我一天只花一百元，為何要賺三百元？

到底要賺多少錢，才算有錢？

當時想通一個事實：

財富多寡，要視欲望而定。

如果欲望無窮，錢再多也不夠用，

死拚一輩子，也不能算是有錢人。

只要口袋裡的錢足以購買欲望，就是有錢；

只要欲望大過於自己的財富，就是沒錢！

想通之後，我豁然開朗，便把工作放著回家睡了一場好覺。

第二天一到公司，開始一個接著一個打電話給客戶。告訴對方交片時間，如果嫌

慢請交給別家做，我無所謂。

我誠懇地說：「我無法勝任這麼大的工作量。積壓工作，是因為之前配合你們的要求，希望你們現在配合我，我會儘快消化掉囤積的工作。」

客戶們都能接受我的說法，樂意再等幾天。從此我化被動為主動，依正常的工作天數接案子，更用心拍好動畫。公司製作水準比以前更好了，贏得更高的口碑。

沒有困境，便沒有頓悟，

陷入困境，我悟通了財富的定義。

小公司更容易創新

動畫製作環節，需要描線著色在透明賽璐璐上，描線需要線條熟練又很花時間，所以我們試著看能否用影印機轉印。公司旁邊剛好是臺北醫學院，學校周邊有很多影印店幫學生印講義，店裡的影印機是跟全錄公司租的。

我們帶著動畫原稿和賽璐璐膠片，跟影印店老闆說：「如果能影印在膠片上，將來會有很多人來這裡影印。」

老闆看大生意來了，通常都會讓我們試印。然而因為溫度過高，膠片彎曲或卡在影印機裡面，其實老闆也沒損失，只要叫全錄公司來修機器就行。

臺北醫學院和臺大周邊試了二、三十家影印店，終於找到一款影印機能影印賽璐璐膠片，溫度不高，膠片不會彎曲不平，也不會卡在影印機裡面。我們便以這款影印賽璐璐膠片，溫度不高，膠片不會彎曲不平，也不會卡在影印機裡面。我們便以這款影印

機影印，此後我們所製作的動畫便少了描線這道手續，速度更快成本更低。

消息傳出去，專門替美國迪士尼加工的宏廣動畫也學我們，後來聽說美國動畫公司也以影印機掃描賽璐璐。全世界首創以影印機代替描線，是來自於我們這只有十幾位員工的小動畫公司。

如果不以這種方式，二○一三年日本吉卜力高畑勳監督的《輝耀姬物語》，整部動畫便無法以動畫師2B鉛筆原稿線條呈現。

如同個人電腦是賈伯斯（Steve Jobs）在車庫打造的，而不是超級電腦公司IBM所創新出來的，所以小公司不要妄自菲薄。

因為小，更容易創新。

大塚康生

我上初中時才第一次看到動畫片，但不是迪士尼的《白雪公主》（*Snow White and the Seven Dwarfs*），而是日本製作的《白蛇傳》（1958），導演就是大塚康生。

大塚康生是日本第一代動畫導演、曾擔任《白蛇傳》（1958）、《少年猿飛佐助》（1959）、《西遊記》（1960）、《太陽王子霍爾斯的大冒險》（1968）、《未來少年柯南》（1978）、《魯邦三世卡里奧斯特羅之城》（1979）等片的動畫導演或原畫作品。

有一天，大塚康生有個機緣到我們公司參訪，我很興奮接待他，參觀完之後。我請教他：「請問，一部動畫電影應該如何演出？」

大塚康生在黑板畫一條線，其中有三個不同山峰，第一個山峰中等、第二個山峰比較小、第三個山峰最高最大。

大塚康生說：「製作一部八十五分鐘動畫電影，大約需要畫三萬張動畫，但動畫張數並不是平均分配於整部動畫裡。」

大塚康生指著第一個中等山峰：「例如《西遊記》第一個高潮是大鬧天宮，由第二厲害的原畫師負責，用五百張動畫處理第一段高潮。」

他又指著第二個小山峰：「第二個高潮是金角銀角，由第三厲害的原畫師負責，用三千張動畫處理這段小高潮。」

接著指著第三個山峰：「最後高潮是火焰山決戰牛魔王，讓公司最厲害的原畫師負責，用一萬張動畫處理最後高潮。」

大塚康生說：「這三場戲雖然只佔全劇三十五分鐘，但要畫一萬八千張動畫。另外五十分鐘，用其餘一萬兩千張動畫來完成。動之前先要不動，好看之前先要不好看。」

小時候我常看電影，小地方的戲院都不清場，買了票直接進電影院，所以都從中間看起，電影結束，等下一場開演的空檔，我會想：「影片到底是怎麼開頭的呢？」

影片開演後，知道故事怎麼開場，我會邊看邊想：「由故事開場，到剛剛已經看完的後半段，中間到底怎麼接啊？發生什麼情節啊？」

以這種方式看電影，不怎麼精采的電影也會變得比較好看。專業導演大概也懂得這個道理，因此才把中間最好看的劇情先剪到片頭，便是電影的蒙太奇。

大塚康生說：「一部動畫電影好不好看，影片開場很重要，要設法出人意表，令觀眾震撼。影片賣不賣座，最重要的關鍵在最後二十分鐘。」

還沒拍過動畫電影之前，能聽到大塚康生這席經驗之談，獲益匪淺。

後來我到日本買動畫彩色原料與賽璐璐膠片，曾搭車到東京高丹寺，大塚康生所主持的動畫公司找他幾次，當時他們正在製作《魯邦三世》電視影集，宮崎駿也在那

裡工作，是該片的動畫導演。

大塚康生是個很會生活的人，他除了動畫本業之外，還創辦軍用車輛研究雜誌《軍用自動車研究志MVJ》。

他戴著很酷的西部牛仔帽，身穿牛仔褲、牛仔背心，開著講究的軍用吉普車，載我到東池袋練馬區櫻花臺買原料與賽璐璐，我才知道日本動畫材料公司跟手工拉麵名店一樣，都是世襲的家庭工業。

動畫《杜子春》

一九八○年是聯合國國際兒童年，聯合國委託日本東京映畫製作三十六部世界童話故事動畫片，其中有兩部中國童話故事《杜子春》與《紀昌學箭》。

日本動畫公司很敬業，自認無能掌握中國特色，到臺灣尋找能勝任這工作的動畫導演，我們公司是他們第一個考察的對象。

公司成立以來第一次接待日本客戶，我們沒經驗不懂事，又慎重過度，自己先試吃了幾家日本餐廳，到機場接機，便直接把客人載到選定的日本餐廳吃午飯，兩位日本客人一進日本餐廳，吃很不道地的日本菜一肚子不高興。晚宴請他們吃臺菜，他們才眉笑顏開暢快喝酒起來，他們最喜歡大盤又便宜的清炒空心菜，連點了兩盤。

看完我的 Q 版《水滸傳》人物造型，兩位日本客人喜歡得不得了，一致認為我

的作品很有中國特色，當場簽約要我替他們製作《杜子春》動畫片。由我負責人物造型、故事版、原畫、背景，講定製作時間三個月，總價一千萬日幣。

原本我以為大部分預算屬於二十三分鐘的原畫，兩位日本客人說：「不！是人物造型與故事版佔了大部分預算。」

這才知道，日本動畫行業專業導演所擔任的劇本、人物造型、故事板，佔整部動畫片總預算的一半以上。

《七彩卡通老夫子》

一九七九年春天，我接到一通廣東口音的電話：「我姓胡，我找蔡志忠。」

我說：「我就是蔡志忠，請問那裡找？」

對方說：「我在機場過境，等我從韓國回程再來找你行嗎？」

約好見面時間，一週後，胡先生到公司相會，我跟他走到信義路芝麻酒店一樓喝咖啡。

胡先生遞給我一張名片：「我叫胡樹儒，香港電影公司老闆，目前正投資胡金銓導演在韓國拍的《空山靈雨》（Raining in the Mountain）。」

我問：「你找我什麼事？」

胡先生說：「我問太陽廣告張副總，誰是臺灣最會畫動畫的人？張總推薦了你。」

「你想拍卡通電影？」

「是的，我想拍《老夫子》。」

「我也想拍卡通電影，但我要拍童話故事《青鳥》。」

《青鳥》是俄羅斯童話，敍述一位公主和三位王子的故事，小王子一直想尋找那隻代表幸運的青鳥。伊莉莎白泰勒（Elizabeth Taylor）曾主演這部電影，是美蘇合作拍攝的第一部片。

胡先生對《青鳥》不感興趣，他一心要拍《老夫子》：「《老夫子》漫畫在香港、臺灣都很紅啊！拍成電影肯定賣座。」

我說：「《老夫子》造型很不好畫，我喜歡畫迪士尼風格。」

胡樹儒說：「好吧，如果你改變主意，再跟我聯繫。」

胡先生失望地離開臺灣。

隔幾天，我跟朋友說這件事，朋友說：「拍《老夫子》卡通電影一定賣座，你可以先拍《老夫子》，賺了錢再拍《青鳥》啊！」

我想也是，便打電話到香港，胡先生很高興地趕來臺北，雙方談好整部《老夫子》動畫電影的製作費，新臺幣一千零九十七萬元，香港電影公司與遠東卡通公司各佔一半股份。胡先生跟我一起決定片名為《七彩卡通老夫子》。

因為老夫子是黑白漫畫，所以故意強調「七彩」兩字。老夫子是漫畫，所以故意強調「卡通」。

我負責《七彩卡通老夫子》編劇與故事版，首先我先想電影廣告片，如果《老夫子》動畫電影的題材無法吸引人，寫什麼劇本都沒有用！先掛上羊頭，再設法使片子不是賣狗肉。

當時臺灣最火紅的不是《老夫子》，而是李小龍和日本漫畫《好小子》，因此廣告道。

片裡除了老夫子之外還加了兩個卡通人物：李小龍舞雙節棍，好小子在武道館比劍

瓊瑤與劉家昌的臺灣三廳電影早已退燒，許冠文、許冠傑、許冠英的搞笑港片最受歡迎。我花一個月時間到戲院看盡所有能看到的港片，然後我自問三個問題：

「有沒有可能拍得比這些片好看？」

答案是肯定的，搞笑港片其實並沒有那麼好看。

「如何能讓觀眾覺得片子好看？」

開場出人意表，結尾合情合理。在最好看之時讓影片結束，觀眾便認為好看，如果在不好看之時影片結束，觀眾便認為不好看。因此最後一場戲必須最好看。

「能好看到口耳相傳嗎？」

在戲院看一個月港劇體會這些道理，便開始編故事，但是，該以什麼方式講故事呢？

從小看很多小說，我發現講故事有很多種形式。

《水滸傳》

故事由八十萬禁軍教頭王進，背老母逃亡，收史進為徒展開。王進接史進，史進接魯智深，魯智深接林沖，林沖接武松，這是以人物接人物進行故事的方式，《封神榜》也同為這一類型。

《綠野仙蹤》

美麗善良小女孩桃樂茜帶著沒有腦的稻草人、沒有心的鐵皮人、沒有勇氣的獅子展開一場奇幻旅行。最後大家都完成任務，稻草人有了腦，鐵皮人有了心，獅子得到勇氣。中國的《西遊記》也屬於這類型，唐僧帶著孫悟空、豬八戒、沙悟淨西天取經，經歷八十一難後完成任務。

《龍門客棧》

沙漠小鎮有間龍門客棧，東廠錦衣衛大當家與二當家到客棧埋伏，準備殺害于謙後人。于謙的前部屬客棧掌櫃吳寧，暗中邀請武林高手前來相助，於是朱驥、朱輝兄妹和俠士蕭少鎡三人，分別入駐龍門客棧，錦衣衛頭目東廠太監曹少欽也趕來，最後一場惡鬥便在龍門客棧展開。這便是各路英雄會中州的故事進行方式。

《黑暗河流》

英國偵探受僱到非洲，尋找失蹤半年的英國青年紳士。偵探雇一艘船與嚮導，依青年寄給未婚妻的一疊信，沿著青年走過的路程，駛往黑暗河流上游查訪，每到一個彎路，便發生不可預知的離奇情節。好萊塢電影大多以《黑暗河流》的型式演故事：

藍波、洛奇、〇〇七等片，都是由主角人物帶領觀眾進行一場奇幻未知之旅。

編《七彩卡通老夫子》電影劇本時，我也採用這種說故事的方法，一個半月後，故事編好了，也畫完故事板，遠東卡通公司開始製作動畫。

這段期間《老夫子》原作者漫畫家王澤到臺灣出席宣傳活動，我跟他在財神酒店討論劇本一個星期，王澤雖然不高興劇中加了李小龍、好小子這兩個卡通人物，但還是尊重我的意見。

工作空檔，王澤想見識一下捏陶，我帶他到天母李昆一陶瓷工作室，王澤親自捏了幾個作品，我也捏了人生第一個陶羅漢，李老師幫我們上釉燒窯，結果作品很專業。當時我跟王澤都一致認為：創作藝術最主要的是構想。

兩年後《七彩卡通老夫子》製作完成準備上映，我們的策略就是先到香港上片，接著再回來臺灣上片。結果賣座很好，成為三年來香港地區賣座最好的臺灣片。

緊接著回臺灣宣傳，雖然我們剛入行，跟新聞媒體一點也不熟，但《民生報》、《中國時報》影劇版卻刊登《七彩卡通老夫子》全版介紹，大肆報導這則振奮人心的影劇新聞。暑假期間電視廣告開始播出後，立刻吸引了無數小朋友。

一九八一年八月七日《七彩卡通老夫子》在臺北院線上映，首映第一天早場，我負責信義路寶宮戲院監票，早上八點到現場，發現觀眾排隊買票的長龍就有一公里長，由寶宮戲院排到信義路鼎泰豐餐廳門口。

《七彩卡通老夫子》於暑假檔期連續上映十四天，天天場場爆滿。當時春節檔成龍的《龍少爺》賣座六千萬，暑假第一檔柯俊雄主演的《大地勇士》賣座六千六百萬，而《七彩卡通老夫子》總票房七千三百五十萬，賣座紀錄打破了臺灣電影票房紀錄，榮獲當年的「金馬獎最佳動畫」影片獎。

當時臺灣規模最大，專門替美國迪士尼加工動畫的宏廣動畫公司老闆王中原，看到《七彩卡通老夫子》大受歡迎，決定將漫畫家牛哥的早期漫畫作品《牛伯伯與牛小妹》改編為動畫電影。

制心

我聽到這消息後說：「就算請迪士尼公司製作《牛伯伯與牛小妹》都沒有救，如果一部動畫電影的題材決定錯誤，再怎麼精心製作都沒有用。」

老闆主要的任務是正確決策，

判斷什麼該做，什麼不該做？

動畫電影題材必須合乎時代潮流，

戲中的感情、故事內容才是王道。

6

另組龍卡通公司

從此我的生命不零售，
將整個後半生批發給自己。

制心

《七彩卡通老夫子》上映後，我跟合夥人謝金塗由於經營理念不同，我退出遠東卡通，另組龍卡通動畫公司。

我在辦公室對所有員工說：「我們要分家了，願意跟隨我的人自動跟我說，其餘的員工留在遠東卡通公司。」

分成兩家後，遠東卡通公司接續製作《老夫子》第二集──《老夫子之水滸傳》，龍卡通公司則專門製作動畫廣告影片。

除了臺灣，也接香港和新加坡的卡通廣告片，例如香港獅球麥、渣打銀行、匯豐銀行、十八部地鐵廣告和林子祥形象的沙士汽水廣告，都出自龍卡通之手。

接下來幾年，我們也製作了《老夫子》第三集──《山T老夫子》和《烏龍院》。

剛開始，龍卡通動畫公司租下位於永康街宏廣動畫公司原址，兩年後，再從永康街搬到南京東路五段的商業大樓。平常維持二十五位員工左右，拍動畫電影時才多增加二十位員工，外面約聘論件計酬的原畫與動畫員工大約有五十位。

不講話的老闆

雖然我是老闆，但我始終認為大家一同為動畫行業打拚，動畫師付出勞力領薪水，老闆付錢請動畫師工作，沒有誰比較偉大或不偉大，所以我很低調，沒有自己的辦公室，我跟大家坐在同一個辦公室，從沒開過會，也很少開口講話。

很多新進著色小姐剛到公司上班都以為我是不會講國語的日本人或香港仔。公司同事之間也很融洽，經營公司七年期間，沒有任何員工辭職。

流水系統

我喜歡創作不喜歡管理，所以將整個工作流程改為流水作業自動化系統。動畫作業分原創、原畫、動畫、描線、著色、攝影六大部門。每個部門由一位總監負責，我負責源頭原創工作：劇本、人物造型、故事板，完成後交給原畫總監，原畫完成再交給動畫總監，每個環節由該單位總監負責，一路下去直到攝影完成。

我說：「流程即是有如流水一樣往下流，每個部門接到工作時，不能讓進度停在自己手上，應趕快完成，讓它流到下一個部門。」

依這個系統作業果然效率很高，此後我也一直維持這個習慣，從不讓工作停留在我手上。會在第一時間完成，讓它往下流，有時同時進行五件事，看著它們順利持續往下進行，內心非常舒暢。

熱衷橋牌

念初中時，我很愛下象棋，棋力還不錯，在我工作環境小範圍裡找不到對手。後來學下圍棋，但往往因為對手風度差，輸了還遲遲不肯棄子投降，頻頻長思而感到胃痛，便對下圍棋失去興趣。經營龍卡通時，有一天從報紙上看到一則新聞：

臺灣張溪圳、張英村勇奪亞洲盃橋牌論對賽冠軍。

張溪圳不正是我們的客戶，黑潮電視電影公司老闆嗎？

當兵之前住在植物園附近時，曾經與建國中學的學生胡亂打過幾次橋牌，很像拿破崙紙牌遊戲，當時不太懂橋牌規則。

有一次，我到黑潮電視電影公司接工作時，問張老闆說：「報紙所說的亞洲盃橋

牌論對賽冠軍的那位『張溪圳』是你嗎?」

張老闆說:「是我沒錯,你也喜歡橋牌嗎?」

我說:「是啊,我還不太會打橋牌,你們在那裡打橋牌呢?」

由於這個因緣,我便經常到國際橋藝中心打橋牌,十幾歲時我很會賭德州撲克,加上我無可救藥的好勝心,一年後,我已經贏得人生中第一座橋牌獎杯——力輪杯論對賽冠軍。由於公司營業情況很好,不需要我多操心。所以我幾乎每晚到橋社打橋牌,也組織龍卡通隊參加所有比賽。

一九八四年,我拍《烏龍院》動畫電影時,為了趕在暑假上映,整整一個半月時間龍卡通全公司上班到清晨三點,我除了畫《烏龍院》動畫之外,還要畫漫畫交稿,每到六點半我還是每天到橋社打橋牌,並且贏得那一年臺灣橋牌正點累積最多的年度總冠軍。

橋牌女國手賴惠萍問我說：「你天天來打橋牌，怎麼有時間畫漫畫動畫？」

我開玩笑說：「你知道嗎？其實有三個蔡志忠，每天輪流畫漫畫、做動畫、打橋牌，今天輪到我這個蔡志忠來打橋牌。」

打橋牌可以紓解工作壓力，也是我犒賞自己努力工作的棒棒糖。從比橋牌的過程中，可以發現自己的思維能力處於顛峰與否？通常到國外參加國際比賽時，是我智商最高、思維能力最好的時候。

直到二〇一三年春節為止，我參加無以計次橋牌比賽，代表臺灣參加十次亞洲盃，兩次奧運，一次百慕達盃橋牌世界大賽。贏得一百二十五座橋牌冠亞軍獎杯。我愛橋牌，也鼓勵大家打橋牌。

與皇冠結緣

動畫是新興行業，常有文化人來參訪，在《聯合報》與《皇冠》雜誌連載漫畫的陳朝寶也常到公司跟我聊天，陳朝寶是當時臺灣最知名的漫畫家，他很想學動畫卡通，也想到巴黎當藝術家。《皇冠》雜誌是著名文藝月刊，是作家瓊瑤的先生平鑫濤創辦的，王澤也授權皇冠出版《老夫子》漫畫單行本。

一九八一年十二月下旬，《皇冠》主編劉淑華突然打電話跟我邀稿。

劉淑華說：「明年一月份開始，《皇冠》雜誌增設「漫畫擂臺」專欄，預備刊登十二位漫畫家的作品，每期十六頁。一月份是陳朝寶，二月份希望能刊登你的作品。」

我說：「有規定畫什麼題材嗎？」

劉淑華說：「隨你自己的意思創作。」

《皇冠》的邀稿，觸動了封存心中已久的那股熱愛漫畫的心靈！好久好久沒畫漫畫了，只畫一期十六頁倒可以試試看，於是便爽快答應了。幾天內我便畫好作品，內容是胖瘦兩位大俠結伴勇闖江湖的搞笑四格漫畫。原想取名《哼哈二將》，後來改名為《大醉俠》。這是我重拾漫畫之筆，也是我的四格幽默漫畫處女作，於《皇冠》雜誌二月份刊登。

雜誌出版幾天之後，《皇冠》主編劉淑華到龍卡通拜訪。

她很慎重地說：「我們社長平鑫濤先生看到您的作品，覺得您畫得很好，希望能長期跟您合作。不知道您能不能為《皇冠》畫漫畫？」

我說：「我還在經營卡通公司，不知道有沒有時間長期兼差畫漫畫？」

劉淑華說：「那麼先跟平先生見個面再說吧？」

我說：「好吧。」

當下便約好：二月二十五日中午，在仁愛路四段敘香園餐廳碰面。

我畫《聯合報》副刊插圖時，已經認識平先生了，製作《七彩卡通老夫子》時，王澤到臺灣出席宣傳活動，曾陪王澤接受平先生宴請，當時便對他的氣度印象深刻。

平先生在忠孝東路福星川菜館宴請王澤，餐廳經理給他一本菜單要他點菜，平先生說：「今天我宴請最重要的客人，請你上福星川菜館最好的菜。」

結帳時，為感謝餐廳經理替他點菜，平先生很氣派地給餐廳經理五百元小費。

見面那天，我提早十分鐘到敘香園，餐廳經理帶我到一間大包廂。乖乖，不是只跟社長見面嗎？怎麼用得著這麼大間的包廂呢？心中正在狐疑，平先生帶著十幾個人進入包廂，《皇冠》總編輯、總經理、發行經理、主編和幾位編輯，還有一個年約八、九歲的小孩，是平先生的乾兒子。浩浩蕩蕩的陣容著實嚇了我一跳，看起來很慎重，

　　　　　　　　　　　　　制心

可見他很看重這次的約會。

席間，平先生說：「《老夫子》漫畫在臺灣很受歡迎，我想找一位臺灣漫畫家創造出獨特的主角。我曾經找陳朝寶以《空空和尚》為漫畫主角試過幾個月，但無疾而終。這期《皇冠》刊登的《大醉俠》我覺得很棒，你是個適合的人選，不知道你是否願意長期畫下去？」

平先生態度誠懇殷切，讓我難以推辭，我說：「我通常得事先準備周全，才敢端上臺面。」

「這是應該的啊！」

「先讓我準備一年，我們一年後才開始在《皇冠》雜誌正式連載。」

「我同意！」

平先生立刻站起來，微笑地向我伸出右手，我也站起，兩隻手有力地握在一起。

這一天，臺灣兩大報的全版廣告是香港新藝城電影公司為《夜來香》等三部連續推出的電影廣告，廣告詞是：

平先生套用新藝城電影廣告詞：「我們二月二十五，強打十年！」

「二月二十五，強打四十五天！」

「好，二月二十五，強打十年！」我說完之後，兩人再度緊握對方的手。

此後，我利用暇餘時間畫，一九八三年三月《皇冠》雜誌開始連載《大醉俠》，這也是我的四格幽默漫畫第一個作品。而平先生是領我重返漫畫領域的大恩人，幾十年來我跟他是永遠的好朋友。

二〇一四年二月二十二日是《皇冠》創刊六十週年紀念日，平先生選了跟《皇冠》

制心

有淵源的六位作家出版六本書。

二〇一三年七月接到平先生的電話，邀請我提供一本書以紀念創刊六十週年。我當然義無反顧，幾天後交給《皇冠》《蒲公英的微笑》這本書。平先生寫了一封謝函：

敬愛的志忠：

感謝你概允為《皇冠》六十週年，添加光彩。有首西洋名曲叫〈Beautiful Sunday〉，曾經紅極一時，人人愛聽。

上星期日七月二十八日對我而言，也真是美麗的星期日。上午你在陽光燦爛中，翩然到我家，帶來珍貴畫作以及杭州名茶。久別重敍，你依然神采奕奕，談現況談未來，充滿自信。

我祕書淑玲，送你去遠企的路上，聽了你的談話，回來對我說：「蔡先生是不是天上的星宿下世？」

我自認為從來沒有低估你，但我還是低估了你，我不能以一般人的標準來衡量你的智慧和高度，遠遠超過一般人，你不僅是天才，你是奇人、哲人。

你的作品，將會是世界經典中的經典，志忠，我已高齡八十六，我不會言不由衷，我向你致敬！

「偉大的漫畫東方智慧系列」。

《皇冠》何其慶幸，能得到你的垂愛，在登完《蒲公英的微笑》後，接著刊登你亡，我對活著的整個過程很是滿足。

明年二月，《皇冠》六十週年特刊出版後，我的人生目標已完成，我欣然面對死

現在，我倒希望活得更長一點，能夠多讀到你一些的希世奇珍。

我認識很多人，平先生是影響我一生的關鍵人物，感謝您！我永遠的朋友，平鑫濤先生。

四格漫畫時代

《大醉俠》在《皇冠》連載後，我對四格幽默漫畫的狂熱便一發不可收拾，開始設計其他搞笑漫畫人物，當時香港武打明星洪金寶曾主演一部《肥龍過江》，我以此為範本，畫了一百多則四格幽默漫畫《肥龍過江》，我想到從沒連載過四格漫畫的《聯合報》投稿。

我知道陳朝寶每天晚上都到《聯合報》兼差畫政治漫畫，明人不做暗事，我先打電話給陳朝寶：「阿寶，我要到你們公司投稿漫畫。」

陳朝寶說：「沒有用的，我跟主編提過幾次，要他們每天刊登我的漫畫，主編都沒答應呢。」

我說：「不要緊，我去試試。」

一九八三年十二月二十七日晚上六點半，我到聯合報一樓電梯旁，用警衛桌上電話打電話：「我找萬象版主編。」

「我就是，你哪位找？」

「我叫蔡志忠，來跟你們投稿漫畫。」

「你直接將稿子寄到萬象版就好。」

「我已經在你們樓下了，我的作品很棒，要不要下來看一看？」

萬象版主編沈明進匆匆下樓，我交給他一張名片和一本大冊頁，裡面有一百篇上好色彩的《肥龍過江》四格幽默漫畫，足夠刊登三個月。

剛回到公司，便接到沈明進電話：「剛剛跟我們主任唐經欄開會討論，決定明年一月一日開始連載你的漫畫作品《肥龍過江》。」

元旦當天《肥龍過江》便開始在《聯合報》萬象版連載，此後我持續在這個版面連載十年。

人常常只是嘴巴說說，光說不練，也往往還沒準備充足便開始行動。

依我的經驗，自己還沒準備好，不要輕易示人。

行動時做好周全準備，往往能感動人，也常常因此而成功。

帥哉李碧華

緊接著我畫《光頭神探》，主動跟《民生報》副刊主編薛興國投稿，在報上連載。

《時報周刊》發行人簡志信也跟我邀稿，我學古龍的盜帥楚留香，創造一個亦正亦邪的非典型英雄《盜帥獨眼龍》在周刊連載。

由於龍卡通公司曾替中國、香港、新加坡拍過卡通廣告片，跟當地媒體熟識，所以《肥龍過江》、《光頭神探》《大醉俠》也同時在香港《東方日報》《明報》和新加坡《聯合早報》、《聯合晚報》、《新明晚報》連載。馬來西亞《星洲日報》、《民報》、《建國日報》也每天刊登，只是馬來西亞依當地媒體的慣例不付稿費。

《大醉俠》等四格漫畫作品打開香港、星馬等地的知名度，一九八四年三月下旬，《東方日報》請專欄作家李碧華到臺灣，採訪兩位在香港有知名度的文化人，我跟林懷

民是被採訪的對象。

李碧華不愧是知名作家，採訪風格與眾不同，為了採訪林懷民，她在雲門舞集學舞一個星期。

李碧華行為很帥，採訪前事先跟我約定：「我不問你任何問題，但要在龍卡通跟你們上班三天，跟你一起行動、一起吃飯。」

當時我不知道李碧華是香港非常有名的作家，她也沒說自己是《胭脂扣》、《霸王別姬》、《青蛇》的作者。只知道她在《東方日報》有個「白開水」專欄，出版過一本《男人只不過是一瓶驅風油》。

我們像朋友一樣聊天，也沒看她做筆記。回港後她便寄來那篇文筆很好，刊登於《東方日報》上的〈大醉俠的臍帶〉文章。

不切割生命去換錢

一九八四年，《皇冠》雜誌創刊三十週年，要每位作家寫一小短篇。我寫了一篇〈十年人生感想〉短文：

我過去花了十年賺得一千萬元，

我常想還給上蒼這一千萬元，

換回我的青春十年，當然我辦不到。

但從此我一定辦到不再以任何十年、一年或一天，

去換取一千萬元。

用時間換錢，到頭來一定是個虧本生意，因為我們無法在臨死之前，用一千萬換多活十年、一年或一天。文章刊登出來之後，我便立下人生大願，此生不再切割任何生命去換錢，除非我真的需要那筆錢！

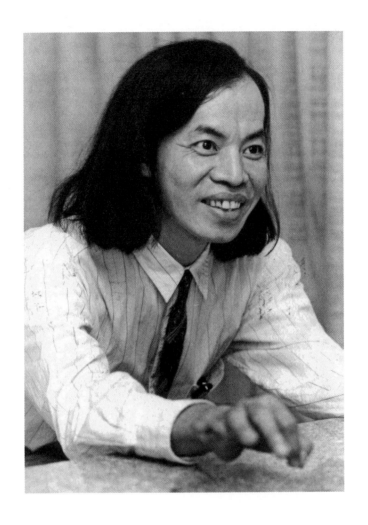

結束龍卡通公司

同年的六月二十五日，《烏龍院》動畫電影如期完成，剪接配音後於八月十三日在臺北院線上映，由於在報紙連載一年半的漫畫已慢慢退燒，不如之前火紅，全省票房兩千四百萬左右，不如預期賣座。投資者們沒賺到錢，還小虧一點點。

當時我對別人說：「拍《烏龍院》電影都賺不到錢，我預言十年內，臺灣不可能拍動畫電影能賺到錢。」

我不想再經營動畫了，那一年，我三十六歲，已經開了七年動畫公司，拍了無數動畫廣告影片與四部動畫電影。擁有三棟房子、存款八百六十萬元，從此只要不賭錢、不投資、不借別人錢、不替人擔保，活到八十歲我還有錢吃泡麵。

我對自己說：「夠了！這一生為錢做事的日子到此為止。我要去做更有意義的事。」

於是我將公司的股份全部送給四位元老級員工，由他們經營，龍卡通便能繼續維持下去，我要心無旁騖做個快樂的漫畫人。

《皇冠》主編劉淑華聽到這消息，問我：「何必放棄公司呢？你可以像從前一樣，動畫、漫畫兩邊兼顧啊？」

我說：「追兩兔不得一兔，我要全力以赴畫漫畫。」

離開龍卡通公司，我在忠孝東路《聯合報》正對面成立漫畫工作室，專職畫四格幽默漫畫。

然而人算不如天算，四位擁有股份的員工各有私心，由於每個人持有龍卡通的股份比例擺不平，打從一開始便分裂為兩家，接著又分裂為三家，公司名字便由龍卡通公司變成三家不同名稱。幾年後，由於三家兄弟公司相互削價惡性競爭，動畫製作水準也大不如前，三家公司逐漸停業，龍卡通也從臺灣動畫行業消失了。

投稿日本漫畫雜誌

四格幽默漫畫在臺灣、香港、星馬等地走紅後，我想進軍日本，便帶著新聞媒體報導剪貼簿和四格漫畫作品搭機到東京。由於我還不會日文，在東京請一位留學生當翻譯，到專門出版四格漫畫週刊的芳文社、雙葉社、少年畫報社投稿。

我很瞭解一位臺灣漫畫家到日本出版社投稿，是一件困難任務，通常他們會派一位小編輯跟你喝杯咖啡，收了你的作品便丟進下層抽屜，此後便沒了下文。因此我在出發前先印好「龍卡通公司社長」名片，到日本出版社一樓，遞給櫃臺小姐名片，說：「我來自臺灣，想見社長。」

小姐說：「對不起，社長不在，我們的總編輯行嗎？」

我說：「跟總編輯見面更好。」

總編到了一樓，便遞上新聞報導剪貼簿和我的四格漫畫作品，通常都會當場拍板定案，我投稿三家都被採用。一個月後，芳文社、雙葉社、少年畫報社三家漫畫週刊，便開始刊載我的作品。

心態改變

臺灣除了《聯合報》、《民生報》、《時報週刊》、《皇冠》雜誌、《皇冠漫畫周刊》之外，還在《日本文摘》、《牛頓》、《小牛頓》……連載我的漫畫。

當時一則四格漫畫稿費兩千元，在報紙畫一檔每天連載的漫畫專欄，一年稿費七十三萬，大約是當時上班族的三倍，我畫了很多專欄，雖然收入是一般人的十五倍，比以前經營動畫公司還要多，但不想用生命換取鈔票。我始終覺得畫四格幽默漫畫是雞肋，食之無味、棄之可惜。我想做更有意思的事，不想畫四格漫畫一輩子。

7
東京一匹狼

創意是最偉大的叛逆，
創意不會從天上自己掉下來。

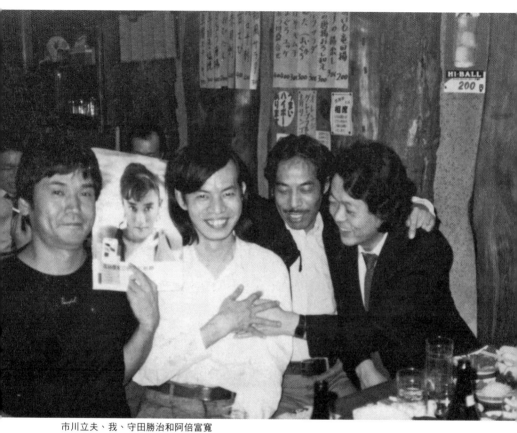

市川立夫、我、守田勝治和阿倍富寬

制心

一九八四年十二月二十二我到東京出席少年畫報社所舉辦的漫畫家望年會。

席間，有一位漫畫家市川立夫跟我說：「以後你來東京別住飯店了，可以跟我一起住，大家分攤房租。」

跟日本漫畫家一起住？光聽起來就很有趣，我答應了，當場跟他要電話。

四個月後，我做好長期待在日本的準備，搭機到東京，在東池袋練馬區櫻花臺，跟市川立夫一起合租一間名叫芳葉莊的簡陋組合屋。

內容才是王道

日本是漫畫王國，只有少數作品火紅的漫畫家收入很高，大多數漫畫家日子還是過得很清苦。

市川立夫很愛漫畫，但一個月五幅單格漫畫的稿費無法過活，必須每天清晨四點起床，到練馬區役所當清掃馬路工，收入才勉強夠生活。

他說：「從前我負責開灑水車，因為車子必須開得很慢很慢，常常邊開邊打瞌睡，不如下車掃地來得清涼乾脆。」

後來他不當清潔工，清晨在新中野漁市場搬魚，每天下午到彈珠店打彈珠。

我問他：「你怎麼不畫漫畫，而天天打彈珠呢？」

他說：「除了每個月五幅單格漫畫之外，沒有其他雜誌社跟我邀稿啊！」

我跟市川立夫很不像，我很喜歡畫漫畫，跟有沒有雜誌要刊登沒有關係。最重要的關鍵是自己該畫什麼題材？我總認為漫畫只是一種語言，一種表達手法。漫畫以畫面講故事，故事才是主要的重點！

有媒體問我：「當漫畫家需要具備什麼條件？」

我回：「當漫畫家要有三個條件。」

有用圖像講故事的能力。

很會編故事，

會畫漫畫，

如果只有第三個條件，那麼便可以成為大導演史蒂芬·史匹柏（Steven Spielberg）、宮崎駿、李安、張藝謀和馮小剛。

如果你只有第二個條件，那麼你便可以成為大文豪莎士比亞（William Shakespeare）、伏爾泰（Voltaire）、巴爾扎克（Honoré de Balzac）和海明威（Ernest Hemingway）。

如果只有第一個條件：只會畫漫畫，那麼對不起！你只能當別人的助理，不能成為漫畫家，如同只會寫字的人不能稱為作家一樣。

讓讀者著迷的是故事情節，而不是畫畫的技巧。是透過畫面所呈現的故事內容吸引人，而不是畫面本身。我深知漫畫的功能，也懂得這些道理，那麼目前的問題……

究竟我要畫什麼題材？什麼內容呢？

我曾經看過上海《新民晚報》漫畫專輯，社長的序言提到……

毛主席說：「漫畫要為政治服務。」

魯迅說：「漫畫無非幽默諷刺。」

我從不認為漫畫只能畫政治、幽默、諷刺或故事，漫畫像文字一樣是一種表達工具，沒有什麼主題不能用文字描寫，同樣的任何題材也可以透過漫畫來表現。

佛經、禪宗、物理、數學……沒有什麼題材不能用漫畫來畫，內容才是重點，內容才是王道！我看很多書，類型也非常多，其中一定有很多適合用漫畫來表現的。

《漫畫莊子》

有一次跟市川立夫聊天，我提到「莊周夢蝶」的故事：

有一天黃昏，莊周夢見自己變成蝴蝶，

他拍拍翅膀，果然像是一隻蝴蝶，快樂極了。這時候，他完全忘記自己是莊周。

過了一會兒，他在夢中大悟，原來那得意的蝴蝶就是莊周。

究竟是莊周做夢，夢到自己變成蝴蝶？還是蝴蝶做夢，夢到自己變成莊周？

市川立夫說：「好像柏拉圖也有類似的故事。」

我猛然想到：「何不將諸子百家思想畫成漫畫呢？」

剛好我隨身帶著幾本《莊子》、《老子》、《墨子》哲學思想，當下便停止聊天，開始研讀《莊子》。

我發現我跟《莊子》很像，追求天人合一、清靜無為、凝神寂志，不把名利看在眼裡。《莊子》首創以寓言方式談哲學，很適合用漫畫表現，裡面有無數有趣的故事⋯

莊子說：「筌是用來捕魚的，魚捉到之後，筌就可以捨棄了。捕獸器是用來捉兔子的，捉到兔子以後，捕獸器便可以捨棄了。文字是用來傳達思想，直接去了解思想，不要去看文字表面。」

朝三暮四

有個養猴子人拿橡子餵猴，有一天他對猴子說：「早上給你們吃三升，晚上吃四升好不好？」

猴子叫道：「不要，不要。」

他又說：「那麼，早上吃四升橡子、晚上吃三升好了！」

猴子開心了：「好好好！」

邯鄲學步

燕國有個小孩，到趙國邯鄲學習步法。

但是，他非但沒有學會邯鄲人的步法，反而把自己原來的步法忘掉了，只好爬著回家。

養生主

莊子說：「人生命有限，知識無窮。以有限生命，去追求無窮知識是非常危險的。知道危險卻以為知識使你聰明，那就更危險了。」

我自己也不想用有限的生命，去賺取這輩子用不上的錢，便很興奮地動筆把莊子思想改編成漫畫，十天後，已經完成整本漫畫的草稿。

與講談社約定出版

由於東立出版社范萬楠的關係，我跟講談社漫畫單行本主編阿久津是好朋友，我約他喝咖啡，給他看我的新作。

阿久津看完驚呼：「哇！這是震撼漫畫界的創舉，書出版之後保證會轟動。」

「不只是《莊子》，我要畫整套的中國思想系列。」

「你還要畫什麼？」

「《莊子》之後，還要畫《老子》、《孔子》、《孫子兵法》、《韓非子》等」

「這套漫畫一定要給講談社出版。」

「我當然非常樂意。」

幾天後，阿久津把漫畫草稿交給講談社第三編輯部部長——古屋信吾看，他當場答應講談社要跟我簽約，出版諸子百家系列。我的漫畫理念沒有錯，重點不在於技巧，而在於題材。只要作品好看，有意思，出版之後肯定受歡迎！

接著我一邊完稿《漫畫莊子》，同時也繼續畫其他諸子百家。由於市川立夫只會日文，我跟他都是以簡單英文加上寫漢字溝通，他試圖教我日文，每天教兩三句，功效不大。既然我想在日本發展，學會日文是起碼的本分，才能跟出版社主編和日本漫畫家溝通，於是我到高田馬場早稻田大學隔壁，由翁倩玉掛名董事長的日本語國際學校學習日語。

一九八五年五月十三日星期一開始，每天下午到校上課三個小時，每班學生大約二十五人，我們班上有四個華人，除了一位猶太人外，其他都是韓國人。上課情形有如角色扮演，老師先念一遍課文，然後依課文扮演主人或來訪的客人，每位同學必須上場演一遍，誰都閃躲不了。由於生活於日語環境，到餐廳點菜、喝酒、吃飯、買漢

堡、喝咖啡⋯⋯處處都得使用日文，所以進步很快，發音也比較正確。

六月底，我太太帶女兒到日本在東京過暑假，也要參觀築波博覽會，因此我休學陪她們旅遊。母女抵達的第一個晚上，我宴請市川立夫、插畫家守田勝治、德間書局寫真部副部長阿倍富寬三位日本友人，在小酒館一起吃飯喝酒，女兒看我整晚都用日語交談，覺得很神奇。

第二天早上，女兒問我：「日語很簡單嗎？」

我說：「日語是全世界最簡單的語言，只有五十音，發音跟西班牙語一樣，全部是由子音和母音構成，不像英文或北京話那麼繞口」。女兒因此信心大增，也開始學日語，移民加拿大時，八年級必須選修第二語文，女兒便選修日語。

過完暑假，太太和女兒離開日本沒幾天，我接到李榮東的電話：「恭喜！你得到『十大傑出青年獎』了，九月中旬一定要回來領獎。」

榮獲十大傑出青年獎

開龍卡通時，我經常逛畫廊，有時也會買幾張畫。後來跟初中同學李榮東、漫畫家陳朝寶、設計家謝義槍、水墨畫家周橙在復旦橋光武大廈九樓合開「東之星」畫廊。

李榮東曾用一間小套房換陳朝寶十幾張水墨畫，李榮東參加青商會當北投分會會長，每個分會必須推薦年紀低於四十歲的傑出人士參加十大傑出青年選拔。

有一天他跟我說：「去年我推薦陳朝寶，但沒獲獎，真氣人，今年我要推薦你。」

「我又沒有比陳朝寶厲害，連他都沒獲獎了，我不是機會更渺茫？」

「給我你的資料，我推薦你就是了。」

我拗不過他，便給他我的個人資料。

接到自己榮獲第二十三屆十大傑出青年的消息，不得不暫時終止日本之旅，回臺接受頒獎。打電話告訴太太這個消息。她在電話那端哭了起來，覺得自己畢竟沒有看錯人。

十傑的得獎人共分：醫學、農業、工業、商業、公教、體育、警政、文化等十類。由於文化人常上新聞媒體，因此選拔競爭最劇烈。

回臺接受頒獎時，才知道這屆文化類評審委員是有老蓋仙之稱的幽默大師——作家夏元瑜，聽說選拔會議中夏老師大力推舉我。

夏元瑜說：「將漫畫發展到日本、香港、星馬很不容易。拍動畫卡通賣座第一又獲得金馬獎，叫好叫座，更是不簡單。」

領獎之後，又趕回東京繼續畫漫畫學日文。

日語學校教務處問我：「上次你上到哪一本課本？」

「我忘了。」

「紅色課本？還是黃色課本？」

「喔，是紅色吧？是紅色課本。」

一時忘記，上課時才發現弄錯了！現在上的是第四個半月的課程，我跳過中間三個月沒上，課堂上完全聽不懂，一下課立刻逃回家。急忙找念明治大學的橋友鄭得統惡補，自己在家自修、勤練句型、背單字，一星期後再到學校上課時，終於趕上進度。

原本六個月的初級日語課程，我只上三個月，畢業考試還考第三名呢！花三個月時間學日語，在東京生活用日語會話和簡單交談沒問題。以下是我學日語的獨門絕招：

如何在三個月內學會日文？

首先要先背好五十音的片假名

初學日文，光是背五十音的片假名、平假名就會累死人，很難記得牢靠。由於日文的片假名取自於漢字部首，例如：前十音是取：阿、伊、宇、江、於、加、幾、久、介、己，十個漢字的部首或局部。

背五十音的片假名時可以直接背漢字，等到要書寫時，才還原為日文的片假名。

阿伊宇江於
加幾久介己
散之須世曾
多千川天止
奈仁奴禰乃
八比不部保
萬三牟女毛
也伊由江與

　　　　　　　　　　　　　　制心

日文平假名是採用中文草書，例如：前十音是取：安、以、宇、衣、於、加、幾、久、計、己，十個字的部首或字的局部。因此記憶也直接記平假名出處的五十個漢字。五十音出處的漢字是讓我們記得牢靠的根基。

和井宇慧乎

良利流禮呂

良利留禮呂

也以由衣與

末美武女毛

波比不部保

奈仁奴禰乃

太知川天止

左之寸世曾

加幾久計己

安以宇衣於

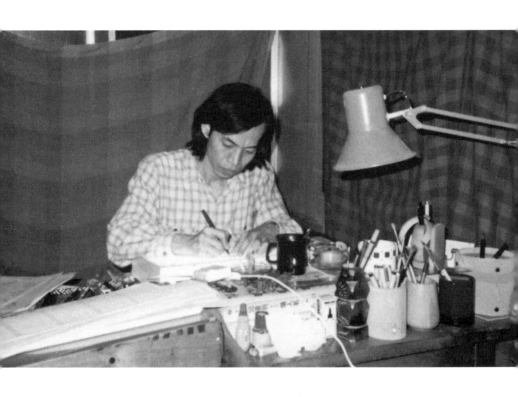

制 心

和為宇惠遠

然後我從課本和報張雜誌文章自己歸納出日語二十九種句型，再套入名詞、動詞，便可靈活地拼句子。

接著便需要背大量名詞和動詞。我以圖像聯想記憶法，背八百個動詞和一千個名詞。名詞比較好背，動詞比較難記。日語動詞可以採用有形象的物體動作來記憶，物體是相關音的連結，動作是意義的連結。

例如：日文「舞蹈」的發音類似「麥以」用麥在跳舞記住音：「麥」與意：「舞蹈」讓動詞與動物行為相連，讓名詞融入情境畫面。

8

揭開漫畫新紀元——

是誰能將艱澀的文字變得淺顯易懂？
這是漫畫家的責任。

TSAI CHIH CHUNG

ZHUANGZI SPEAKS

Translated by Brian Bruya

The Music of Nature

制心

一九八七年六月，我已經完成漫畫諸子系列等多本漫畫書，我想直接出書，不在意雜誌連載的稿費，為了宣傳《莊子》、《老子》只在時報的《歡樂漫畫半月刊》連載過一期，便由出版社直接出書了。

從前在皇冠和香港博易所出版的《大醉俠》、《龍門四寶》都是正方形，我想沿用這種開本，但如果書是正方形，左右兩邊留有空白該怎麼辦？於是放進該篇漫畫的文言文，結果大受好評。

為了區隔與錢穆、陳鼓應教授們所著的《莊子》、《老子》、《孔子》，所以書名改為《莊子說》、《老子說》、《孔子說》，加了一個說字，變成現在進行式，唸起來也比較親切。

我覺得書名還不夠優雅，由於我很喜歡《莊子說》〈大地的簫聲〉那篇故事，於是加了副標題：「自然的簫聲」，整套系列也沿用這個方式，智者的低語、仁者的叮嚀聆、曹溪的佛唱、尊者的棒喝、法家的峻言，細心一點的讀著便會發現副標題最後一個字都跟聲音有關。一切就緒，漫畫《莊子說》終於出版啦！

八月十二日《自然的簫聲——莊子說》上市，九月一日便名列金石堂暢銷書排行榜第三名，只銷售十三天就勇奪第三名（金石堂於每月二十五日結算），下個月理所當然是冠軍了。真實情況跟我想的一樣，連續獨佔鰲頭十個月，一直是暢銷書第一名。

這股漫畫旋風，連續兩年都名列臺灣出版界十大新聞之首，以下是當時臺灣出版界十大新聞的頭條新聞：

《莊子說》揭開本土漫畫新紀元（一九八七）

蔡志忠在國內漫畫界崛起甚早，是怪傑，也是藝術創作人才裡極少數令人羨慕，能執守藝術又足以好好養活自己的人。也就是說，名聲、收入與創作慾的滿足而言，他都是豐收的。他製作過卡通電影，開風氣卻又不戀棧，不斷創新，國內很大一部分的人，每天都是從看蔡志忠的彩色武俠漫畫開始，迎接一天繁忙生活。

去年的蔡志忠，更因為《莊子說》的結集出書，締造佳績，再創個人事業高潮。

曾在《歡樂漫畫半月刊》連載的《自然的簫聲——莊子說》，一上市即衝入排行榜之

首，多少也與前任榜首——《野火集》的熱潮消退有關，「野火」之後，榮登王座的居然是漫畫書，而且是以古典中國為素材的漫畫書，怎不令人興奮？

《莊子說》的脫穎而出，深具文化上的意義。臺灣漫畫界的取材，向來受到東洋味太濃之批評，不然便是過分西洋式的誇張，難得蔡志忠從中國經典舉材，且據他自己說，諸子中可說之人尚多，即使撇開他作品暢銷的市場成績不談，從「開拓本土漫畫未來發展新契機」而論，都是意義深長的。

漫畫文化興起，蔡志忠獨佔鰲頭，國立編譯館漫畫審查制度宣告結束（一九八八）

雖在前年就已露出端倪，但漫畫的洶湧浪潮卻是去年才大量湧現。除了報刊適用的消遣、諷刺題材，較為嚴肅的創作也大受歡迎。而能兼跨娛樂與教育兩個範疇，並且同時遊刃於報紙、雜誌與書籍的，無疑以出道極早、漫畫閱歷均極豐富的蔡志忠最為風光。《莊子說》探路成功之後，漫畫版《老子》、《孔子》、《列子》等隨即跟進。而轉移時空架構的《西遊記三十八變》、《水滸傳》也為古典通俗文學再添一冊外傳。

飽受過量資訊轟擊的現代讀者無法消化硬核核般的知識內容，以漫畫軟化思想典籍的策略似乎特別有效。而各媒體四格漫畫的專欄偶也提供對社會現象、人際關係或夫婦倫理的洞察，無害健康而有益消遣。

掌管漫畫生死大權的國立編譯館也順應輿情，取消審查，更令漫畫獲得實質尊重而報紙增張之後，漫畫需求增加，預估今年創作風氣將再提高。

國立編譯館漫畫審查制度宣告結束，其實也跟我有一點關係，《莊子說》、《老子說》首刷都送審，國立編譯館一字不改給了執照。時報出版社以為《孔子說》更不會有問題，執照還沒發下來就先印好五萬本，結果送審後國立編譯館要求修改其中內容一小部分。

國立編譯館漫畫審查制度，來自一段新聞媒體與政府打壓漫畫的歷史，一九五七年，臺灣興起漫畫熱潮，新聞媒體圍剿，臺灣政府刻意打壓，自一九六六年五月開始，政府實施違憲又極為嚴格的漫畫審查制度。

一九八三年第二次漫畫浪潮興起，知名漫畫家牛哥經常上媒體，跟掌管漫畫生死大權的國立編譯館抗爭，也連署一大群漫畫家到法院控告國立編譯館，漫畫家與政府展開長達四年的官司，這次新聞媒體站在漫畫家這一邊，國立編譯館自己也心虛得很。

我於星期五下午一點半到國立編譯館，跟曾館長說：「館長，漫畫《孔子說》已經印好五萬本，無論給不給執照，我們星期一定發行，國立編譯館要扣押，必定鬧新聞，那時再由全民來評評理吧。」

曾濟群館長從善如流，從此國立編譯館便取消漫畫審查制度。

後來我聽說牛嫂指責我：「蔡志忠搶了牛哥的功勞。」

有一次漫畫家聚會碰到牛嫂，我對她抱歉致意：「牛嫂，漫畫審查制度宣告結束，全是牛哥跟國立編譯館抗爭的功勞，我只是壓倒駱駝的最後一根稻草。」

接受媒體採訪

當初臺灣只有師大、文化學院、藝專三個大專院校設有美術系，但幾乎所有的漫畫家都來自於復興美工，很少有漫畫家上過大學。因此詩人、作家和新聞專欄作家誤以為漫畫家只會畫漫畫，沒有文化，而瞧不起漫畫家。由於自己沒有亮眼的顯赫背景，加上臺灣漫畫家長期被人看不起，在我最火紅之時經常接受媒體訪談。被訪談時我總是很強勢高調，常稱自己多才多藝、智商高、學問又好，很不像我靦覥、害羞的個性。

其實我是在為臺灣漫畫家平反，文化界人士原本就已經看不起漫畫家了，如果我再宣稱自己不怎麼樣，表現得很謙卑低調，詩人、作家們更認定漫畫家本來就應該被看不起。自從漫畫諸子百家系列暢銷，媒體廣為報導之後，臺灣地區的文化人再也不敢看不起漫畫家了，因為我是在他們的戰場──文學類暢銷排行榜打敗他們的。

第二次打壓漫畫

接連十個月漫畫《莊子說》都是暢銷書第一名，不但如此，排行榜第二名、第三名、第四名也都是我的同一系列作品。

其他出版社和暢銷作家都受不了，他們說：「萬一蔡志忠出版十本書，那麼我們豈不只能爭搶排行榜第十一名了？」

眾人紛紛跟金石堂建議：「漫畫書不能歸類為文學類，應該歸兒童類，只能擺在地下室。」

金石堂連鎖書店企劃部經理陳文棋擋不住這股強大抗議潮，只好依建議將漫畫書全部掃到地下室角落，才平息風波，這也是臺灣漫畫史上第二次被打壓，從一九八四年開始，由《中國時報》帶頭興起的第二波臺灣漫畫高潮也因此慢慢退燒。

直到後來漫畫出版社跟金石堂達成協議：漫畫書不再參與文學類暢銷書排行榜，才獲准擺回一樓新書類。

漫畫諸子百家系列雖然在臺灣退燒，但旋風蔓延到日本、韓國、香港、東南亞、泰國和大陸等地，誰也擋不住這股漫畫狂潮。

　　　　　　　　　　　　　　　　　　　　　制心

進入中國

有一天，滾石老闆段鍾沂電話給我：「英國章魚出版公司想出版你的系列漫畫。」

一九八八年六月三十日我飛到香港，跟章魚出版公司亞洲經紀人歐陽英見面，洽談英國版權。

第二天早上香港商務印書館陳總與香港三聯書店總經理董秀玉，請我在銅鑼灣李園飯店二樓喝早茶。席間，董秀玉無心喝茶，她一直在說服我：「你那套漫畫諸子百家讓我們出版吧！」

我說：「早已經跟香港博易出版社簽約了。」

董秀玉說：「我說的是大陸，不是香港。」

我說：「好，版稅百分之十，依印刷量付錢。」

董秀玉說：「行，就這麼說定。」

一九八九年二月十五日，我從東京直飛北京，日本講談社漫畫單行本主編阿久津與北京三聯書店總經理沈昌文到機場接我。

沈先生在車上問我：「蔡先生在北京想認識誰？我可以安排。」

我說：「我想認識棋聖聶衛平和畫家韓美林。」

沈昌文先生關係好，幾天後在天壇東路八十一號中國棋院跟聶衛平見面，還跟他搭檔打了四副橋牌。我送他幾本自己的作品，拋磚引玉換得一副名貴的圍棋雲子。接著又在北京飯店跟韓美林見面，我拿一疊美金想跟他買畫，韓老師說得爽快：「我的畫只送不賣」。當天晚上還邀請我他家吃飯，臨走時，韓美林果真爽快地送我兩張畫。

兩位大師都是性情中人，我們一見如故，此後二十幾年一直都是好朋友，我還跟聶衛平搭檔組隊，贏得幾個橋牌冠軍獎杯。二○一四年十二月二十一日世界韓美林日，我到通州韓美林美術館，特地跟韓大師致賀詞。

有一天，沈先生派司機接我到一個大學研究室去見鄧林。原來鄧女士是我的粉絲，一、兩年前她便取得我臺灣版的所有作品，後來再到北京跟她吃過幾次飯，並帶了八十六本橋牌書和整套的漫畫諸子百家，請她轉送給她的父親鄧小平。

三月一日漫畫諸子百家系列正式在大陸推出，在王府井新華書店舉辦簽售活動。讀者為了跟作者見面簽名，在飄著細雪的嚴冬街道，隊伍排了一公里長，第一次看到這種場面，我感動得不得了。華書店進貨的二十一萬本書，當天便銷售一空。

回臺後，媒體問我：「北京如何？」

我說：「北京很冷，但人心很熱。」

9

移民溫哥華

人人都在尋找天堂，每個人的天堂都不一樣。
尋找美麗的家園，是所有生命的夢想。

制心

六、七○年代，臺灣資源缺乏，加上又怕共產黨，很多人都設法移民美國。曾聽溫世仁說：「大學男生沒宣稱自己要留學美國，便交不到女朋友，女學生也宣稱自己有在美國留學的男朋友。」

我太太年輕時，每個週末都到南陽街補習托福，很想一圓美國夢。女兒上小學一年級時，從《時報週刊》知道洛杉磯有很多臺灣小留學生，當時她便想獨自一人到加州當小留學生。我當時很喜歡買房子，看了勞勃·狄尼洛（Robert De Niro）主演的電影《紐約，紐約》（New York, New York）第三段故事有紐約蘇荷區畫室的場景。

我問旅居紐約蘇荷區的臺灣畫家楊熾宏：「紐約蘇荷區老舊倉庫改裝的畫室，一間大約多少錢？」

楊熾宏說：「大約美金二十萬元」。當時便很想到美國購買紐約蘇荷區藝術家作為畫室的一間大倉庫。一九八九年七月一日，一個因緣際會，我到溫哥華買了一棟景觀很美的海景別墅，順便為全家辦了投資移民，一圓老婆女兒的美洲夢。

女兒與我

從小女兒常跟我在一起，因為我很獨立又不太講話，女兒也跟我很像，獨立自信得超乎尋常。

女兒一歲半左右，有天晚上我載她出去吃飯，回到家我先打開靠人行道的車門讓她下車，我用大鎖鎖好車子從馬路側下車，發現她由車後走到馬路過來找我，剛好一部大卡車高速駛來，差一點點壓到她，嚇出我一身冷汗。

我當下決定要教她馬路如虎口這件事，於是跟她走到斑馬線，要她一個人過馬路，只見她左顧右盼跑過馬路，我要她從對面再回來，她又如法炮製跑回來。從此我跟她上馬路一定不牽她的手，路面高速行駛的車子便是她的事。我們無法照顧子女一輩子，所以盡早教他們獨立自處，父母該什麼時候放手？

在他能站起來時，放手讓他自己走。

有思考能力時，讓他自己決定事情。

我們會因為父母放手，讓我們自己做什麼而感謝他們，不讓我們做什麼而恨他們。

我的父親如同三千年前，世代務農的祖先一樣，明白自己無能教導一個要到臺北畫漫畫的小孩，他所能教的便是跌倒要自己爬起來的獨立勇氣。我受父親無為而治，讓我有機會選擇自己的最愛完成夢想。我也將這個傳統傳給我的後代。對於將留學美國的女兒，我能教導她的就是獨立思考、勇於作自己，失敗了擦乾眼淚再站起來。

紀伯倫說：「孩子是通過你們而來，卻不是因你們而來。他們是生命的子女。」

父母是弓、小孩是箭。弓只能幫助箭到達箭要去的地方。盡力拉開弓，愉快放開手，讓愛的箭飛到他的夢想。把愛給他們，卻不能給予思想，因為他們有自己的思想。努力仿效他們，卻不可企圖讓他們像你。因為生命不會倒行，也不滯留往昔。

一九九〇年五月一日，由於太太工作尚未結束，我跟女兒先移民加拿大，抵達溫

哥華後，前兩個星期忙於買家具、佈置新家，安排女兒到家附近西溫中學註冊上學。

有一天接女兒放學，在車上我問她：「你們班上有幾位臺灣同學？」

女兒說：「每堂課同學都不一樣，沒有所謂我們這一班。」

我問：「我聽不懂？」

女兒說：「上學第一天，校長派一位同年級加拿大女同學，要我所有的課都跟著她，依她所選的課上學，每堂課不同教室不同同學。」

我很驚訝：「初中就要選課？」

女兒說：「是的，但有很多必修課，男生要上裁縫烹飪，女生也要上木工。」

外國辦教育的觀念比臺灣正確多了，讓孩子多方嘗試，才能選擇真正的愛好。

有一天女兒下課回家，高興地說：「全班都說我是數學天才。」

「哇！在臺灣上課時數學經常不及格，怎會是數學天才呢？」

「數學老師也誇我是數學天才。」

「怎麼個數學天才法？說給我聽聽。」

女兒說：「今天教九九乘法表，老師一問我立刻說出答案，全班都很驚嘆！」

臺灣小學三年級就將九九乘法表背得滾瓜爛熟，加拿大到八年級才教，女兒因此被誤認為是個數學天才。

我跟女兒說：「現在妳的問題很嚴重，大家都認為妳是數學天才，如何不讓別人發現妳原本是數學白癡？」

從此女兒便使用心學數學，一兩年時間便從一個數學白癡變成數學天才，由於數學的成功經驗，她變得更有自信。幾年後，她自己申請美國大學，有四、五個大學同意她入學。

她問我：「四五所大學中，選那個大學所最好？」

我說：「上那個大學不重要，在大學中學會什麼才重要。」

十七歲時，女兒獨自到美國加州，自己租房、租家具、租車、打理生活，只花五年便念完洛杉磯與舊金山兩所大學的學業。由女兒的例子說明：正確的教育方法不是糾正學生的錯誤，而是鼓勵。

好事需要鼓勵才能持久，鼓勵是使人奮發的原動力，缺乏鼓勵，綠洲會變成沙漠。

我因為畫畫衣服袖口總是很髒，我太太很會洗衣服，每次都將袖口洗得很白。

我稱讚她：「哇！妳怎麼那麼厲害，可以將袖口洗得那麼白？」

她為了證明自己可以洗得更白，拚命刷，每件衣服的袖口都被她刷破了。

她也很會煮菜，我稱讚她：「哇！妳煮的竹筍排骨湯非常好吃。」

於是餐餐竹筍排骨湯，由於我天天吃竹筍，組織胺攝取過多而得了蕁麻疹。此後幾年，只要一吃竹筍便過敏。

曾聽星雲大師說過一個故事，有一位先生很愛吃鴨腿，每天到菜市場買一隻鴨，每天吃兩條鴨腿。後來覺得天天買鴨不是辦法，於是便在家裡的後院養了一大群鴨子，要求太太每天宰一隻鴨子，他每天可以吃到兩條鴨腿。

有一天，太太只端來一條鴨腿，第二天、第三天，太太還是只端還一條鴨腿。他奇怪地問太太說：「怎麼現在只有一條鴨腿呢？」

太太說：「因為鴨子只有一條腿啊！」

先生說：「每隻鴨子都有兩條腿，怎麼可能只有一條腿？」

太太說：「不信你跟我到後院看。」

兩個人到了後院，果然看到每隻鴨子都用一條腿站著。

先生說：「哈哈哈！鴨子站著時，習慣將一條腿縮在腹部啊！」

於是先生大聲拍拍手，鴨子們便露出兩條腿跑開了。

先生說：「你看每隻鴨子不是都有兩條腿嗎？」

太太說：「對啊！要拍手鼓掌，才會有兩條腿啊！」

自學英文

適應移民生活，第一個遭遇的問題就是語言。很多人學了十幾年英文，遇上外國人便結結巴巴不敢開口，怕自己說得不正確被人家笑話，這是嚴重的觀念錯誤。

試想，我們走在北京街頭，一個老外用很不通順的普通話跟我們問路，我們只希望他能多說幾個正確單字，以了解他真正的意思，然後再幫助他而已。有誰會笑他普通話說得不溜呢？

同樣的，一個中國人在外國英文說得不正確是最正常的事，沒有人會笑話我們。

我擅長自我學習。上學時，老師說：「學以致用」，我總認為學習不是「學以致用」，而是倒過來「用以致學」才是有效的學習方法。一句話，我們用過了便永生難忘，學數學、語言都是如此。

移民溫哥華之前，我只會說「Thank you」和「Bye bye」。由於我深信「用以致學」，學習語文必須要到當地，由生活中學習會事半功倍。

新移民剛搬進一個社區時，不要一個人四處亂逛，鄰居不知道有新移民入住，會引發他們的疑慮，誤以為偷渡客而報警。所以要牽一隻狗，到社區周邊散步遛狗。

看到隔壁加拿大鄰居，便對她說：「Hi」

鄰居太太回答說：「Good morning」

走到第二家，又說：「Hi」

第二家鄰居太太說：「Good morning」

Good morning複習兩遍，發音正確後，走到第三家改說：「Good morning」

第三家鄰居說：「Beautiful days」

走到第四家鄰居說：「Beautiful days」

Beautiful days複習發音幾戶之後，遇到下一戶鄰居，便改說：「Beautiful days.」

「Where are you from?」

「I'm from Taiwan Taipei」

「Where are you live?」

「I am living there.」手指著自己的家。

鄰居興致大開，想交你這個新朋友，因為詞窮，只好說：「Sorry! Bye bye」趕緊閃人回家。這樣每天固定一趟散步、遛狗、生活英語學習，時間久了，便慢慢學會英語。

失去戰場的將軍

一九九〇年左右,溫哥華的華人移民大多來自臺灣、香港,影星岳華、恬妮、顧眉,作家亦舒,畫家楊善深、董培新……都先後移民溫哥華。西溫的別墅區幾乎住滿來自臺灣、香港的華人,當地加拿大居民都很不滿移民炒高了溫哥華房價,一個個搬離西溫高級別墅區。

相對於臺北,溫哥華的房子很便宜。我買的房子屋內近百坪,加上兩側花園,土地大約快五百坪,只花了七十三萬加幣(相當於當年一千三百萬新臺幣)。位於西溫高速公路四公里出口。我們家是社區最高點,隔著海,白天景色可一覽史丹利公園、溫哥華市區和UBC大學,晚上夜景萬家燈火、星光閃爍更是美麗。

當時我所認識的臺灣、香港朋友,移民後大都無所事事。人人像失去戰場的將軍,不可能以自己的才學在溫哥華賺錢做事。

平時早上，太太們都相約到中國城買菜、飲茶、閒話家常。下午到其中一戶人家喝下午茶、唱卡拉OK、交換八卦。

男人則一起去打高爾夫球，或相約到玉麒麟中國餐廳或浪花、一級棒日本酒館喝酒吃飯。以過去在臺灣所賺得的財富，支付溫哥華天堂般的生活。

拜楊善深為師

有一次，跟一桌香港朋友吃飯，席間有對老夫妻默默地吃飯，朋友介紹說：「這位是嶺南畫派知名畫家楊善深。」

我禮貌性致意：「喔，楊老師，我是漫畫家蔡志忠。」

朋友在旁慫恿：「楊老師，蔡志忠是國際知名漫畫家，你要不要收他為徒啊？」

楊老師沒直接回答，說了一句：「喔，臺灣知名作家施叔青也是我的弟子。」

我說：「施叔青的妹妹作家李昂是我的校友，我跟她是好朋友。」

楊老師與我都不置可否，眾人看我倆都沒反對，便七嘴八舌主動選好拜師時間、

　　　　　　　　　　　　　　　　　　　　　制心

地點，約好一個禮拜後拜師。

楊老師雖然高齡九十歲，但身體很好，每天早上好幾位香港人陪他去晨泳，即便冬天氣溫零度也游冷水，香港插畫家董培新也經常陪他晨泳。

董培新是我的偶像，跟我一樣，他也是十五歲便出道，是香港最著名的插畫家，很會射箭，一九八四年還代表香港參加奧運。年輕時我曾收集他的插畫作品，剪貼成一大本董培新插畫圖錄，知道他也移民加拿大時，便把這本剪貼簿送給他：「這是你年輕時代的作品，送給你更有意義。」

董培新收到剪貼本，當場感動不已。

溫哥華高爾夫球場設有免費果嶺，提供新手試桿，我常約董培新一起去推桿，有一天，我又跟他到高爾夫球場玩。董培新說：「恭喜你明天要拜楊善深老師為師。」

我問他：「你陪楊老師晨泳很長時間，怎麼沒拜他為師？」

「我也想拜楊老師為師，但不敢跟他講。」

「明天你和我一起跟楊老師拜師。」

「他要收你為徒，又不是我。」

「交給我，我打電話跟楊老師說。」

回家後，電話中跟楊老師說了這件事，他欣然同意。

一九九二年四月七日拜師大典，在溫哥華佳寧娜酒家舉行，由香港影星岳華當主持人，到了現場我才知道嶺南畫派的拜師規矩。楊老師客氣地不願接受三拜九叩大禮，我跟董培新還是恭請師父師母坐上太師椅，進行拜師禮，並跪在地上向師父師母獻茶，兩位老人家則分別給我們兩百元加幣紅包，這時才發現自己沒準備敬師禮，董培新也不懂拜師規矩，我們尷尬地收了師父和師母八百元加幣。還好，拜師宴的兩桌酒席是我付錢，減輕了不少罪惡感。

席間，我跟大家透露：「我畫大醉俠人物的靈感起緣於岳華所主演的電影《大醉俠》，岳華就是大醉俠。」

有人問：「岳華一點酒都不喝，怎麼會是大醉俠呢？」

岳華插口說：「我是不喝一點酒，而喝大杯酒。」

事——嶺南畫派大師楊善深新收關門弟子。

《世界日報》的文化記者也到場觀禮，連續三天報導這則難得的溫哥華畫壇盛

董培新年紀比我大六歲，算是我師兄，《世界日報》說我是楊善深的關門弟子，不知道楊老師後來有沒有再收新弟子？

嶺南畫派是繼海上畫派之後，崛起的最成熟，影響力最大的畫派體系。由高劍父、高奇峰、陳樹人三位所創立的，在廣東很有影響力。

制心

楊善深是高劍父年紀最小的弟子，我拜楊老師為師時，他已高齡九十歲，我算輩分很高的嶺南畫派第三代。

二〇〇九年，入駐杭州以後，我也收了很多位弟子，拜師禮也沿用嶺南畫派的隆重儀式：弟子必須跪拜、叩首、敬茶，禮敬師父師母。

這是為了把拜師當一回事，而不只是嘴巴說說。拜師其實不只是禮拜眼前師父，而是學習嶺南畫派整個師門，也向中國美術史的所有大師學習。

決定研究佛陀思想

我從小便很喜歡工作，過不慣溫哥華每天無所事事，吃喝玩樂的生活。有一天，我躺在玻璃屋，仰望天空的白雲，突然覺得自己很丟臉，竟然拋棄育我養我的臺灣這塊土地。

心想：「我畢竟是比較有能力的人，應該為比較沒有能力的大眾多盡一點心力。」

從前我個人認為主動為別人做好事，是錯誤的想法。每個人只要盡情發揮自己，才是正確的。自從這個「多為別人做點什麼」的想法深植我心之後，便開始搜尋應該為別人做什麼？沒多久，我終於找到新的目標，決定要畫「漫畫佛經」。

佛經是佛陀對弟子們的演講，眾弟子聽完佛所說，歡喜奉行。然而一千六百年前所**翻**譯的佛經有很多專有名詞，今天很多信眾只是將它拿來唱頌，不瞭解原意，當然

無法依佛所說歡喜奉行。

兩個月後，太太到溫哥華報到，我跟她說：「如果哪天老死溫哥華，我一定會痛哭。無論妳們是否留在加拿大，我不想老死這裡，要回臺北畫漫畫佛經。」

告別家人，回臺北之後便開始大量看佛經、研究佛學名詞、佛陀思想。三年後，我開始畫《漫畫佛陀說》、《漫畫心經》、《漫畫南傳法句經》、《漫畫北傳法句經》等一系列佛經漫畫。

這段期間，臺北、溫哥華兩地來回二十六趟，每次在溫哥華住一兩個星期，總共住了兩百二十三天。

入籍法官面試

依加拿大移民法規定：移民四年內在加拿大住滿一千天，便能申請加拿大公民。

我太太和女兒這四年都待在溫哥華，她們兩人都達到規定，我則來回兩地，真正住加拿大只有兩百二十三天，遠離入籍申請規定。一九九五年五月二十日，我們一家三口依申請通知的時間，開車前往入籍法官辦公室面試。

路上我太太說：「你要跟入籍法官說因為你是作家，需要到世界各地考察，因此才四年內沒在加拿大住滿一千天。」

我說：「妳別擔心，這件事交給我。」

進入加拿大入籍法官辦公室，入籍法官正在看我的資料，抬頭對我說：「你有很

制心

大的問題。」

我用英文跟入籍法官說：「我知道，不過這也是加拿大的問題。」

法官問：「怎麼說？」

「我們家在溫哥華住了四年，能否給我四分鐘，讓我說說我自己？」

「當然。」

「移民前，我只會說『Thank you』和『Bye bye』，我保證將來英文會進步更多。」

「了解。」

「我是個好的園丁，室內裝潢設計師。」

給他看溫哥華家中中滿竹子、銀杏、中國繡球的庭院和掛滿水墨羅漢的室內照片，室內外充滿奇異的東方色彩。

又拿出刻著我名字的橋牌冠軍獎杯，我說：「我是橋牌高手，這是一九九二年溫哥華橋牌全度總積分冠軍獎杯。」

緊接著又拿出二十本各國版本的漫畫諸子百家：「我是國際知名漫畫家，出書超過一百本。我也是暢銷作家，這套書被翻譯幾十種語言，在很多地區是暢銷書第一名，全球賣了三千多萬本。《漫畫禪說》這本書目前是北美地區暢銷書前十名，你可以在任何溫哥華書店買得到。」

我接著說：「我是很特別的人，希望你給我特別的Pass，對我有好處，對加拿大也有好處。」

入籍法官聽完，大笑鼓掌拍手，很高興地對我特別Pass了。

入籍面試通過後，法官問我：「我不明白你這麼優秀，為何要移民？」

我說：「我移民溫哥華，跟兩百年前英國人、法國人移民加拿大的原因相同。尋找美麗的家園，是全世界所有生命的夢想。」

移民溫哥華的臺灣男人，大多是空中飛人，移民期間臺北溫哥華兩地來回飛行，因此都無法達到移民法規定，除了我以外，幾乎沒有人通過入籍法官面試。我這麼自信的原因，是深知一個國家為何要廣納移民的真正原因：

移民要的無非是希望能移入更多年輕優秀的人才進來，以改善人口結構。

如果無法證明自己特別優秀，便只能依規定四年內在加拿大住滿一千天。

我深信，只要能證明自己特別優秀，加拿大移民法的入籍規定便不存在。

制心

10

閉關十年

生命不是用來換取名利的，
而是盡情做自己，完成自己的想望。

電腦公司顧問

一九九五年十月中旬，接到一通電話：「我們是英業達電腦公司，想請蔡志忠先生當我們的顧問。」

我說：「別搞錯了，我是電腦白癡。」

對方說：「我們公司自己有兩萬位電腦專家，我們要的是你的智慧。」

還不會電腦，離奇地當了電腦公司顧問。講好條件，顧問費一年七十二萬，每個月要陪老闆溫世仁吃一次午飯，有時還得到英業達大陸分公司演講。溫世仁有三個弟弟，分別叫做溫世義、溫世禮、溫世智，如果他還有個弟弟必然取名溫世信，仁義禮智信五常俱全，由此看來，他父親滿喜歡儒家思想。

溫先生是家中長子，父親早逝，自小兄代父職，幫助母親分攤家計，含辛茹苦地扶持弟妹長大成人。一九七二年於臺大電機研究所畢業，於臺大電機研究所就讀期間，與林百里共同研發出臺灣第一部計算器，獲得臺灣第一屆青年創業獎章。

溫世仁信奉「工作是使命感，也是享受」的道理，他深信文化是人類命脈，科技必須植基於文化，否則即失了根。

他從事電腦科技，同時也是未來學專家，我跟溫先生在上海華亭飯店相談七天，內容是網路時代電腦科技未來發展。他很善於演講，主題大都是關於企業經營和人生的成功經驗。

我把他的「成功」、「致富」、「快樂」三篇演講稿合起來，編輯成《成功致富又快樂》，交給大塊文化出版，市場反應熱烈，大約賣了十萬本，成為臺灣暢銷書。溫先生從馬來西亞檳城家中打電話致謝：「謝謝你，出版這本書，比生了兒子還高興。」

我說：「那是當然的啦！兒子是你跟老婆合資，這本書是你自己獨資，當然更高

興。」

從此溫先生一發不可收拾，接連出版《臺灣經濟的苦難與成長》、《前途》、《東亞金融風暴》、《領袖》、《教育的未來》好幾本書。

創立明日工作室

一九九七年十二月下旬，有一天中午我跟他在「王品」餐廳吃臺式牛排。

溫先生說：「替我聘請幾位作家跟編輯，我想成立明日工作室。」

我說：「你真下定決心寫作啦？」

他說：「是的。」

我幫忙找了幾位作家跟編輯，一九九八年二月二日，農曆新春初六，明日工作室正式在敦化南路成立，那天剛好是我五十歲生日。

溫世仁說：「我每個月必須到日本、中國、美國各地出差開會，你來當明日工作

室總經理，年薪一千萬新臺幣。」

三十六歲結束龍卡通時，我便發誓：「從此絕不切割生命換取名利。」加上當時我每年全球各地版稅收入也一千萬。

因此我回說：「我自己一個人吃一塊牛排吃得好好的，不想為了吃兩塊牛排而吃得很累。」

溫世仁還是把我列為明日工作室共同創辦人，登記為股份百分之二十的股東。

儘管溫先生工作繁忙，卻仍勤於著作。開始創作長篇武俠小說《秦時明月》、《媒體的未來》、《企業的未來》、《網路創財富》、《英語直通車》、《電腦一見通》……後來更成立動畫公司，有計劃地將《秦時明月》製作為３Ｄ動畫電影。

二○○○年他到甘肅黃羊川拜訪時，就下定決心要幫助他們，二○○二年溫世仁成立千鄉萬才公司，協助大陸一千個窮鄉，進行網路及電子商務化，利用遠距教學，

於當地培養通曉英文及軟體工程師——千鄉萬才計畫。

二○○三年十二月四日早上，溫世仁不幸中風，三天候病逝。辦好喪事之後，溫先生的兩位弟弟溫世義、溫世禮約我，跟我商議：「我哥哥有意給你這份遺產，我們想買回明日工作室，你那部分的股權。」

我說：「你哥哥只是借我的名字登記股東，並非有意給我遺產，我不會跟你們拿這些錢的。」

放著近六千萬新臺幣不要（當時明日工作室的總股本為三億），看似好帥、氣度很大，其實我只是本守個人的處事原則。自己還有飯吃，不肯拿一毛錢非份之財。

銅佛收藏

一九九○年到一九九三年我研究三年佛陀思想，準備動手畫成漫畫完稿出書之前，由於不能決定要把佛陀畫成像《西遊記》裡的中國式佛陀？還是偏袒右肩在森林修行的印度式佛陀。於是到古董市場想買幾尊佛陀來參考，光華古董市場只有銅佛，沒有木雕佛像。

我花新臺幣一萬元買了一尊早明銅佛。回家後，把銅佛擺在書桌在燈光下：

「哇！銅佛好美、好美喔。」

真想不到一尊六百多年前的銅佛竟然只要新臺幣一萬元？當下我決定開始收藏銅佛，當時平均每三個禮拜一次，搭機到香港收購銅佛。香港幾十家古董店集中在上環荷里活道、摩羅街、永吉路交接處開店，形成香港古董街。

一九九二年到一九九四年間，香港古董街人行道上，鋪滿了來自中國的古董：西漢高古銅器、北魏佛菩薩石雕、北魏胡人彩陶、唐代仕女彩陶、唐馬彩陶、字畫、文玩、陶瓷器，琳琅滿目不一而足。我不是家產萬貫的富豪，只能針對單一目標收藏──中原銅佛像。

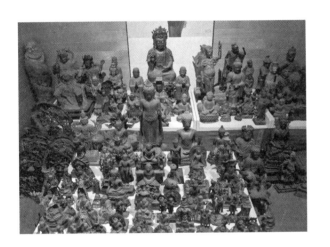

　　　　　　　　　　　　　　　　　　　　　　制心

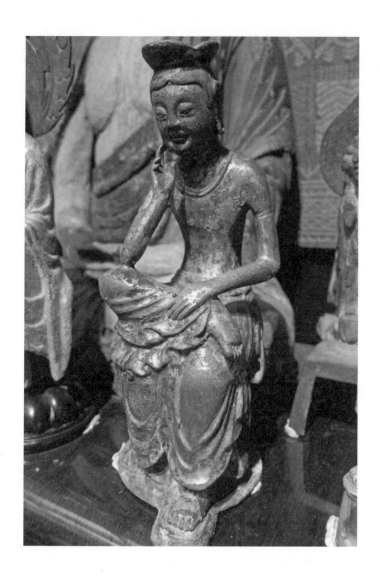

拜師新田棟一

一九九五年春節，我到臺北故宮參觀文物，在販售部買到一本《新田棟一中國鎏金銅佛收藏圖錄》，赫然發現全世界鎏金銅佛收藏最好的人是新田棟一。從書中簡介得知，原來新田棟一是臺灣人，本名彭楷棟，幾年前他所收藏的鎏金銅佛曾在故宮博物館展出。

我跟故宮院長秦孝儀要了他的電話和住址，便飛到日本東京原麻布朝日電視通利——新田棟一住所。按他家門鈴，遞給管家一本各國媒體採訪我的剪貼簿，說是來自臺灣，非常熱愛銅佛的知名漫畫家求見。

沒多久，管家領我進入屋內跟新田棟一見面。他從媒體採訪剪貼簿，知道我確實很有名，不是壞人，熱烈邀請我住在他的豪宅。

我說：「我非常喜歡中國銅佛，已經收藏了好幾百尊。而全世界鎏金銅佛收藏得最好的人就是你，我想跟你學習。」

他說：「談不上如何教你，我們互相學習吧。」

新田棟一是超級富豪，在東銀座有兩棟自己的大樓，他的家位於東京最貴的地段，東側窗口正對著東京鐵塔，整棟豪宅共有五層，每層近百坪，屋內附設電梯。一樓是四間收藏品展廳，分別展示中國、日本、韓國、印度東南亞的鎏金銅佛收藏，很多展品稀有精緻得嚇人。

相處七天中，他跟我說收藏鎏金銅佛因緣，也帶我到東京各地古董店買銅佛。我離開東京之前，他大方地送我一尊北魏鎏金小板凳佛作為見面禮，並以四分之一價格讓給我三十七尊鎏金銅佛。

我跟新田棟一買銅佛的經驗很特別，已經講好總價一千萬日幣。當我在他面前數日幣給他時。

他突然說：「捨不得啦，捨不得你花這麼多錢買佛像，算五百萬好了。」

我說：「謝謝你。」

我繼續數錢、數錢……他又說：「捨不得啦，捨不得讓你花這麼多錢，算你兩百五十萬好了。」

我笑著說：「謝謝你，然後呢？我等你，看你還要不要繼續再減？」

他瞪了我一眼，也笑著說：「好啦，好啦，就算兩百五十萬，不再減啦！」

一個月後，為了洽談故宮要購買三十二尊他的鎏金銅佛，新田棟一再度來臺灣，住在我家對面君悅飯店，一見面他半開玩笑地說：「給我當兒子好嗎？」

我也半開玩笑地回答：「好啊！先說好可以分得多少遺產？」

他瞪我一眼不再說什麼，他有三個兒子，老二新田建的年紀跟我很接近，三個兒子都對鎏金銅佛沒有興趣，更別說對銅佛有什麼研究了。

新田棟一在臺灣期間，除了陪他到故宮洽談收購銅佛事宜，每天早上八點在飯店房間陪他吃早餐，整整一個月他細說自己充滿傳奇的一生。

一九一一年十月五日出生於臺灣新竹縣竹北的小漁港，出生前三個月，父親便因為出海捕魚而死於海上。

十五歲離開臺灣隻身到日本創業，二次世界大戰結束後，他在東京創立第一間夜總會，做美軍生意，他也是花式撞球冠軍。

一九三七年曾當過臺灣第一部閩南語電影《望春風》男主角。

看來厲害角色在各方面都不同凡響，有時也談到他收藏佛像過程的精采故事。

《望春風》電影劇照

我跟他說：「你有四個兒子。」

他說：「我只有三個兒子啊。」

我說：「鎏金銅佛是你的第四個兒子，你得為它們安排後路。」

他說：「我走了，三個兒子會散掉銅佛，把它變成現金，大家分掉。」

我說：「我想也是。」

他語重心長說：「我會認真考慮這問題。」

二〇〇七年四月二十三日，新田棟一死於東京，享年九十六歲，過世之前，他把住家豪宅，賣給日本茶道千利修第十三代傳人。

把日本、韓國的收藏捐贈上野東京博物館，把印度、東南亞的收藏捐給美國紐約

大都會博物館，把四百尊中國鎏金銅佛捐給臺北故宮博物院。

同年十二月，我代表新田棟一家人，在故宮博物院替他捐贈最後五十尊佛像。

捐贈儀式中，我發表感言：「我愛銅佛，感謝新田棟一老師生前做了一件好事，替他一生所收的鎏金銅佛找到最好的歸宿。」

與星雲大師結緣

幾年後，我已經收藏四百六十尊銅佛，有一次接受《財訊》雜誌採訪，提到我準備收藏一千尊中原銅佛像。

那期雜誌出版之後，我接到電話：「我們是佛光山，找蔡志忠先生。」

「我就是。」

「星雲大師想到你家拜訪你。」

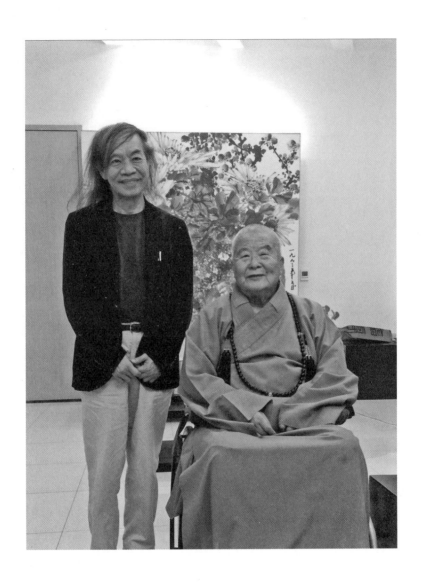

「歡迎歡迎，大師親自來，真不敢當。」

一兩天後，星雲大師和五位隨侍比丘，帶五大箱十九尊新銅佛送給我。

星雲大師說：「聽說你發願收一千尊佛像，想送你幾尊助你早日達成願望。」

我說：「謝謝大師。」

星雲大師看了我滿屋子收藏，不好意思地說：「原來你收藏的是古董啊。」

我跟大師致謝：「是啊！不過還是感謝大師盛情。」

一九九六年四月二十三日，我到松山火車站旁佛光山臺北道場回拜星雲大師，跟大師談好《漫畫佛陀說》在佛光山《普門》雜誌連載，《漫畫心經》由佛光出版社出版，

　　　　　　　　　　　　　　　　　制心

星雲大師高興地說：「我們分別以自己的方式，一起來傳播佛法。」

我說：「是的，大師。」

結束半個小時會面相談，大師請隨侍比丘帶我參觀佛光山臺北道場。

一路參觀到頂樓禪房，隨侍比丘說：「很多信士每天上班前，會先到這裡來打坐半個鐘頭。」

比丘說著說著，便以手盤腿，上禪床示範金剛迦趺坐的打坐姿勢。

我說：「哇！原來可以用手盤腿做金剛迦趺坐？」

比丘說：「當然，否則盤不了腿。」

當晚我試著第一次打坐，閉目無想，霎時便自發動功，全身上下不由自主地震動

不已。第二天清晨三點再次打坐，全身震動得更劇烈。

由於之前我幫銅佛去鏽，連續整理一個月，身體很累，又從 Discovery 頻道學會生物反饋（Bio feed back），用意志想念控制身體，但還是覺得身體很虛弱。打坐時全身震動，是否做生物反饋走火入魔？還是處理銅佛時銅鏽中毒？

我問榮總醫師，他說：「榮總三十幾年來，沒有任何銅鏽中毒的案例。」

並建議作血液、尿液檢驗。我到復興南路聯合特殊檢驗中心檢查血液、尿液，也沒發現任何異狀。

研究物理的緣起

我不知道自己出了什麼問題，經朋友介紹，到臺大電機所找李嗣涔教務長（幾年後，李嗣涔升任臺大校長），也因為這個機緣，引發我閉關十年研究物理。

一九七一年，中美兩國為了關係正常化，兩國分別派乒乓球隊互訪。

中國除了派出乒乓球隊之外，同時也派多位特異功能人士一起到美國。臺灣國科會主委陳履安，便集合臺大醫院、榮總醫院與多位物理教授，成立國科會特異功能研究小組，李嗣涔教務長也是當年小組的重要成員。

李教授帶我到臺大醫院，用EEG測試腦波。我看到李教授研究室牆上貼著兩張大海報，一張是元素表，另一張是放大百萬倍的大腦神經元圖。

制 心

我說：「這張是大腦神經元與神經突觸。」

李教授說：「咦？你怎麼知道？」

我說：「我也研究大腦，但只有以自己的大腦作為研究對象。」

我又問李教授：「直到現在，物理界發現了多少種元素？」

李教授說：「發現百來種元素吧。」

我說：「發現自己每天越來越聰明，現在是我最聰明的時候。你能不能給我十個物理界尚未解決的物理問題，我來研究看看？」

李教授笑笑地說：「好。」

幾天後，李教授沒低估我不是物理專業，很誠意地傳來他精選的十大物理問題。

蔡先生，您要的十大物理問題，現在整理如下：

Q1：目前實驗所量赫伯常數所得出之宇宙年齡約在八十到一百二十億年，比宇宙中最古老的球狀星團一百五十年還要年輕，這是怎麼回事？

Q2：原子是由質子、中子、電子所構成，再來質子、中子是由夸克所構成，夸克又是由什麼所構成的呢？

Q3：宇宙中的黑暗物質到底存不存在？如果存在又是什麼樣的結構？

Q4：似星體的發光能量太過驚人，遠超過核子反應所能產生的能量範圍，那是什麼作用產生如此巨大的能量？

Q5：太陽輻射所產生微中子之量與標準模型所預測之量不合，是什麼原因？

Q6：地球上的生命起源到底為何？流星所帶來的有機分子？閃電所合成之胺基

制心

酸？利用有規則原子排列之礦物表面合成ＲＮＡ？

Q7：超光速的迅子到底存不存在？

Q8：人尺度大小的宏觀量子現象是否存在？要在什麼條件下才存在？

Q9：量子現象中的不可分割性是否可以解釋預知未來？

Q10：宇宙的維度是四度還是超過四度？若有超出之維度如何測量出來？

看不懂李教授信中所說的物理術語和黑暗物質、量子現象、迅子、微中子等名詞，我閱讀銀河出版社一百六十本翻譯自歐美日本的物理圖書，瞭解這十大物理問題的真義。

接著又買天下、牛頓和其他出版社所出版的《理性之夢》、《全方位的無限》、《物

理之道》、《大地之母蓋亞》、《物理之終結》、《費曼。何必管別人怎麼想》、《卡爾沙根・羅卡的腦袋》、《一個細胞的生命》等科普書籍，和《伽利略》、《牛頓》、《愛因斯坦》、《海森堡》、《理查費曼》等物理學家傳記。瘋狂地看盡所有的書籍，一頭栽入無涯宇宙物理世界。

第一次悟通宇宙真理

一九九八年八月底，我到香港參加埠際杯橋牌賽。有一天凌晨我從九龍美麗華飯店窗口，望著紅磡灣海面波浪起伏的點點漁火，思考如何將海天一色合為一個整體。

突然靈機一動，想通將點轉為面、面轉為體積、線轉為點，能任意轉化一維、二維、三維的數學模式。過去思考的宇宙學、銀河系、量子力學霎時融會貫通。

接著又想，如果我能將二維表面化為三維立體，那麼便有可能從三維宇宙思考出四維時空到底是怎麼回事？

當時便決定比賽結束返臺後，要閉關專心研究物理。

九月三日中午，我請時報出版社莫昭平社長在君悅飯店三樓日本餐廳吃飯，席間

我說：「為了要閉關專心研究物理，從今天起，我要停止所有的出版。」

從前我認為任何學習，無論學動畫、日文、數學，只要全力以赴三個月，便能學習有成。幾年前我花了三年才將佛學與禪宗完全融會貫通，物理難度超過佛學、禪學，我知道一定得花三年以上，才能有成。

第二年，我便發現愛因斯坦狹義相對論理的時間論點是錯的，但發現別人的理論錯誤不是什麼成就，必須提出正確的理論公式，此後除了研究什麼是正確的時間理論之外，我開始學高等數學。因為數學是物理的語言，宇宙物理必須要用數學描述。

第六年，終於發現正確的時間方程式，但由於我的物理研究寫了將近八萬頁，一千六百萬字左右，如何縮減成兩三萬字，又能讓讀者看得明白，是件困難的工作。

二〇〇八年十月三日，我代表臺灣參加北京鳥巢奧運會場舉辦的奧林比亞橋牌大賽（主辦單位將比賽改名為第一屆世界智慧運動會）為期兩週的比賽空檔，我在電腦上寫完《時間之歌》與《東方宇宙》兩本十年物理研究心得，閉關研究宇宙物理，總

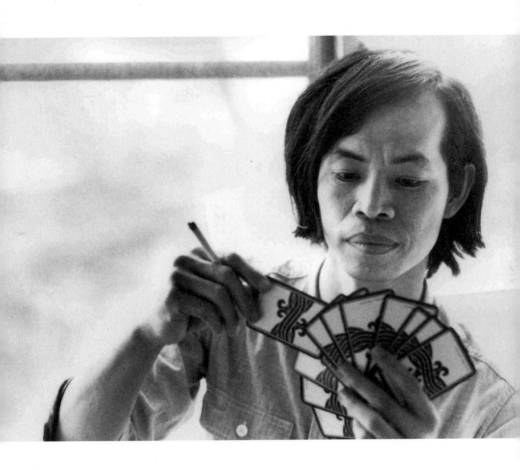

共花了十年又四十天，總算完成自我期許的巨大任務。

如果有人問我：「你一生中，哪一段時間最快樂？」

我一定回答說：「獨自一人在東京四年畫漫畫諸子百家系列，是人生中第二快樂的日子。閉關研究物理十年，是人生中最樂的日子。還有什麼能比一個人獨享一大段時間，做自己最想做的事情更快樂的呢？」

由於移民溫哥華，決定畫佛陀禪宗思想漫畫，為了參考佛陀造型而購買第一尊銅佛，因收藏銅佛而結識星雲大師，又因為打坐引發自動發功，到臺大李嗣涔教授研究室，再決定閉關研究物理。整個過程像冥冥中註定的環環相扣。最後研究完成，銅佛收藏也達到三千五百二十尊。

後記：我十年閉關的研究成果以附錄方式放在本書最後幾頁，如果有興趣，不妨隨意看看。

11
緣結少林

杭州是人間天堂，少林是禪宗祖庭，
我預先為自己的一生下註腳。
我生於臺灣，老死於杭州，葬於少林寺。

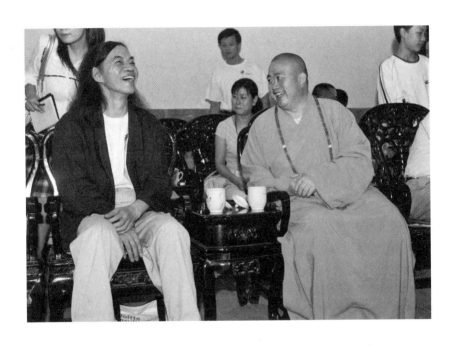

制心

入駐杭州

二〇〇九年春節期間，接到香港好友溫紹倫電話：「你到過杭州嗎？」

「沒去過杭州。」

「你知道杭州西溪濕地嗎？」

「不知道。」

「杭州領導想送你一棟位於西溪濕地的大師樓別墅，你願意嗎？」

「送我兩棟都願意，為何他們要送我大師樓？」

「因為杭州極力發展動漫，四月底舉行第五屆中國國際動漫節，想邀請你出席。」

「好的。」

四月二十七日下午，我第一次到杭州，出席國際動漫節。一下飛機直接趕到蕭山飯店評審，選出最佳漫畫金猴獎，當晚接受葉明書記與汪小枚部長晚宴。

自從白居易擔任杭州刺使、蘇東坡當過杭州太守之後，一千多年來派駐杭州的領導大都是知名文人，現任杭州領導都很有文化，對文人很尊重。

六月五日，我跟溫紹倫再度到杭州，洽談成立巧克力動漫公司的細節。當晚與鳳凰衛視浙江總裁——葛繼宏和西湖區王炬書記在湖畔居喝茶，決定入駐由老水泥廠改建的鳳凰創意園。

第二天到園區實地考察，選好一棟四層獨棟大樓當辦公室。同年九月二十九日園區正式開園，巧克力動漫公司也在當天正式啟動，製作十三集《西洋美術史》動畫片。

制心

本以為鳳凰創意園是鳳凰衛視所投資的，這時才知道跟鳳凰衛視完全沒有關係，而是地點正位於鳳凰山。

我跟葛總戲稱：「到鳳凰國際創意園開公司是被你騙了。」

葛總笑著說：「我從沒說過鳳凰創意園跟鳳凰衛視有關係啊！」

不過也由於這場美麗的誤會，葛繼宏成為我杭州最好的朋友。

杭州領導很遵守諾言，協助我在西溪濕地湖邊別墅成立蔡志忠工作室，此後便以西溪濕地為家，大部分時間都住在杭州西溪濕地。這裡住了很多名流：余華、麥家、楊瀾、馬雲都是鄰居，其中我跟麥家來往得最多。

杭州是人間天堂，西溪濕地是天堂中的天堂，當地媒體問我：「你為何選擇杭州？」

「杭州天氣跟臺北很像，距離也最近。」

「你現在住杭州？還是住臺北？」

我回答說：「一個女人是男人的家，女人在哪裡？家就在哪裡！我的女人在臺北，我的家在臺北。」

我猜媒體期望我回答：「我的家在杭州。」

他便能把訪談標題下為：杭州是蔡志忠的家！

我接著說：「我生於臺灣，老死於杭州，葬於少林寺。」

「哇！老死於杭州令人感動，但為什麼葬於少林寺？」

由於我出版過漫畫《漫畫六祖壇經》、《漫畫禪說》、《漫畫心經》、《漫畫金剛經》

等很多禪宗經典，跟少林寺的關係緣起幾年前的一段因緣。

二〇〇三年春天，少林寺派達摩易筋經傳人釋延王到臺北，邀請我到少林寺參訪。

我跟釋延王說：「目前我正閉關研究物理，有朝一日我一定會到禪宗祖庭少林寺參訪。」

二〇〇六年八月二十一日，閉關時間，龍卡通隊參加國際選拔，我們取得代表權，代表臺灣參加四十五屆亞太杯橋牌大賽。

我問隊員張擎宇：「今年亞太杯在那裡比賽？」

張擎宇說：「在上海奧林比亞酒店。」

我說：「哈！比賽結束後，我帶大家到少林寺。」

跟方丈聯繫，永信方丈說：「好極了，我在天王殿廣場立一個蔡志忠漫畫碑。」

我答應了：「好，這幾天我設計好之後，再傳給你碑文和圖樣。」

那屆亞太杯龍卡通隊成績很棒，是亞洲各國的第一名。我與搭擋黃光輝先生，全部賽程牌數平均分，是全部參賽選手的第一名。

第二天早上，帶著臺灣橋牌隊員和香港著名導演袁和平團隊，好友溫紹倫、漫友出版社金城社長一行三十幾人，出席九月三日早上舉行的蔡志忠碑揭碑儀式，下午參加方丈特地舉辦的第一屆功夫問禪。同時也跟譚盾、袁和平、朱哲琴三位大師約好，將來大家合作拍《功夫少林寺》國際水準的動畫電影。

從此便跟釋永信結下不解之緣。永信方丈為整頓少林寺周邊，強力驅除附近違章建築，得罪很多的商家，網路上有一些捏造出來的負面新聞。其實方丈是一位執行力很強，修養又很好的修行者。幾年前我曾經為《千年少林——方丈釋永信》這本書寫了一篇序。

忍辱仙人少林方丈

中國功夫冠天下，天下武功出少林。

少林寺是少林武術的發源地，

少林武術也是舉世公認的中國武術正宗流派。

但少林也因為功夫太有名而被誤解了。

誠如方丈自己所言：「一九八二年《少林寺》電影出來之後，少林功夫深入人心。

人們通過少林功夫認識了少林，但人們也通過少林功夫而誤解了少林。」

二〇〇六年八月三十一日，打完亞太杯橋牌賽後，我跟隊友們一行三十幾人到河南嵩山少林寺。

晚間方丈在登封市天中飯店設宴接待我們。席間我問方丈說：「聽說方丈讀

EMBA？」

方丈回答說：「我中學沒畢業。」

據我所知，永信方丈的確中學沒畢業，但國內外兩所大學主動頒發給他名譽博士和特聘教授頭銜。

當下我發現方丈的境界比我高多了，因為換做我，我會據實回答：「我中學沒畢業，是別人主動頒發給我博士和教授頭銜。」

臺灣讀者對少林寺和少林寺方丈的瞭解，大概都是通過 Discovery 頻道播出了很多次的《少林 CEO》專題所得到的印象。很多人誤以為方丈是個跟出家修行無關的公司經營者，只是一個把少林寺經營得很成功的 CEO。

依我所知道的中國寺廟所在的景區歸國家旅遊局管，寺廟只能經營為讓遊客參觀旅遊與燒香拜佛的觀光景點，不像臺灣道場的住持們把自己化身為信眾的精神偶像，

擁有崇拜的信徒幾百萬人。因此方丈只能透過武僧的少林功夫，把少林寺推向全世界，在全球一片功夫熱的氛圍下，方丈確實把少林寺和少林功夫經營為世界知名品牌。

二〇〇二年，少林也開始著手將少林功夫申報為世界非物質文化遺產。同時為維護少林寺的名號以防假冒商品斂財，註冊了國際專利商標。網路所流傳的新聞，把方丈看成公司經營者，而忽略了方丈佛學禪宗修行的境界，其實這是很片面的。

方丈個人的禪宗修行境界可以從他平時處世的忍辱功夫中看出來。隔年春天，有個機緣與方丈共同出席臺北的晚宴，席間有位學者突然問方丈說：「少林寺是禪宗祖庭，為何你不好好發展禪學？」

方丈客氣地回答說：「縱觀整部《景德傳燈錄》，真正開悟的人少之又少，今天更是如此。」

我知道方丈原本接著要說少林正把禪與功夫結合推展為「禪武合一」，以武修禪。

但這位教授急著打斷他的話：「誰說的？我的老師蕭平實就是一位開悟的禪師。」

今天臺灣習禪而開悟的有很多人，通過蕭老師接引開悟的信眾就有四百多人！」

接著那位學者便以一些佛學禪宗名相，引經據典地在席間跟另一位客人隔空高談闊論禪宗、打坐、修行等禪學表面辭彙。兩人興高采烈自鳴得意地侃侃而談，儼然把自己當成開悟的禪師，把釋永信方丈視為完全不懂禪的無學和尚。

整整二十幾分鐘的高談闊論，方丈完全默然，表情也沒有任何不悅，雖然他才是當晚宴請的主客嘉賓。

我的修養的確比不上永信方丈，用力拍了一下桌子說：「教授，你們今晚所說的長篇大論，除了打坐會提升智慧這一句是正確的之外，其他全部都是狗屁。」

整桌主客默然良久，於是飯局就此草草結束。

少林寺是少林武術的發源地，少林功夫的靈魂是佛教禪宗智慧。方丈將禪與功夫

結合，推展為禪武合一的境界，方丈說：「少林功夫信仰的最初形態是禪定。禪武合一是少林功夫主流思想，並成為少林僧人修習功夫的目標和理想境界。禪宗講究在現實的日常生活中修行，實現學佛的目標；功夫作為少林僧人日常生活的組成部分，也被納入到學佛修禪的形式中。修習少林功夫的主體是禪者，禪心運武，透徹人生，內心無礙無畏，表現出大智大勇的氣概。『禪』，賦予了少林功夫更為豐富的內容。少林功夫帶給禪者特有的輕鬆、自在、神化之境界。」

今天少林寺、禪、功夫都是世界品牌。少林功夫在世界上無人不知。方丈能在短短二、三十年時間，將一座原本殘破的寺廟發展為世界知名品牌，除了歸功於他的經營能力，更重要的是方丈修行忍辱的功夫一流。他像《金剛經》裡被歌利王斷手、斷腳、割截身體而默不吭聲的仙人一樣，無論輿論怎麼說，大家對他如何誤解，他只是默默地做。

他說：「中國佛教界對少林功夫很有意見，認為少林寺只打拳不做佛事是走偏了。但如何營造一個有利於少林寺發展的環境，少林寺今天的所作所為，不僅要讓寺廟的僧人理解，讓佛教界理解，還要讓全社會理解，最終經得起歷史的**檢驗**，這對我

來說，有著不可推卸的責任。」

我有緣與方丈相處四次，也談了很多人生的話題，但從沒聽他為自己辯護。

如果有人問他：「世間謗我、欺我、輕我、賤我、惡我、騙我、如何處之乎？」

相信方丈一定會回答說：「只是忍他、讓他、由他、避他、耐他、敬他、不要理他，再待幾年，你且看他。」

他腳踏實地默默耕耘，不理會別人對他如何評價，因為他早已悟通人生的真理：

心地清淨方為道，退步原來是向前。

手把青秧插滿田，低頭便見水中天。

我雖然修行多年，但認為釋永信方丈修養很好，從不出面解釋網路對他的誹謗，他的忍辱功夫好過我很多倍。

嵩山聚首 少林论禅

应少林寺方丈释永信邀请，台湾著名漫画文化大家蔡志忠、漫画著名动大导演黄和平等一行30余人昨日抵达嵩山少林，参加9月3日、4日举办的"少林论禅"，并为蔡志忠先生所作达摩禅法绘画揭碑。图为蔡志忠(前中)、袁和平(前左)释永信(前右)一见如故，谈笑风生。 记者 王建宜 摄

之後我又去了幾次少林寺，找到願意投資《功夫少林寺》動畫電影的投資者，二〇一四年五月四日，我跟資方在少林寺舉行開拍新聞發佈會，釋永信方丈樂見本片開拍，還特別為我們舉行祈福法會。

12

動漫一生

———

沒有人跟我們結仇，故意不看我們的動漫。
觀眾只是沒跟自己的荷包結仇，
故意花錢去買不好看的東西。

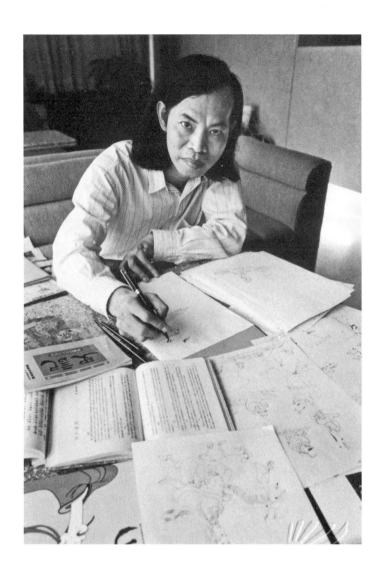

制心

動漫產業的未來發展

我一生出版過三百本的漫畫，開過七年動畫公司，拍過無數動畫廣告影片和拍過三部動畫電影《老夫子》及《烏龍院》，一九八〇年為聯合國國際兒童年拍過一部二十三分鐘的世界童話故事《杜子春》。

我從事動漫產業五十幾年，在此講一點個人對動漫產業未來發展的看法。首先先談我所知道的漫畫。

漫畫風潮不再

早在一九五七年，臺灣曾經非常流行漫畫和武俠小說，當年街道的騎樓柱子擺幾片書架，就擺攤做起漫畫與武俠小說的租書店生意了。而我就是那年代的漫畫迷和漫畫家。由每天出書量和漫畫家、武俠小說家的數量推論，漫畫與武俠小說的流行不是始於香港，而是始於臺灣。

記得當年光是住在文昌出版社的漫畫家人數，就可以組三支棒球隊以上了。但由於媒體與政府的不斷打壓，臺灣失去成為世界第二大漫畫王國的機會。

我的漫畫作品在全求有很多翻譯版本，主要的原因不是因為蔡志忠多有名，也不是因為題材是中國諸子百家，最重要的原因是因為「漫畫」。

制心

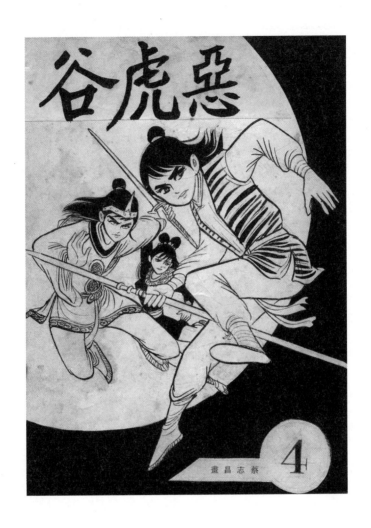

圖像是今日的語言

與其寫一大篇博士論文，跟沒看過榴槤的人說明：「什麼是榴槤？」倒不如拿出一顆榴槤放到他的眼前。

相對於文字，人喜歡看圖像。圖像最直接，又淺顯易懂，尤其造型離奇、動作誇張、故事又吸引人的漫畫，更是老少咸宜的說故事利器。我有位小孫女，她十七個月大時，我第一次跟她同桌吃飯，她埋頭猛忙玩蘋果 iPad 遊戲，根本沒空理我。

在數位時代的今天，傳統書、文字閱讀將會慢慢式微。五十年前漫畫受歡迎，今天看圖像長大的小孩對圖像構成的漫畫、遊戲將更著迷。漫畫無國界！漫畫是世界的語言！無論小孩、大人、老人都愛看。一位職業漫畫家、漫畫從業人員不可不知道漫畫受歡迎的原因。

文字少故事進行要快

臺灣有句俗語：「歹戲，喜歡拖棚。」

我早在當小漫畫迷的時候，就發現漫畫故事的進行節奏很快、文字對白很少，這兩個特點特別吸引小朋友。

當了職業漫畫家之後，我也自我要求故事進行要快，不能像晚間八點檔連續劇那樣，老在相同場景、劇情停滯不前。我畫《聊齋志異》時，一本一百二十四頁的漫畫裡，我就畫了十二個故事，為的是使故事更緊湊，內容更豐富。

漫畫中的對白文字要儘量少，文字太多便會失去漫畫的獨特性。我畫漫畫諸子百家思想，將文言文翻譯成白話時，也是盡一切可能使白話文不多過文言文。否則密密麻麻一大堆文字，就不叫漫畫了。

漫畫中的海洛英

嚴格說來，我畫的漫畫諸子百家思想，朱德庸的四格漫畫和幾米的繪本，都只是漫畫中的維他命，而不是米飯。吃了對身體有幫助，不吃也不會餓肚子。

劇情故事漫畫才是真正漫畫中的米飯，讀者像上了癮一樣，迫切期待接著看續集，就是要知道之後主角人物的遭遇。這令讀者著迷的──就是漫畫故事中所隱藏的海洛英。

如同我們去買一包菸，為的不是包裝盒美麗或是名牌，而是菸葉裡的尼古丁。含有尼古丁、海洛英的漫畫要件是──主角要受讀者喜愛。一位不令人認同、令人喜歡的主角，誰會去關心他的下場如何？日本週刊連載漫畫，主編常常由讀者回函知道第二男主角更受歡迎，因而要漫畫家改變戲份，升格第二主角為第一主角。

高效率的漫畫家才會紅

成為一位職業漫畫家，能買車買房養家活口，生活過得還不錯的成功率大約千分之一。首先他必須真的愛畫畫！這樣才不會把畫畫當成一件苦差事，才能做得很久，漫畫之路才能走得又遠又長。

第二個重要的關鍵是——他畫畫的效率必須要很好，畫得快又多。如果漫畫以張數計算收入，畫得很慢便無法維持生計，如何能依靠漫畫養活自己一輩子？

當漫畫家當然希望有朝一日走紅，火熱當然要一鼓作氣，尤其是故事漫畫，一年才勉強出兩三本，讀者隔很長時間才能看下一本，劇情不能連續，熱情都冷了，漫畫當然很難紅。

日本週刊漫畫連載的當紅漫畫作品，每星期要上十六頁，一個專業漫畫家一星期

畫十六頁，應該是最起碼的要求，有的漫畫家還同時在不同漫畫週刊連載，一星期需

要畫三十二頁或四十八頁漫畫。我自己連續做了整整一百五十七星期記錄，平均每天

畫四點七頁漫畫。等於一年畫十四本一百二十二頁的漫畫書。身為漫畫從業人員必須

要知道：

　　終生愛漫畫才能成為職業漫畫家，高效率的漫畫家才有機會走紅。

專業的漫畫主編人才

依我的觀察，兩岸漫畫出版都很不專業，出版社沒有漫畫專業主編，而是讓漫畫家自己玩，出版漫畫暢不暢銷全憑運氣。

我住在日本的時候，曾問講談社單行本主編阿久津先生說：「請問六十年來，週刊少年漫畫換過無數總編輯，請問你們的軌道是什麼？」

他回答說：「有趣、有益。」

所以講談社出版了棒球題材的《巨人之星》，日本劍道題材的《好小子》和溪釣的《天才小釣手》等寓教於樂的漫畫作品。

我又問：「集英社的《少年跳躍週刊》的宗旨是什麼？」

阿久津說：「集英社的宗旨是：勇氣、友情、勝利。」

所以集英社推出了《北斗神拳》、《聖戰士》、《七龍珠》、《灌籃高手》等英雄豪傑漫畫。

人們崇拜英雄，喜歡勇氣和友情。勝利正是全世界永恆不變的暢銷公式，也因此集英社的漫畫比講談社受歡迎。

我們無法否認日本是當今世界的漫畫王國，他們從二次世界大戰之前就已經開始發展漫畫，並且以企業經營的方式做了六、七十年，我常跟漫畫出版商建議，應該聘請集英社退休的漫畫主編到中國來示範：「什麼才是正確的漫畫主編！」

對漫畫的錯誤見解

小時候，我常聽爸爸對別人說：「報紙亂寫！歷史亂寫！教科書亂寫！」

我因此養成凡事要自己親自去證實，不會把白紙黑字看成真理的好習慣。長大後也的確發現：錯誤的亞里斯多德物理學，也在學校當成真理教了一千五百多年。由此證明，就算印在教科書上的也並非都是真理。

然而今天國內的父母師長，還是一廂情願地相信書本比較接近真理。讀文字書比看漫畫有水準，誤認為漫畫是小學三年級以前的小孩所看的低級玩意兒，長大了還看漫畫就是不長進。

其實正確的看法應該是：「漫畫書是透過漫畫手法表達的一本書。如同文學是透過文字表達的一樣。」問題在於內容，而不在於文字或是漫畫。

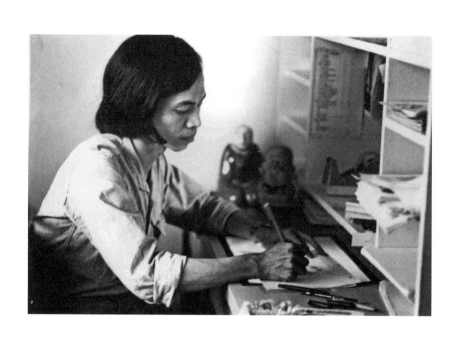

漫畫是一種語言，是一種表達的手段。除了幽默諷刺和故事劇情之外，還可以畫諸子百家思想，也可以畫物理、數學、佛學、禪宗思想。現在我們就可以發現：漫畫書有很多是經典名著，文字書還是有很多言不及義的爛書。

如果有一天，我們國家領導者能像日本首相鳩山由紀夫一樣，在公開場合拿出西裝口袋的漫畫書，向媒體介紹他正在看的漫畫書，那時就是漫畫獲得平反之時。

制心

動畫的未來

在還沒有電腦以前，世界上有能力製作二維動畫的國家並不多，真正把動畫當做企業經營的更少。三十五年前，臺灣是少數把動畫當企業經營的地方之一。當年包含全球員工最多的宏廣動畫公司在內，有超過十家動畫公司。中國改革開放以後，到蘇州、無錫、上海等地開大型動畫加工廠的大多是臺灣老闆。當然今天我們看到大陸動畫的年產量二十六萬分鐘，這等於三千部九十分鐘的動畫電影，或一萬一千三百部二十三分鐘的電視片。但只有量沒有質的動畫，拍好之後，很可能連走出公司大門都有問題，更何況要放眼亞洲邁向世界呢！

觀眾沒有跟我們結仇

記得以前製作《老夫子》動畫電影，我自己是導演和股份一半的投資者。

一九八二年上片推出時，票房打敗李小龍、成龍和〇〇七等好萊塢電影的賣座紀錄。

因為我始終相信觀眾沒有跟我們結仇，故意不排隊買票看我們自製的動畫片，而刻意去看日本的宮崎駿或好萊塢的《功夫熊貓》（*Kung Fu Panda*）。觀眾排隊買票進場看電影，是為了好好享受九十分鐘的娛樂。

拍動畫電影很花錢又耗時，誰也沒有權力自瀆，花光投資者的鈔票，製作出不好看又不優雅的動畫電影。

好動畫的關鍵

幾年前，有一位開動畫公司的北大校長夫人曾對我說：「我們不知道該走日本路線？還是走韓國路線？」

我問她：「妳說的是什麼意思？」

她說：「日本路線就是先出版漫畫，然後再拍動畫片。韓國路線是先推出遊戲，火紅之後再拍動畫片。」

我回答說：「這都不是問題重點，現在最重要的是先要有會用畫面說故事的人，我們的問題是缺少動畫編導和電影的專業製片。」

依我個人的看法，動畫產業未來要發展得很好，從業者得先改變自己的觀念，並

克服以下的幾個重點。

技術不是問題，重點在於優秀的動畫編導

一個好聽的笑話，光用嘴巴講就很好笑了。一個不好笑的笑話，無論我們把它畫成彩色漫畫或拍成動畫片都不好笑。

如同漫畫受讀者歡迎，是因為主角人物和故事情節。而不是漫畫家的畫工。除非他是個想當漫畫家的學生，才會關心漫畫技巧，技巧只是為了訴說故事的手段，而不是重點。

同樣的觀眾排隊買票進場看電影，為的是去享受一個半小時的奇幻之旅。

很多導演常常說：「這一段沒戲！這一段的戲很好！」

戲，就是招住觀眾的心！令他哭、令他笑、令他緊張、令他為主角的未來擔心。

一部賣座電影它的題材一定很新穎，故事情節一定很吸引人。

百分之八十的好萊塢電影都很一般，但百分之八十的好萊塢動畫電影都很好看，大概是因為動畫電影的製作過程曠日廢時，編導人員大都是一個人獨自在室內工作，有很多時間可以冷靜地思考，因此所拍出來的故事、畫面、場景都比較優雅有境界。

目前國內動畫產業的困境，就是缺少善於用畫面講故事的優秀動畫編導人才。

故事決定生死

一部吸引人的動畫電影，最重要的關鍵是企劃、故事、題材，訂場景與人物造型風格和畫好整部動畫的故事板。以上這些最大的關鍵：是團隊創意與編導的個人氣質、境界與品味。

錢的問題不大，而是要找到對了人。

一個錯誤決策所做出來的故事板，離開會議室把它交給皮克斯動畫公司製作也沒救。培養優秀的動畫編導人才是目前的當務之急。這樣的人才除了靠學校培養，他自己本身也必須要很有文化、有主見、有想法、看很多書，也喜歡看電影，而不光是在學校很會讀書，考試考一百分。

制心

故事題材與人物造型

跟別人講話，如果我們一昧地談自己，很快對方就失去興趣。如果我們改變話題，說：「嘿！剛剛我聽馬化騰老闆如何稱讚你們這部門！」該部門的騰訊員工，應該會馬上睜大眼睛仔細聆聽。

同樣的我們不能選擇對方完全不熟、不感興趣的題材拍動畫電影，如同我們不能拿臭豆腐、皮蛋賣給全世界一樣。就算是身為賣座導演的史蒂芬・史匹柏選擇的拍片主題：《星際大戰》（*Star Wars*）、《大白鯊》（*Jaws*）、《E.T.外星人》（*E.T. the Extra-Terrestrial*）、《侏羅紀公園》（*Jurassic Park*）系列，也都是觀眾感興趣的全球性題材。

以全球市場為考慮

張藝謀、陳凱歌、馮小剛拍真人電影，用中國演員，在中國場景拍戲，只好選擇中國的故事題材。因此除了在中國放映，很難發行到世界各地。

動畫電影則完全沒這個問題，無論以外星人當主角，以一千光年遠的星球作故事背景，講一百年後的故事都沒有問題。如果我們拍動畫片還拿臭豆腐、皮蛋當題材，豈不是拿石頭自己砸自己的腳？

建立東方的好萊塢

在一九六○年代，以過氣或初露頭角的好萊塢影星當演員，由義大利人導演及監製的西部片，如克林·伊斯威特（Clint Eastwood）所主演的《荒野大鏢客》（Per un pugno di dollari）、《黃昏三鏢客》（Il buono, il brutto, il cattivo）便很成功打入全球市場，成為很有特殊風格的義大利式西部片風潮。香港導演與製片也常以歐美影星拍好萊塢等級的電影。

中國的優勢是製片成本相對於好萊塢便宜許多，而中國本身的電影市場也夠大，《唐山大地震》、《讓子彈飛》的票房將近七億人民幣。因此中國早已經有條件成為東方的好萊塢，有如早年香港成為亞洲製片的大本營一樣。而動畫電影更比真人電影有利於打開世界市場，期待這一天能及早來臨。

第一部動畫電影

臺灣國泰企業創始人蔡萬春說：「最壞的時機，正是最好的時機。」

當《功夫熊貓》在中國大賣的時候，如果有人說：「我們要以正宗土產的功夫動畫片，打敗《功夫熊貓》！」

動畫電影應該倒過來：

拍一部很好看的動畫電影，成功地打入國際市場。

姑且不論是否有能力辦到不說，光是這主意本身就是錯誤的策略。想要振興國產

例如一九八二年，我在拍《老夫子》動畫電影時，臺灣出品的瓊瑤、劉家昌式的

三廳愛情電影已經沒落，當時是港片興起橫掃電影市場的年代。我拍好《老夫子》之

後，在普遍認為港片比臺片好看的觀念下，如果把戰場設在臺灣，跟港片一較長短一定很困難。

我們的策略就是先到香港上片，成為三年來香港地區賣座最好的臺灣片，然後再回臺上片，結果媒體大肆報導這則振奮人心的影劇新聞，首映第一天早場，觀眾排隊買票的長龍就有一公里長。打破臺灣有史以來最高票房紀錄。

同樣的，國家致力於發展文化創意動漫產業的今天，如果有一部動畫電影能在美國大賣，之後再轉戰回中國上映，央視、新華社、人民日報肯定會大肆報導，因為大家都引頸期盼，等待一部振奮人心的好作品出現。套用一段宮崎駿說過的話：「我如果能讓一個孩子擁有一部令他無法忘懷的作品，就是一種很幸福的體驗，因此我將努力不懈地繼續完成我的工作。」

對於一生從事動漫行業的我，有幸能活在快速變革的時代，有機會能跟大家一起為動漫產業的未來盡一份心力，光想到這裡，我的內心就充滿使命感！我將努力不懈，期待有生之年能完成使命。

人生致謝辭

一九九九年十二月，Discoverer 頻道整整一個月播出二十世紀最偉大的畫面，其中有一段是諾貝爾文學獎得主愛爾蘭劇作家蕭伯納（George Bernard Shaw）的人生致謝辭。整段影片只有一個蕭伯納半身鏡頭，滿頭銀白的頭髮，長相非常優雅。

蕭伯納說：「我這輩子要感謝我的家人、師長、朋友對我的愛護，由於你們對我的愛護，讓我這輩子過得幸福無比。」「Thank you」、「Thank you」、「Thank you」。

然後他轉頭對左右兩邊和中間，微笑地說：「Bye bye」、「Bye bye」、「Bye bye」!

一星期後他就離開人世，享年九十四歲。

洞山圓寂

開悟禪師都自知自己何時要離開此世間，有的禪師還自己決定要走的日子，六祖惠能、洞山良價都是如此。

西元八百七十二年三月，洞山良價禪師知道自己遠行的日子已到。

洞山對弟子們說：「我要走了，你們不可以哭。生時操勞，死為休息，悲傷哭泣沒有任何好處。」

他便命人為他剃髮披衣，撞擊起寺院的大鐘，安然坐化。弟子們看到師父真的走了，放聲大哭了好幾個時辰，洞山忽然睜開眼睛從座位上站起來。

對眾僧說：「出家的人不要為虛幻的外物所牽制，這才是真正的修行。」

於是洞山又跟弟子們一起生活，一起吃飯。七天之後，洞山又跟弟子們說：「我要走了，這次你們不可以再哭，再哭我又要再活回來！」

於是洞山就回到自己的禪堂，端正地坐在那裡圓寂了。

鄉下的告別式

小時候，鄉下大家都很窮，每當有老人家自知該是走的時候了，便會要大兒子替他準備後事。於是將正廳大門拆下來，放在兩條長板凳上面，鋪上墊被當床，讓臨終的老人家躺在正廳右側，左側則擺上剛買來的棺木。

外出工作和出嫁的親人趕回家見最後一面，老人家交代完，兩三天後老人家走了，村人幫忙處理出殯等後事。

貧困的農村很少有人敢上醫院，深怕帳單一下來幾年也還不了錢。這種生於家裡、死於家裡的作法其實很人性，又死得有尊嚴。

我一生沒生過病，即便臨死之前我也不會去醫院，藉由高科技設施來延長壽命。

人生感言

自從入駐杭州，我常在媒體宣稱：「我生於臺灣，老死於杭州，葬於少林寺。」

永信方丈已經跟我談定，我死後會葬在少林寺塔林。我也一定有自知將離開此世的能力，我也會學習鄉下老人的處理方式，學古代的禪師向弟子們交代後事，也會學蕭伯納來一場人生的告別式。我會在西溪濕地蔡志忠工作室的後院湖邊，辦一場限額六十個親朋好友出席的人生告辭Party。

一星期後我走了，燒成骨灰。讓女兒帶著骨灰上少林寺，交給永信方丈辦理後事，再葬在塔林。

蕭伯納與洞山都是開悟禪師，自知自己為何來到此世間，自知自己要走的日子。

人哭著出生，開悟者笑著而去，把人生活成一趟自在精采之旅。

本書完結之前，透露一個人生祕密：生命的至樂不是享受美食，不是渡假旅遊，不是奮鬥之後的功成名就。而是制心於一處、制身於一境，完成自己的夢想。

我很愛孤獨，很享受置身孤寂中做事。

年輕時，曾經坐在椅子上兩天，獨立完成一個四分鐘動畫電視片頭；曾經四十二天沒打開門，關在屋子裡完成一件很花時間的工作；隻身在東京四年，完成漫畫中國諸子百家系列；閉關十年又四十天，研究物理數學。

平常我天黑就睡覺，凌晨一點起床。站在窗口邊喝咖啡，對著星空看假裝看得到的星星冥想思考，然後開始畫畫工作。當我們的焦點完全處於自己所熱愛的事物上，能很快迅速完成，這時萬籟俱寂，唯一聽到的只是筆在紙上的刷刷聲和自己的心跳聲，像全宇宙只有自己一人存在。大腦會源源不斷地分泌腦內啡，一股莫名的至樂由

頭部緩緩往外傳遞充滿全身，舒暢得有如一股甜蜜的河流緩緩地通過身軀。這種美好感受，除非自己親身經歷，難以用語言文字跟別人形容。

每逢這種情境，常會不由自主地讚嘆：「生命真是美好。」

常常有人問我：「你為什麼要畫畫？」我總是回答說：

你為何不去問，花為何要開？
樹為何要長？雲為何要飄？
水為何要流？時鐘為何要走？

因為花就是愛開，樹就是愛長，
雲就是愛飄，水就是愛流，
時鐘就是愛走，我就是愛畫畫。

我從十五歲成為職業漫畫家直到今天。這三年來我每天畫畫，從清晨一點連續工

制心

作到下午兩點才吃午飯，四十多年來不吃早餐，最近幾年來每天只吃一餐。除了蛀牙和感冒之外，從沒有生過病，沒去過醫院。

由於一生從事自己喜歡的工作，所以從來不累、不餓、不睏、不病、不死。

有人說：「你真是超乎常人的努力認真。」

我總是回答說：「我一生從沒工作過，唯有的只是夢想完成的享受。」

有人說：「每天工作十六個鐘頭而不累，真難以理解。」

我說：「從事需要毅力支撐的事物才會累，當你選擇自己的摯愛做為職業，無我地跟焦點談戀愛，便沒有累這回事。」

如果現在你問我：「你對自己的一生有何感想？」

我會回答說：「日日是好日，處處是天堂。」

弟子問京兆興善寺惟寬禪師說：「天堂在那裡？」

惟寬禪師回答說：「就在現前。」

弟子說：「我為何看不到？」

惟寬禪師說：「因為你有自我，所以看不到。」

弟子說：「你看到了嗎？」

惟寬禪師說：「有你有我，便不能看到天堂。」

弟子說：「無你無我之時，就可以看到天堂？」

　制心

惟寬禪師說：「無你無我之時，還有誰需要見天堂？」

無我的人才看得到，因為天堂只存在無我的地方。

天堂在哪裡？天堂不在別處，就在當下現前。人生在世，世間就是天堂，但只有

我一生涉及很多領域，董秀玉經常說：「不能只把蔡志忠歸列為漫畫家。」

哪天我真的走了，如果要我為自己蓋棺論定──蔡志忠到底是什麼？

我最樂意的說法是：「蔡志忠是個開悟的禪師。」

跋一
藝術與科學的美麗結合

蔡聰明　臺灣大學數學系教授

我今高聲入青雲，
靜待春雷第一聲。

尼采

數學是我的專業，數學教育是我關切的主題之一。如何將抽象與深奧的數學以生動的方式呈現出來，一直都在我的念中。因此我很用心地寫了一些東西，嘗試要把數學變得有趣，以利年輕學子的學習。我也讀過市面上一些漫畫數學的書籍，但是並不滿意，只覺得漫畫可能是表現數學的一個不錯的方便之門。然而，要如何實現，對我卻是一個大難題。

二〇〇一年二月的某一天，我突然接到陌生人蔡志忠的電話，約我在二月十六日見面。第一次相遇，他就談到要把數學變成漫畫的雄心壯志，有心要為年輕學子的學習數學貢獻心力，社會養育他，他要回饋社會，這讓我非常感動。

我記得二月天雖然有些寒冷。但是內心是溫熱的、激動的，真正感受到藝術家的熱情與想像力，充滿著智性幽默。從此，我由他的讀者變成他的朋友，開始近距離認識他、互相學習、互相激勵，這是我這一生的奇遇。

後來才漸漸知道他在一九九八年開始閉關，鑽研物理學。偶爾聽他談論心得，談到得意處，眉飛色舞，自信滿滿。我對他雖然偶有質疑，甚至跟他爭執，但是我仍然欣賞他的「頂真精神」。

現在他終於要交出成果，留下他努力追尋的足跡。站在朋友的立場，我要給他祝賀。然而，我是物理學的門外漢，僅能把我對他的了解介紹給讀者。

從小就喜愛思考

蔡志忠開竅很早，從小就喜愛思考，小學三年級立志要當漫畫家。往後「思考」成為他的核心，現在已達到「享受思考的樂趣」之境界。

他是一位漫畫家，觀察敏銳是必要條件。對稱性思考、逆向思考、非習慣性思考等奇思妙想更是他的家常便飯。他同時擁有顯微鏡與望遠鏡的觀點，能夠切入事物的直觀無限細部，又能夠精準抓住整體大域的神韻。

如果幸福就是從小就知道自己將來要做什麼，並且心想事成、實現目標，那麼蔡志忠是一位幸福的人。他隨時都知道自己要做什麼，自己在做什麼。

自學成功的典範

蔡志忠是一位自學成功的人，學習能力高強。他完全體現了學習的精義，那就是

「儘早學會自己獨立學習」。事實上，一個人的學問幾乎都是自學，終身學習得來的，經過消化才變成自己的血肉。

在物理學史上，自學成功最著名的人非英國的法拉第（Michael Faraday）莫屬。他是印刷廠的裝訂學徒出身，利用工作之餘讀剛裝訂好的書，並且努力研究電磁學，終於成為一位偉大的物理學家。愛因斯坦的書房就掛著法拉第的畫像。

法拉第發現電與磁互相感應，是一體的兩面。

英國女王問他：「你的這個發現有什麼用處？」

他反問女王：「女王陛下，女人生孩子有什麼用處？」

另一個說法是，他回答道：「女王陛下，將來妳可以靠我的發現，抽到很多的稅。」

現在這句話已經完全應驗，我們很清楚：沒有電磁學就沒有今日的電腦資訊時代。

蔡志忠的實踐力是第一流的，他自學的成果是：畫了大約三百本漫畫，翻譯成四十五國的語言，銷售四千萬冊，得過一百二十五座橋牌冠亞軍與其他成就大獎。目前還累積有將近一千本的草稿，他的創作力實在驚人。他不是著作等身，而是著作大於身！

滿腦子的ideas

　　蔡志忠是一位實現自我，自由自在的覺者，即佛家所說的「覺者」。他自覺地活在當下，面對神祕的未知與忽隱忽現的美，他是捕捉與創造的高手。他經常能夠化尋常為不尋常，化腐朽為神奇，點石成金。他專注、聚焦，對於工作樂在其中。

　　他說：「當你聚焦於一個論題、一個工作時，連死神都會怕你！」

　　古希臘的數學家畢達哥拉斯，他把哲學與數學當作一種生活方式，透過哲學與數學的探索與研究，以達到淨化靈魂、提升心靈、獲得智慧的靈修路徑。這就是畢達哥

　　　　　　　　　　　　　　　　　　　　　　　制心

拉斯獨創的「數學教」。

對於蔡志忠來說，漫畫就是他的一種生活方式，完全融入他的生活之中，像呼吸一樣自然。因此他又說：

真正的漫畫家是沒有畫漫畫會死。畫家梵谷「將熱情化身為色彩，靈魂化身為形象」，而蔡志忠則是將熱情化身為彩筆，靈魂化身為漫畫。他每天為思考與創作而工作，真正是一位整個身體與靈魂都為製作與漫畫而活的人。

平地一聲驚雷

蔡志忠多才多藝：從電影、卡通、橋牌、漫畫，到古代經典，無一不精通。他崇拜愛因斯坦，今年來更努力於研究最嚴格的兩門學問：物理學與數學。藝術與科學同源，並且都是創造想像力的實現，只不過表現的工具與方式不同而已。藝術的狂想要受美的制約；數學的想像最終要通過邏輯（計算與證明）的考驗；而物理學更嚴苛，除

了要受邏輯的制約，還要接受實驗的檢驗，大自然是物理理論成立與否的最終裁判者。

然而，蔡志忠不畏艱難，要用最受一般人喜愛的漫畫來載道，載「物理之道」與「數學之道」，化抽象為具體的圖像，把真與美結合起來。他敢於挑戰一般人認為最困難的事情，這就是浪漫與勇氣。若沒有滿懷的熱情和毅力，這是辦不到的。現在他要開始交出成果，第一本是《時間之歌》，後續還會有源源不絕的作品，像清泉般汩汩流出。讓我們拭目以待。

對於這麼勤奮用功、努力創作並且勇於實現夢想的人，我們除了敬佩之外，就是屏息靜待「平地一聲驚雷」。

物理的驚心動魄

最後，我要引述在一九三三年獲得諾貝爾物理獎的物理學家狄拉克（*Dirac*）的一段對話來跟讀者分享並且互相勉勵。

有人問物理大師狄拉克：「物理學何時終結？」

亦即什麼問題解決了之後，物理學就會到達最後的統合，使得往後物理學的工作只是細節的處理，多算小數點之後幾位數就好了。

狄拉克答道：「我不認為可以回答這樣的問題。事實上，我不知道！我只知道物理學家在未知的領域中前進，但不知道會到達什麼地方。這使得物理學是如此的迷人和驚心動魄！」

再問：「你現在仍然感覺到物理的驚心動魄嗎？」

答：「那當然！那當然！」

問：「物理的理論與觀測具有什麼關係？」

答：「最重要的是，先要有一個漂亮的理論。如果觀測的結果與理論不合，不要

太快灰心喪志，稍微等待一下，看看觀測中是否含有錯誤未顯現。」

問：「如何欣賞物理的美？」

答：「你就直接去感覺它，正如繪畫與音樂的美一樣。你無法描述它，但它確實存在。如果你感受不到，那麼你只好自己承認，沒有人能夠為你解釋。如果一個人無法欣賞音樂的美，那麼你又能對他怎麼樣？不要理會他就是了。」

問：「理論的念頭從何而來？」

答：「你只能嘗試想像宇宙可能會怎樣？」

二〇〇五年十一月四日

跋二 蔡志忠五十歲開始與物理談戀愛

《科學人》 世界物理年特刊

前言：一九〇五年，愛因斯坦發表了五篇包括「狹義相對論」在內的偉大物理研究報告，一百年後，聯合國為紀念愛因斯坦，把二〇〇五定為國際物理年。當年《科學人》雜誌專訪臺灣五位跟物理有關的名人，我是被訪問的其中之一，以下就是專訪內文。

藝術家無邊的想像力，這回要挑戰的是既絕對又嚴謹的物理。把自己的腦子當實驗室，蔡志忠覺得自己和偶像愛因斯坦很像，因為愛因斯坦的發現，也是先在人腦中完成。

「而且我們都很害羞、痛恨束縛，喜歡獨自思考。」

天還未亮，習慣凌晨起床的蔡志忠，已經做了好多事情。望著飯店窗外紅磡灣上的點點漁火，波浪起起伏伏，海平面上下合而為一的景象，剛剛思考過的宇宙學、銀河系、量子力學，在蔡志忠腦海裡霎時融會貫通。

那是一九九八年八月底，五十歲的漫畫家蔡志忠到香港參加埠際盃橋牌賽。原本即對物理、數學有著濃厚興趣的他，比賽結束返臺後便宣佈，要閉關三年潛心研究物理。

「我向出版界的朋友說，沒有任何理由、任何人事物，可以阻止我研究物理。」蔡志忠像個大孩子般興奮地說：「原本以為自己花三年就可以把物理給弄通，沒想到到現在，已經是第七個年頭了。」

從小就愛漫畫的蔡志忠，為了編故事，什麼書都拿來讀，他也愛看偵探小說，甚至夢想過成為偵探。一九九〇年代初，蔡志忠接觸到臺灣出版市場的一些科普書時，他發現物理就像是所有案件裡的頭號嫌疑犯，而自己可以當個宇宙偵探。

「我很愛看黑洞、時間逆流等這些主題，就像一般的科普讀者，因為它們都非常

玄妙。」這些神祕未知的領域，早就讓蔡志忠深深著迷。

初中二年級便輟學上臺北，以一圓漫畫家之夢的蔡志忠，在畫了《大醉俠》、《光頭神探》、《肥龍過江》等搞笑四格漫畫後，三十六歲已經買了三棟房子，有八百六十萬元存款。然而他發現：「這些錢已經夠用一輩子，為什麼要再切割生命拿來換錢、換名片上的頭銜？我當下決定不再賺錢，要把生命拿去做有意義的事情、做對學子有益的事。」

接著他以獨特的畫風，再加上親身的鑽研與體悟，畫出了《莊子說》、《老子說》等一系列暢銷漫畫，為他帶來了聲名，經濟上更從此不虞匱乏。

蔡志忠笑自己說：「就像是歐洲的貴族，有錢有閒就會想要去研究宇宙的起源、時間是什麼等問題。」

但是蔡志忠並不是到學校從正規的物理理論學起。閉關的第一年，他不再看科普書，而是放任自己狂想，因為他覺得知識會妨礙思考。第二年，他讀起了牛頓的《自

《自然哲學的數學原理》等書，盡可能鑽研這些「古籍」。他直到第三年才去學數學，因為

「數學也會妨礙我的思考。」

蔡志忠向臺大數學系蔡聰明教授學習微積分，上課的筆記與感想，在他的簿子上都變成了漫畫。他把讀到的所有物理理論、方程式全部自己運算過，確認它們的真偽；他觀察周遭的現象，試著用微積分的計算來描述它們的變化；最後，他開始自己思索空間、質量之外，時間的定義問題。

第一次看萊布尼茲那優美而內斂的級數方程式，起了一身雞皮疙瘩！

物理、數學、微積分，一般人避之唯恐不及，為什麼蔡志忠可以這麼著迷？

「小孩子最喜歡新奇的東西，最不耐煩的是一成不變。有什麼東西會比物理更好玩？有什麼東西會比數學更美？數學會被認為很困難，主要是因為老師教得不好。」

蔡志忠說：「第一次看到萊布尼茲解出的三角倒數求和問題，那優美而收斂的級

數方程式，讓他起了一身雞皮疙瘩。」

蔡志忠很喜歡做恆等式，也喜歡計算橢圓形；他會在浴缸裡、馬桶旁觀察水流，再想辦法寫成方程式來描述；而他家的廁所，貼滿了他還沒想通的數學問題。動腦的樂趣、解開題目時的喜悅，讓他「就像進入了一個逆光的房間，門窗都打開了，身體也在發光，我感動得快要跪下來。那種滋味，你只要嘗過一次，就會上癮！」

地板上的物理書籍堆積如山，而書堆的後面，則是蔡志忠自學物理、涉獵科學史所做的筆記，總共有好幾書櫃。他也會找物理學家朋友一起討論，交換心得，雖然他們花在爭辯的時間可能比較多。

「如果有上帝，上帝有一本物理簿子，他會怎麼寫物理？現在的人當然用數學來寫，但上帝才不會用地球人規定的單位來寫！」

來一場東方文藝復興

蔡志忠覺得，科學隨著西方人的思考模式，已經越研究越深入，探究的點越來越小：若要研究宇宙、時間這種大尺度的問題，東方人或許更適合、更有優勢。

「老子是中國最早的理論物理學家，若要談宇宙創世，老子的說法絕對正確！」

蔡志忠倡議應該來一場東方文藝復興，因為要先對西方的物理史、數學史、哲學史有通盤的瞭解，才有可能在「巨人的肩膀上增加一些東西」。

不過蔡志忠又說：「如果照著西方的軌道，我們不可能超越前面的火車。」

即使現在使用的數學與物理是西方的軌道，蔡志忠也希望將來能走出自己的方向。最近，他正以自己的一套語言，企圖解釋時間之謎，事實上，他也不在意將來外界能否接受他的想法。這一切或許就像蔡志忠的好友、中研院物理所研究所余海禮所說的：「留待宇宙的真理來檢驗。」

至於為什麼一定要另闢蹊徑？蔡志忠回想起小學時最照顧他的自然老師李再興。

「課本上、生活上不懂的，我都跑去問李老師，他也會熱心回答。如果是老師不知道的，他會說他要回家查書再告訴我。」

蔡志忠發現，老師不是萬能的，做學問不能全靠老師；同樣地，研究物理若想要得出重大發現，就必須自己開創道路。「計算機可以做加減乘除，可是它不會思考。我和別人最大的不同，就是大腦『有問題』！」

他再三強調，教育應該先讓學生進入一種困境，才會有所頻悟。填鴨式的學習不是良方！

蔡志忠說，自己把「思考」列為一切之先，因為學習不能死背，他用系統式的記憶，記的是「取出來的方法」。蔡志忠認為，現在的教育體制與家長觀念有偏差，才讓學生把時間花在沒有效率的學習上，他希望年輕學生們都要有自己的一套專長，即便不是物理，每個人也應該有自己的一把刷子！

未受到傳統物理思路的束縛，再加上藝術家無邊的想像力，蔡志忠用他獨有的跳躍式思考體會物理的樂趣，而且再也離不開物理。」

「物理是我最大的亨受。對我而言，思考、發現與求知的過程，就是對人的回饋。」

收錄於《科學人》特刊，二〇〇五年九月號

狹義相對論的時間理論是錯的

文　蔡志忠

天機可洩

兩千三百年前，楚國大詩人屈原在《天問》這本書裡，提出了一百六十八個天地宇宙的問題。

是誰創造了宇宙？

是誰讓天地運行的？

是誰令日月星辰日夜不停，永不止息地運轉？

研究物理問天地宇宙問題，最美妙的地方是：大自然不會回答你一百個答案！但是會呈現出它運行的一貫規律，好讓你能窺視出隱藏於下面底層的祕密。

一九九一年開始研究佛陀思想。看了數百本佛教經典，也畫了二十四本佛法筆記本，出版了《佛陀說》、《法句經》、《心經》。在這段期間，一直都置身於佛法所形容的禪定狀態中。

長久以來，我一直都很喜歡物理，因為它具有強烈的神祕特質，像是隱藏著無窮的未知寶藏。「神祕未知」總是十分誘人，時時刻刻吸引著我思考宇宙時空的總總問題。每天清晨的第一道晨光，像似來自遙遠宇宙的呼喚，試圖敲開我那「心中的黎明」。

一九九八年九月三日，我開始閉關靈修，停止之前的日常工作，試圖喚醒內心深處的阿賴耶識，以響應那來自遙遠宇宙的低聲呼喚，希望能一舉敲開「宇宙物理的神聖殿堂」，一窺隱藏於事物背後的物理規律。

一九九八年九月三日，我閉關研究物理，至二〇〇八年已滿十年。為何要花十年

時間研究物理？因為——求知是人類永遠的渴望。

猶如伊莉莎白・巴特利特（Elizabeth Bartlett）所說：「因為我渴望了解無窮，所以我畫一條線在已知和未知之間。」

我強烈渴望了解無窮

從小就體會到踩在問題與答案之間那條線上，是世間沒得比的至樂。所以我也在天地之間畫了一條線，試圖在有生之年，能由未知越過已知那道線的另一邊。

這十年來我畫了十六萬張物理數學畫稿，寫了超過一千六百萬字，雖然早在前五年就有重大發現，但一直遲遲沒有發表，到底我發現了什麼？

如果，有人正要發表和我所發現相同的物理新發現，但允許我於一個鐘頭前，先讓我做兩場各三十分鐘的物理發表會，我能道盡這十年的重要發現嗎？答案是肯定的！真正重要的話不是千言萬語，而在於是否有強而有力的關鍵物理發現。

唯識觀的光速祕密

時間是由一長串無窮無盡的光子譜出的樂曲，用排笛吹奏出的宇宙史詩。

我發現了光速的祕密！

存在於宇宙任何時空的宇宙人，無論以接近光速運動或完全不動，他所看到的光速都相同——是常數C，這才是光最大的祕密，也是宇宙最大的祕密。

或許有人馬上要說：「這不是早在一百五十年前，馬克士威（James Clerk Maxwell）的電磁方程式裡就寫出來了嗎？」愛因斯坦（Albert Einstein）於狹義相對論也證明，光以不變常數C運動。無論你以多快的速度運動，光速都相同，會改變的是你的時間流速，而不是光速。光速C是主觀的數學計算。我所說的跟愛因斯坦把光速為不變常數C，引為狹義相對論的兩條基礎定理之一的意思不同。

我們無法真正用尺丈量光速，我們只能經由光通過自己的方式，得出自己所看到的樣子；我們無法測出一道由空中劃過的光速，我們只能經由光通過我們的方式，得出我們所看到的光速。

挑戰愛因斯坦的時間理論

美國《科學人》雜誌說物理界有三種狂人，其中有兩種與愛因斯坦有關：

宣稱發現了永動機的製作方法。

宣稱完成愛因斯坦所未能完成的統一理論。

宣稱愛因斯坦的某個理論是錯的。

偉大的愛因斯坦還厲害，當然是夠狂妄的。

愛因斯坦幾乎是史上最偉大的理論物理學家，敢證明自己在物理的某方面比超級

然而愛因斯坦所有發表的理論真的完全沒有錯嗎？如果這說法成立，不等於在替

一九五五年以後的人自宮。從此以後所有的人要百分之百承認愛因斯坦的理論沒錯，也

不能提出質疑。愛因斯坦真的偉大到不能質疑，不能挑戰他過去所發表的任何理論嗎？

越是偉大的錯誤，阻礙真理的時間就越長。大家別忘了偉大的古希臘哲學家——

亞里斯多德的物理學。由西元前三百五十年到一六五〇年，曾被當成物理聖典在學校

教授了兩千年。直到伽利略（Galileo Galilei）、牛頓（Isaac Newton）的真正物理學出

現，才取代亞里斯多德的物理教本。

一九〇五年，愛因斯坦連續發表三篇驚天動地的驚世物理論文，同時他也是量子

力學極為重要的開拓者，如偉大的牛頓一樣，他一生中的物理成就非凡。如質能等價

公式（E＝mc²）、狹義相對論、廣義相對論、光電效應、臨界乳光理論、玻色—愛因

斯坦統計等不可勝數。

愛因斯坦不但物理成就高得嚇人，更具有關懷人類未來的偉大人格特質和對宇宙

真理的衷心尊敬。二次世界大戰前，納粹政府發動一百位德國學者連名，一起指稱愛

因斯坦的理論是錯的。

愛因斯坦說：「如果我的理論錯了的話，只要有一個人出來說就夠了，不必一百

個人出來說。」

他在《愛因斯坦文集》第三卷〈伽利略在獄中〉感慨地說：「與我相較，真理是無比強大的。而且依我看來，試圖用長矛和瘦馬去捍衛相對論是可笑的，並且是唐吉訶德式的。」

愛因斯坦不但物理成就偉大，還具有超凡的品格，他認為唯一檢驗理論體系的上是現象世界。如果有人證實相對理論與真理違背，他不會無聊地去捍衛自己的理論。

物理學是永遠不會走到盡頭的，它永遠逐步、逐步地接近真理。科學家探察宇宙物理的奧祕，走在已知和未知之間。而目前的時間理論算是已知正確無誤的真理嗎？《聖經》的宇宙觀也被我們當成不能質疑的聖典，直到哥白尼、克卜勒等人的天體學說出版之後，才慢慢真相大白。

宇宙是物質能量在時間、空間中運動變化過程的總和。物質能量、時間、空間是支撐宇宙物理神殿最重要的三根神柱。然而物質是什麼？能量是什麼？時間是什麼？空間是什麼？其實我們不像自己所以為地那麼了解：什麼是物質、能量、時間和空間？

時間是宇宙中最重要的物理量。

《時間之歌》是《東方宇宙三部曲》出版的其中之一和三部曲試圖由對時間、空間、物質的真相，找到通行全宇宙統一的物理語言，並能一路到底由宇宙、超星系團、星系、恆星、行星、颱風、氣象到原子、電子的質量、半徑、速度、重力、密度、溫度、週期……都可寫成只有時間 t 和光速比 e 兩種物理符號的統一公式。

而這種描述宇宙萬物的方法，極有可能是進入統一理論的鑰匙。

看誰在膨脹

《時間之歌》這本書試圖證明：愛因斯坦「狹義相對論」裡，時間會因為速度而膨脹的理論是錯的，並提出適用於全宇宙：所有有情、無情眾生的統一時間方程式。《東方宇宙》則是提出一路到底，通行全宇宙時空所有外星人的統一物理語言。依美國《科學人》的標準，《時間之歌》和《東方宇宙》這兩本書的論點已經算是兩個二分之一狂人了。兩者相加，是不是等於一個狂人？然而《時間之歌》的論點是不是自我膨脹？

愛因斯坦狹義相對論裡的時間理論是否正確？還是《時間之歌》的時間理論正確？

最公平的仲裁者，當然是「時間」本身。

時間是檢驗真理最好的煉石，

如果時間真的會膨脹，則證明《時間之歌》的確在自我膨脹；如果時間不會膨脹，則證明《時間之歌》沒有自我膨脹。

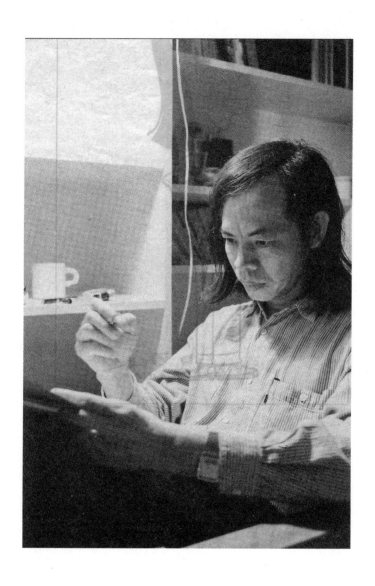

時間的真理

聖奧古斯丁說：「當你不問我『什麼是時間』時，我覺得我知道『什麼是時間』。但是當你問我『什麼是時間』時？我仔細一想，我就糊塗了，我根本不知道『什麼是時間』。」

沙特（Jean-Paul Sartre）是位偉大的哲學家。他偉大到自己雖然沒錢，卻不肯去領取一百萬美金的諾貝爾文學獎金，對於時間他自有自己的一套存在主義看法。

沙特說：「時間是人的強烈幻覺。」

光速不變與時間

無論是一百億光年遠，或一百億年後……宇宙有自己的一套標準時間進行，而不是愛因斯坦在狹義相對論所說：「時間依觀察者的速度改變進行的速率。」愛因斯坦是先驗式的假定：「任何速度的觀察者所看到的光速都相同。」而我所說的光速不變是：「我們只能以『唯識觀』觀察到光速。而大家所看到的唯識觀光速皆相同。」

我們沒有真正看到光速，我們所看到的光速是：「唯識觀的光速」。

什麼是唯識光速

宇宙中任何智能外星人所看到的唯識光速是一樣的。我們所看到的波長是以一個波通過時，花多長時間計算的，而不是以它通過我們當下，真正在空間的行進速度。

愛因斯坦說：「速度改變了觀察者的時間進行速率。」其實只要一句關鍵的話就可以證明，愛因斯坦狹義相對論裡的時間理論是錯的。

ＡＢ相對速度只會造成：光源Ａ原事件與Ｂ觀測事件之間，時間長度的不同。

會伸縮的是波長而非時間

時間不會因相對速度而伸縮，會伸縮的是所觀測到的波長。

我們所看到的波長是以一個波通過時，花多長時間計算的。而不是真正在空間所畫出的 A B 距離。一個困擾科學家的問題是：光源在運動、觀察者在運動、光在空間中運動、如何在三者都在運動情況下正確地求出光速？

一個物理作用，必引來另一個物理效應；一個變化，必然引起另一種變化。天下沒有白吃的午餐，是最美妙的還原機制。

因果相生的美妙機制

任何一種變化必產生另一種效應，效應便是還原的機制。對光傳遞的ＡＢ相對運動，會因為相對速度改變觀測波長，也因此產生都卜勒效應。

光源或**觀察者**運動會改變波長：「因」；變化的波長改變產生都卜勒紅移：「果」。

「因」生「果」，「果」還原「因」，「因果相生」回到「本來如此」。

還原本來如此

雖然觀測事件的時間，不同於原事件時間，但藉由都卜勒紅移，得以還原事件時間和 AB 之間的真正距離。

相對速度×觀測波長＝光速×空間波長

波長改變的相對法則是：光波與光源之間的相對速度，或光波與觀察者之間的相對速度與光速之比 e。

相對速度變化與通過的波長變化相互抵消。通過都卜勒紅移，我們便可以逆求回光源事件發生的時間長度。觀測波長與觀測時間長度是一體的，我們並沒有真正看到光速，只是看到波長。

而觀測一個波到底有多長？端看它通過觀測點時花了多長時間。

「當觀察者 B 遠離光波 C 時，相對速度變慢，通過一個波的時間變慢，波長被拉長；觀察者 B 與光波 C 相互逼近時，相對速度變快，通過一個波的時間變快，波長被壓縮變短。」

觀察者與光波之間的相對速度，反比於觀測波長變化的大小。我們所看到的波長是相對於時間改變的，唯一絕對不變的是：唯識觀的光速。

什麼是正確的時間理論

文　蔡志忠

愛因斯坦的狹義相對論是由洛侖茲（Anton Lorentz）和龐加萊（Henri Poincaré）等人創立的，應用在慣性參考系下的時空理論，也是對牛頓時空觀的拓展和修正。按照狹義相對論而言，物體運動時質量會隨著物體運動速度增大而增加。同時，空間和時間也會隨著物體運動速度的變化而變化——即會發生尺縮效應和鐘慢效應，時間會因為速度變化而改變流速。

雖然狹義相對論是討論光在不同速度的座標中，相互運動的思想實驗。然而整部狹義相對論中竟然沒有隻字片語，提到光波與光源和觀測者之間的變化，只提到速度、距離和時間。

首先我們先來探討所謂宇宙中的時間、空間、距離、速度到底是怎麼回事？

萊布尼茲說：「所謂空間距離是針對兩個質點的長度而言。」依他的空間距離理論，運動必然是針對空間中的兩個質點。

運動必運動於所運動的空間，速度＝距離÷時間

由於光速不變，時間＝距離÷光速

而邁克爾遜（Abraham Michelson）──莫雷實驗的光程運動，是運動於地球上的邁克爾遜干涉儀。干涉儀的兩道不同方向光程也同時隨著地球運動，兩道不同方向的光程距離一樣，當然所花的時間也一樣。

如同在以半個光速行進的銀河火車中，AB兩個人以相同球速相互拋球，球來回的距離、速度、時間都會相同，而無關於銀河火車以什麼速度運動一樣。如果以半個光速行進的銀河火車中，AB兩個人同時向對方發出光，其結果會如何？以半個光速行進的銀河火車中，A在車頭B在車尾的兩個人，同時持續向對方發出相同波長的光波，會產生什麼變化？

讓我們先了解一下光源與接收者的相互運動中，光波在空間中運動的定義：

運動必運動於所運動的空間

距離＝時間×速度

時間＝距離÷速度

速度＝距離÷時間

光產生之後便與光源的速度無關，光速不變原理＝由發光的空間之點以光速（每秒三十萬公里）向外擴張。

我們無法觀測一道通過天空的光，我們只能觀測通過我們的瞳孔或通過天文望鏡的光。

觀測通過觀測器的光波運動變化為：當 A 光源相對於 B 接收者以相對速度遠離或逼近時，接收者收到的光波會因為 AB 的相對運動，而產生光波的紅移或藍移。

光波的紅藍移變化＝在相同時間中，Ａ光源發射光波的總波數與Ｂ接收者光波的總波數之比。

如同音速噴射機在空中形成的音波一樣，一道光波畫在空間中的波長長度，是依光源的速度而改變的。但光源所發出的光波長度是一定的：波長＝總波數÷時間

觀測者所看到的波長＝通過觀測者的總波數÷觀測時間

結論

無論是在運動的地球上的邁克爾遜——莫雷實驗或在以半個光速行進的銀河火車中，AB兩個人同時向對方發出光波實驗，其結果是不會產生光波的變化。因為在相同時間中，光速不變，運動的空間距離不變（AB距離不變），光波來回運動所花的時間也不變。

唯一的變化只是：B觀測者接收到A光源所發出的光波，會因為AB之間的距離而延遲。其延遲時間＝AB距離÷光速。所以時間方程式即為。

時間＝通過B觀測者的總波數×所觀測的波長÷光速

時間＝A光源發射的總波數×所發射的波長÷光速

對於A光源與B觀測者而言，無論AB分別以任何速度行進，AB的時間流速都相同，絕對不會因為自己的速度改變時間的流速。唯一的差別只是A光源發射的時間與B觀測者接收到光波的時間延遲，所延遲時間＝AB的距離÷光速

對於宇宙中，以各種不同速度運行的所有質點而言。時間是公平的，時間是宇宙中的參考係數，不會因為質點的速度不同，而改變時間的流速。

探討愛因斯坦狹義相對論的說法：對於靜止的觀察者同時的兩事件，對於運動的觀察者就不是同時的。設兩地各發生了一個事件。比如發生了一次在AB的中點C的觀察者，由人AB發來的光信號同時到達C點，推測兩事件是同時發生的。按定義，它也的確是同時發生的，地面上的每一位靜止的觀察者均會同意。

但一個由A向B運動的觀察者卻不同意，因為也是在C點，他卻發現B的閃光先於A點到達。按定義B事件先於A事件，它們是不同時的。也就是說，同時性不是絕對的，而取決於觀察者的運動狀態。這一結論否定了牛頓力學所引以為基礎的絕對時間和絕對空間框架。

　　　　　　　　　　　　　　　　　　　　　　　　　　制心

以上愛因斯坦的假設和論點是錯的！

馬克士威說：「兩個光源發出的光速跟光源的運動速度無關，都是光速，光速是一個常量。」

假設AB相距六百萬公里，AB的中心點為C。AB同時發出波長相同的光波到對方需要花二十秒（假設AB發生的整個事件也是二十秒），AB的中心點為C。

有一個位於C點不動的X觀察者和另一位以二分之一光速的速度由A向B行進的Y觀察者。

由AB所傳來的光波，一直持續在AB之間的空間中傳播，位於C點不動的X觀察者看到由AB發出來波長相同的光波同時到達C點，X觀察者認為AB事件是同時發生。

另一個以二分之一光速由A向B運動的Y觀察者，當他抵達C點時，所觀測到AB光波的事件與位於C點不動X的觀察者，所觀測到光波的事件是一樣的。XY

所看到的都是整個事件發生到剛好一半。

唯一不同的是Ｘ觀察者前十秒還沒看到ＡＢ傳來的事件，後十秒才看ＡＢ事件之前的十秒訊息。還有十秒事件的訊息沒通過Ｃ點。

而Ｙ觀察者花了二十秒由Ａ抵達Ｃ時，當他剛一離開Ａ的同時已經觀測到Ａ事件，而在十三秒之後才觀測到Ｂ事件。

Ｙ沿路以來他看到的Ａ事件是二分之一速度的慢動作（光波紅移），看到的Ｂ事件是二分之三的快動作（光波藍移）。

Ｙ觀測到的ＡＢ事件並非是同時的。

但Ｙ知道是因為ＡＢ的距離不同所造成的。如同我們在夜晚看到月球和火星，雖然兩個星光同時抵達我們的眼球，但我們知道火星距離比月亮還要遠，代表同時看到的火星的星光比月亮的星光早一點發生的。

當Y抵達C點時共花時間二十秒，在Y行進中，通過Y的A光波只有事件總光波數的二分之一，A事件的二分之一觀察者Y還沒有讀取（光波還在AC之間傳播）。而通過Y觀察者的B光波數為一加二分之一，Y多讀取了B事件之前的訊息，而整個事件的二分之一觀察者Y還沒有讀取（光波還在BC之間傳播）。

通過Y的A總波數×A波長＝通過Y的B總波數×B波長

X時間＝通過X觀測者的A光源的總波數×所觀測的波長÷光速＝二十秒

X時間＝通過X觀測者的B光源的總波數×所觀測的波長÷光速＝二十秒

Y時間＝通過Y觀測者的A光源的總波數×所觀測的波長÷光速＝二十秒

Y時間＝通過Y觀察者的B光源的總波數×所觀測的波長÷光速＝二十秒

四則公式運算的結果都是二十秒。對宇宙中的所有質點而言，無論以多大的速度行進，時間是一樣的。唯一的差別是朝向光源時所讀取的資訊是壓縮的，遠離光源時所讀取的資訊是拉長的。時間不會因為觀察者的速度改變流速，唯一會改變的只是所讀取的總波數與波長的改變，觀察者所讀取的總波數反比於波長。

$$A 總波數 × A 波長 = B 總波數 × B 波長$$

再回頭看李嗣涔校長的十大物理問題，我現在有能力回答這十個問題了。

Q1：目前實驗所量赫伯常數所得出之宇宙年齡約在八時到一百二十億年，比宇宙中最古老的球狀星團一百五十年還要年輕，這是怎麼回事？

A1：由這個問題可以反證：科學家目前將星光紅移大小純粹解釋為宇宙膨脹的理論是錯的。正確的觀念應該是：一道星光穿越一百五十億光年空間，途中遭遇星塵碰撞所產生的康普敦散射，乃至光波能量消失而造成星光紅移，因此星光紅移應該解釋為：星體與地球之間的距離。球狀星團可能密度太大，光由球狀星團內部穿出的過程康普敦散射得更厲害，乃至造成更大的星光紅移。

Q2：原子是由質子、中子、電子所構成，再來質子、中子是由夸克所構成，夸克又是由什麼所構成的呢？

A2：我們誤以為智慧無所不能，宇宙至大無外、至小無內。處於宇宙之內的我們，以目前的條件與能力還無法窮盡至大的外圍有多大、至小的內核有多小。

五百年來，人類從至大是地球、是宇宙中心到一百五十億光年宇宙。至小由物質、原子、質子、夸克，到無窮小，看來理論物理還有很長的路要走。

Q3：宇宙中的黑暗物質到底存不存在？如果存在又是什麼樣的結構？

A3：科學家所稱銀河系中心的黑洞，其實是空無一物的颱風眼，只是規模尺度不同。當觀測數據與目前科學家自己所認定的宇宙模型不同時，科學家便把它歸為黑Ｘ。我們有能力真正了解宇宙時，便可知道什麼是黑暗物質。

結論

Q4：似星體的發光能量太過驚人，遠超過核子反應所能產生的能量範圍，那是什麼作用產生如此巨大的能量？

A4：氣象學即是小尺度的宇宙學，我們目前所看到的宇宙是氣的變化過程，一切都是氣，一切宇宙現象在地球表面都觀測得到。星系、星雲、似星體等同於地球表面氣象變化，只是尺度不同，例如：星系等於颱風，似星體等於雷雨暴，似星體驚人的發光能量等於雷雨暴中的閃電霹靂。

Q5：太陽輻射所產生微中子之量與標準模型所預測之量不合，是什麼原因？

A5：科學家不完全明白微中子產生的原因，標準模型有誤，才會預測量不合。從太陽微中子問題可以反證：如果科學家連「太陽為何每十一年反轉磁場？」「太陽磁場如何反轉？」「太陽微中子為何與預測不合？」這些近在眼前的問題都不知道，還自稱知道如何無中生有，知道宇宙如何創生，豈不是痴人說夢話嗎？我們應該先研究大地表面的氣象變化，有一天必能了解微中

制心

子問題，知道宇宙如何創生，知道如何無中生有。

Q6：地球上的生命起源到底為何？流星所帶來的有機分子？閃電所和成之胺基酸？利用有規則原子排列之礦物表面合成 RNA。

A6：如同颱風形成於海洋，颱風所夾帶的雨滴、塵埃內含微生物，星系是尺度不同的超大颱風，地球上的生命源起於彗星所內含微生物。

Q7：超光速的迅子到底存不存在？

A7：一九〇一年諾貝爾首次頒獎物理獎便是倫琴射線，一百年來對光的研究而獲獎的大約有三十個，我認為還要七十位，人類才真正了解了光的真理。光速是宇宙的唯一尺度，除了光速不變之外，宇宙沒有其他常數。超光速是不可能的，宇宙沒有迅子，迅子來自某種錯覺或其他效應。

Q8：人尺度大小的宏觀量子現象是否存在？要在什麼條件下才存在？

A8：量子現象是初始條件和觀測結果的相對結果論。我們由名人的自傳可以發現，由結果逆推：一生中任何一個機緣改變，必造成完全不同命運。人的命運是所有機緣的疊加，一切機緣是不可分割的，改變其中任何一個，結果大不同。人一生的命運：即是人尺度大小的宏觀量子現象。

Q9：量子現象中的不可分割性是否可以解釋預知未來？

A9：理性變化可預知變化的下一階段，非理性變化不可預知未來。量子現象中的不可分割性與人類的行為分屬於理性與非理性，理性與感性是分割的。

Q10：宇宙的維度是四度還是超過四度？若有超出之維度如何測量出來？

A10：在四維空間裡面，點、線、面、體積，所指的是它處於 N＋1 維的某一位

置。點在線的某一位置，線在面的某一位置。由逆推論我們知道：處於乙維空間，會誤以為自己處於 N－1 維。處於三維空間的人類知道我們正處於四維空間，然而第四維不是時間，時間只是三維空間的流變，X 四次方的維度是針對 X 而言，既然 X 是一段長度距離，第四維當然也是長度距離。

蔡志忠年表

一九四八年 出生

二月二日：誕生於臺灣中部——彰化縣花壇鄉，一個靠山的小村莊。

一九五二年 四歲

因為父親送的一塊小黑板，找到了自己人生之路。

一九六〇年 十二歲

考上省立彰化中學。

一九六三年 十五歲

七月十五日：決定休學畫漫畫，帶著家人給的兩百五十元隻身上臺北。成為集英社的小小漫畫家。

一九六八年 二十歲

九月：服兵役，留在臺北機場防空砲兵司令部後勤處畫畫，並自學中西美術史與現代設計藝術。

一九七一年 二十三歲

十月：到中美超級市場上班，負責超市的美術設計。

十一月：到光啟社擔任美術設計，任職期間學會動畫攝影、影片剪接、沖片等電影製作技巧。

一九七六年 二十八歲

五月二十二日：與光啟社最年輕的女導播楊婉瓊結婚。

一九七七年 二十九歲

二月：與謝金塗共同創辦遠東卡通公司。

一九七九年 三十一歲

遠東卡通公司與香港電影公司胡樹儒共同出資，製作動畫《七彩卡通老夫子》。

一九八一年 三十三歲

八月：《七彩卡通老夫子》上映，榮獲當年「金馬獎最佳動畫」影片獎。遠東卡通分裂，另創立龍卡通動畫公司。

一九八二年 三十四歲

二月：與皇冠社長平鑫濤先生有十年漫畫之約。

一九八三年 三十五歲

三月：《皇冠》雜誌正式連載四格漫畫

《大醉俠》。

一九八四年 三十六歲

一月：《肥龍過江》在《聯合報》萬象版連載。

六月：《烏龍院》動畫電影完成，八月上映，然票房不如預期賣座。

十二月：到東京出席少年畫報社所舉辦的漫畫家望年會。

一九八五年 三十七歲

四月：與日本漫畫家市川立夫合租房子，展開為期四年的東京之旅。

五月：開始將諸子百家思想畫成漫畫，發願要畫整套的中國思想系列。

九月：得到第二十三屆十大傑出青年獎。

一九八七年 三十九歲

八月：《自然的簫聲——莊子說》上市，蟬聯暢銷排行榜十個月。

一九八八年 四十歲

六月：跟章魚出版公司亞洲經紀人見面，洽談漫畫諸子百家系列的英國版權，之後陸續與香港、中國、日本簽訂出版授權。

一九九〇年 四十二歲

五月：移民加拿大溫哥華。

一九九二年 四十四歲

四月：嶺南畫派大師楊善深收蔡志忠為徒，開始學習水墨創作。

一九九三年 四十五歲

研究佛陀思想，進而決定收藏鎏金銅佛。

一九九四年 四十六歲

《後西遊記》獲得第一屆漫畫讀物金鼎獎。

一九九五年 四十七歲

二月：到臺北故宮參觀文物，在販售部買到一本《新田棟一中國鎏金銅佛收藏圖錄》，飛到日本東京求見新田棟一。

五月：成為加拿大公民。

十月：受邀擔任英業達電腦公司顧問。

一九九六年 四十八歲

四月：因收藏銅佛而結識星雲大師，在佛光山《普門》雜誌連載《漫畫佛陀說》。

八月：到香港參加埠際杯橋牌賽，決定比賽結束返臺後，要閉關研究物理。

488　　　　制心

九月：停止所有的出版，專心研究物理。

一九九八年 五十歲

二月：與溫世仁成立明日工作室。

一九九九年 五十一歲

獲荷蘭「克勞斯王子基金會獎」，表彰蔡
志忠透過漫畫，將中國傳統哲學與文學
作出了史無前例的再創造。

二〇〇六年 五十八歲

八月：上海少林寺天王殿廣場「蔡志忠漫
畫碑」揭碑儀式，跟永信方丈約定，死後
會葬在少林寺塔林。

二〇〇八年 六十歲

完成《時間之歌》與《東方宇宙》兩本物
理研究心得。

二〇〇九年 六十一歲

四月：第一次到中國杭州，出席國際動
漫節。

六月：再度到杭州，入駐由老水泥廠改
建的鳳凰創意園。

九月：在杭州成立巧克力動漫公司。

十一月：在北京加拿大大使館發表物理
報告。

二〇一〇年 六十二歲

推出閉關十年的物理大作《東方宇宙三
部曲》，並以此套書入圍第三十五屆金鼎
獎。

二〇一一年 六十三歲

二月：入駐中國杭州西溼地，成立蔡志
忠工作室。

二〇一三年 六十五歲

二〇〇四年到二〇一三年連續十年——代表臺灣參加十次亞洲盃，兩次奧運，一次百慕達盃橋牌世界大賽。贏得一百二十五座橋牌冠亞軍獎杯。

二〇一五年 六十七歲

開始拍攝動畫電影《功夫少林寺》、《武聖關公》

蔡志忠作品
制心

作者：蔡志忠

責任編輯：王盈力

封面設計：呂瑋嘉

美術編輯：呂瑋嘉

校對：簡淑媛

排版：薛美惠

出版者：大塊文化出版股份有限公司

台北市 105 南京東路四段 25 號 11 樓

讀者服務專線：0800-006689

TEL：(02) 87123898　FAX：(02) 87123897

郵撥帳號：18955675　戶名：大塊文化出版股份有限公司

法律顧問：董安丹律師、顧慕堯律師

總經銷：大和書報圖書股份有限公司

地址：新北市新莊區五工五路 2 號

TEL：(02) 89902588 (代表號)　　FAX：(02) 22901658

初版一刷：2020 年 4 月

定價：新台幣 550 元

Printed in Taiwan

國家圖書館出版品預行編目 (CIP) 資料

制心：蔡志忠的微笑人生 / 蔡志忠著 . -- 初版 .
 -- 臺北市：大塊文化 , 2020.04
 面； 公分 . -- (蔡志忠作品 ; 26)
ISBN 978-986-5406-66-0(平裝)

1. 蔡志忠 2. 漫畫家 3. 臺灣傳記

940.9933 　　　　　　　　　109003136